KB213656

CEDU(쎄듀)는 A **C**omprehensive **E**nglish e**DU**cation(종합적 영어교육)의 약자입니다.

펴낸이 김기훈 김진희

펴낸곳 ㈜쎄듀/서울시 강남구 논현로 305 (역삼동)

발행일 2020년 1월 30일 초판 1쇄

내용 문의 www.cedubook.com

구입 문의 콘텐츠 마케팅 사업본부

　　　　　Tel. 02-6241-2007

　　　　　Fax. 02-2058-0209

등록번호 제22-2472호

ISBN 978-89-6806-182-0

　　　　　978-89-6806-181-3 (세트)

저자

김기훈 現 ㈜ 쎄듀 대표이사
現 메가스터디 영어영역 대표강사
前 서울특별시 교육청 외국어 교육정책자문위원회 위원

저서 천일문 / 천일문 Training Book / 초등코치 천일문
천일문 GRAMMAR / 첫단추 BASIC / 쎄듀 본영어
어휘끝 / 어법끝 / 거침없이 Writing / 쓰작 / 리딩 플랫폼
Reading Relay / Grammar Q / Reading Q 등

쎄듀 영어교육연구센터
쎄듀 영어교육센터는 영어 콘텐츠에 대한 전문지식과 경험을 바탕으로
최고의 교육 콘텐츠를 만들고자 최선의 노력을 다하는 전문가 집단입니다.
인지영 책임연구원 · **최세림** 전임연구원

마케팅	콘텐츠 마케팅 사업본부
영업	문병구
제작	정승호
디자인	윤혜영
일러스트	김혜령
영문교열	Adam Miller

PREFACE

단어의 의미와 철자만 알면 어구나 문장을 만들 수 있을까요?

단어는 서술형 영작 및 문법 학습과 기본적으로 연결되어 있습니다. 예를 들어, 품사 중 하나인 명사는 문장에서 주어, 목적어, 보어로 쓰일 수 있는데, 정작 명사가 무엇인지 모른다면 알맞은 단어를 쓸 수 없습니다. 이 책에서는 그러한 기본적인 문제점을 해결하고자 영단어와 품사를 함께 학습하는 것에 중점을 두었습니다.

1 실용적인 어구로 **품사 및 어순 학습**

교과서와 시험에 잘 나오며, 그날 배운 단어들로 만들 수 있는 **실용적인 어구**를 실었습니다.
단어의 품사들이 어떤 순서로, 어떻게 결합하는지와 더불어 우리말과의 어순 차이까지 한눈에 볼 수 있습니다. 이 책을 끝내고 나면 품사의 역할 및 어순이 자연스럽게 습득되어 **서술형과 문법의 기초**를 세울 수 있습니다.

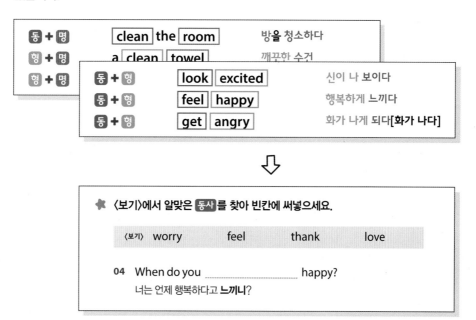

2 주제별 단어 하루 **20개**씩 **11주** 완성

주제별로 학습합니다. 서로 관련 있는 단어들을 묶어서 학습하면 연상 작용으로 더 쉽게 외울 수 있습니다.
교육부 권장 초등 필수 단어 684개와 중등 핵심 단어 416개를 합쳐 총 1,100개의 단어를 11주 동안 완성할 수 있습니다. 영작에 꼭 필요한 초등 필수 단어를 빠르게 정리하고, 중학 교과서에 실린 핵심 단어까지 학습할 수 있습니다.

| 교육부 권장 초등 필수 단어 684개 | ╬ | 중등 핵심 단어 416개 | ⇨ | 총 1,100개 |

PREViEW
The Easiest Grammar & Usage
영단어&품사

초등 필수 단어 및 중등 핵심 단어 1,100개의 의미 학습과 품사 연습을 통해,
학교 서술형 시험에 대한 기초를 쌓을 수 있습니다.

써먹기 단어 확인하기
주제별로 분류된 20개 영단어의 품사와 우리말 뜻을
확인합니다. 모든 동사에는 '과거형–과거분사형'이
함께 수록되었습니다.

Training ❶ 알맞은 단어 고르기
단어들이 실제로 어떻게 쓰이는지 간단한 문제를
통해 확인합니다. 교과서, 영영사전, 실생활에서
많이 쓰이는 어구로 구성하였습니다.

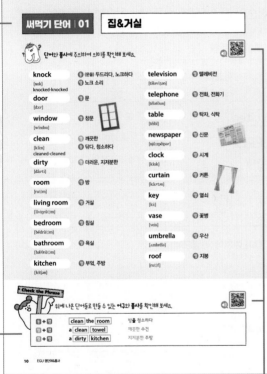

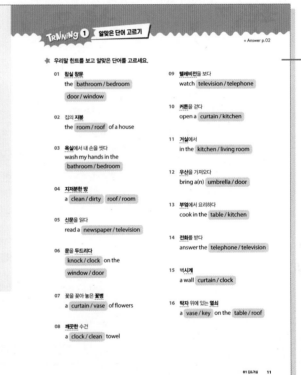

Check the Phrase
위에서 배운 단어들로 만들 수 있는 어구를
확인합니다. 품사들이 어떤 순서로, 어떻게
함께 쓰이는지를 한눈에 볼 수 있습니다.

MP3 QR코드
QR코드를 통해 영단어와 뜻, 표현을 들으며
학습할 수 있습니다.

부가서비스 무료로 제공되는 부가서비스로 완벽히 복습하세요. **www.cedubook.com**

❶ MP3 파일　　❷ 어휘 테스트　　❸ 예문 영작 연습지　　❹ 어휘 출제 프로그램

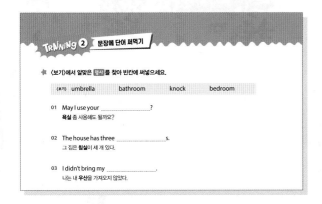

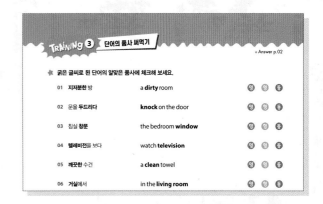

Training ❷ 문장에 단어 써먹기

명사/동사/형용사/부사 등 단어의 품사별로 예문을
완성해보며 문장에서의 쓰임을 확인합니다.

Training ❸ 단어의 품사 써먹기

어구와 문장에서 각 단어가 어떠한 품사로 쓰이는지
문제를 풀어보며 확인합니다.

Training ❷ ➜ Training ❸을 학습하고 나면 자연스럽
게 품사의 역할과 어순을 습득할 수 있습니다.

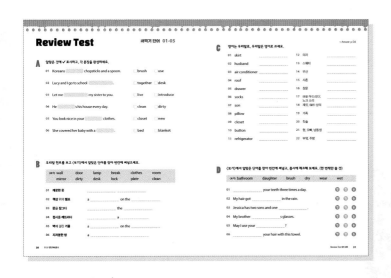

Review Test로 마무리하기

써먹기 5개마다 학습한 단어들을 한데 모아,
Review Test에서 마무리합니다.

품사별 약호　**품사 |** 문장을 구성하는 단어들을 그 문법적 쓰임에 따라 분류한 것

명사	명	사람, 사물, 동물, 장소 등의 이름 (book, family, city, Jaden ...)
대명사	대	명사를 대신해서 쓰는 말 (I, you, he, she, they, we, it, this ...)
동사	동	동작이나 상태를 나타내는 말 (read, eat, run, think, feel, am, are, is ...)
형용사	형	명사의 성질, 모양, 수량, 크기 등을 나타내는 말 (old, long, nice, big ...)
부사	부	동사, 형용사, 다른 부사 등을 꾸미는 말 (very, fast, slowly, enough ...)
전치사	전	명사 앞에서 다른 단어와의 관계를 나타내는 말 (in, on, at, for, to ...)

본문에 쓰인 여러 기호

[　]　대신 쓸 수 있는 표현　　　　　　(()) 의미에 대한 보충 설명
큰 (　)　우리말 의미의 일부　　　　　　작은 (　) 의미의 보충 설명

CONTENTS

STUDY PLAN

학습 패턴 및 시간 등에 따라
Study Plan을 조정할 수 있습니다.

① 주 6회 11주 완성

구분	1일차	2일차	3일차	4일차	5일차	6일차
1주차	□ 써먹기 01	□ 써먹기 02	□ 써먹기 03	□ 써먹기 04	□ 써먹기 05	□ Review 01-05
2주차	□ 써먹기 06	□ 써먹기 07	□ 써먹기 08	□ 써먹기 09	□ 써먹기 10	□ Review 06-10
3주차	□ 써먹기 11	□ 써먹기 12	□ 써먹기 13	□ 써먹기 14	□ 써먹기 15	□ Review 11-15
4주차	□ 써먹기 16	□ 써먹기 17	□ 써먹기 18	□ 써먹기 19	□ 써먹기 20	□ Review 16-20
5주차	□ 써먹기 21	□ 써먹기 22	□ 써먹기 23	□ 써먹기 24	□ 써먹기 25	□ Review 21-25
6주차	□ 써먹기 26	□ 써먹기 27	□ 써먹기 28	□ 써먹기 29	□ 써먹기 30	□ Review 26-30
7주차	□ 써먹기 31	□ 써먹기 32	□ 써먹기 33	□ 써먹기 34	□ 써먹기 35	□ Review 31-35
8주차	□ 써먹기 36	□ 써먹기 37	□ 써먹기 38	□ 써먹기 39	□ 써먹기 40	□ Review 36-40
9주차	□ 써먹기 41	□ 써먹기 42	□ 써먹기 43	□ 써먹기 44	□ 써먹기 45	□ Review 41-45
10주차	□ 써먹기 46	□ 써먹기 47	□ 써먹기 48	□ 써먹기 49	□ 써먹기 50	□ Review 46-50
11주차	□ 써먹기 51	□ 써먹기 52	□ 써먹기 53	□ 써먹기 54	□ 써먹기 55	□ Review 51-55

② 주 3회 11주 완성

구분	1일차	2일차	3일차	
1주차	□ 써먹기 01–02	□ 써먹기 03–04	□ 써먹기 05	□ Review 01-05
2주차	□ 써먹기 06–07	□ 써먹기 08–09	□ 써먹기 10	□ Review 06-10
3주차	□ 써먹기 11–12	□ 써먹기 13–14	□ 써먹기 15	□ Review 11-15
4주차	□ 써먹기 16–17	□ 써먹기 18–19	□ 써먹기 20	□ Review 16-20
5주차	□ 써먹기 21–22	□ 써먹기 23–24	□ 써먹기 25	□ Review 21-25
6주차	□ 써먹기 26–27	□ 써먹기 28–29	□ 써먹기 30	□ Review 26-30
7주차	□ 써먹기 31–32	□ 써먹기 33–34	□ 써먹기 35	□ Review 31-35
8주차	□ 써먹기 36–37	□ 써먹기 38–39	□ 써먹기 40	□ Review 36-40
9주차	□ 써먹기 41–42	□ 써먹기 43–44	□ 써먹기 45	□ Review 41-45
10주차	□ 써먹기 46–47	□ 써먹기 48–49	□ 써먹기 50	□ Review 46-50
11주차	□ 써먹기 51–52	□ 써먹기 53–54	□ 써먹기 55	□ Review 51-55

WARMING UP

품사란?

단어를 문법적인 쓰임에 따라서 나눠 놓은 것을 말해요.

명 **명사**

사람, 사물, 동물, 장소 등의 이름을
나타내는 말

명은 이름 명(名)

singer 가수, **friend** 친구, **Tony** (친구 이름), **television** 텔레비전,
table 테이블, **window** 창문, **animal** 동물, **rabbit** 토끼, **flower** 꽃,
rose 장미, **classroom** 교실, **market** 시장, **Seoul** 서울, **Korea** 한국,
love 사랑, ….

대 **대명사**

앞에 나온 명사를 대신하는 말

대는 대신하다 대(代)

I 나, **you** 너, **he** 그, **she** 그녀, **we** 우리, **they** 그들, 그것들, **it** 그것,
this 이것, **that** 저것, ….

동 **동사**

움직임이나 상태를 나타내는 말

동은 움직이다 동(動)

eat 먹다, **sing** 노래하다, **run** 달리다, **walk** 걷다, **watch** 보다,
like 좋아하다, **hate** 싫어하다, **think** 생각하다, **know** 알다, ….

형 **형용사**

모양, 색깔, 성질, 크기 등을
자세하게 설명하거나 꾸며 주는 말

형용은 모양 형(形), 얼굴 용(容)

long 긴, **short** 짧은, **big** 큰, **small** 작은, **yellow** 노란, **blue** 파란,
hot 뜨거운, **cold** 차가운, **young** 젊은, **old** 나이 많은, ….

부 부사
동사, 형용사, 다른 부사 등을
꾸며 주는 말

부는 돕다 부(副)

very 매우, slowly 느리게, fast 빠르게, early 일찍, late 늦게, easily 쉽게, suddenly 갑자기, far 멀리, ….

전 전치사
(대)명사 앞에 놓여 장소 , 시간 ,
방향 등을 나타내는 말

전치는 앞 전(前), 놓다 치(置)

in the box 상자 안에,
under the table 테이블 아래에
during the vacation 방학 동안,
to the station 역 쪽으로, ….

on the table 테이블 위에,
for three days 3일 동안,
at 7 a.m. 오전 7시에,

접속사
단어나 문장을 연결해주는 말

접속은 잇다 접(接), 잇다 속(續)

coffee and doughnut 커피와 도넛
to eat or to sleep 먹거나 자거나
I like English because it is fun. 나는 영어가 재미있어서 영어를 좋아한다.

이 책에 나오는 품사의 여러 가지 결합 미리보기

명 + 명	a toy box	장난감 상자
형 + 명	a wet blanket	젖은 담요
동 + 명	lock the drawer	서랍을 잠그다
동 + 형 + 명	wear a new shirt	새 셔츠를 입다
동 + 대 + 명	introduce my family	내 가족을 소개하다
동 + 부	live together	함께 살다
부 + 동	sometimes exercise	가끔 운동하다
부 + 명	once a week	일주일에 한 번
전 + 명	in the middle	가운데에

집&거실

단어와 **품사**에 주의하여 의미를 확인해 보세요.

knock [nɑk] knocked-knocked	동 (문을) 두드리다, 노크하다 명 노크 소리
door [dɔːr]	명 문
window [wíndou]	명 창문
clean [kliːn] cleaned-cleaned	형 깨끗한 동 닦다, 청소하다
dirty [də́ːrti]	형 더러운, 지저분한
room [ru(ː)m]	명 방
living room [líviŋrù(ː)m]	명 거실
bedroom [bédrù(ː)m]	명 침실
bathroom [bǽθrù(ː)m]	명 욕실
kitchen [kítʃən]	명 부엌, 주방

television [tə́ləvìʒən]	명 텔레비전
telephone [téləfòun]	명 전화, 전화기
table [téibl]	명 탁자, 식탁
newspaper [njúːzpèipər]	명 신문
clock [klɑk]	명 시계
curtain [kə́ːrtən]	명 커튼
key [kiː]	명 열쇠
vase [veis]	명 꽃병
umbrella [ʌmbrélə]	명 우산
roof [ru(ː)f]	명 지붕

Check the Phrase

위에 나온 단어들로 만들 수 있는 **어구**와 **품사**를 확인해 보세요.

동 + 명	clean the room	방을 청소하다
형 + 명	a clean towel	깨끗한 수건
형 + 명	a dirty kitchen	지저분한 주방

● Answer p.02

⭐ 우리말 힌트를 보고 알맞은 단어를 고르세요.

01 침실 창문
the bathroom / bedroom
door / window

02 집의 **지붕**
the room / roof of a house

03 욕실에서 내 손을 씻다
wash my hands in the
bathroom / bedroom

04 지저분한 방
a clean / dirty roof / room

05 신문을 읽다
read a newspaper / television

06 문을 **두드리다**
knock / clock on the
window / door

07 꽃을 꽂아 놓은 **꽃병**
a curtain / vase of flowers

08 깨끗한 수건
a clock / clean towel

09 텔레비전을 보다
watch television / telephone

10 커튼을 걷다
open a curtain / kitchen

11 거실에서
in the kitchen / living room

12 우산을 가져오다
bring a(n) umbrella / door

13 부엌에서 요리하다
cook in the table / kitchen

14 전화를 받다
answer the telephone / television

15 벽시계
a wall curtain / clock

16 탁자 위에 있는 **열쇠**
a vase / key on the table / roof

✳ 〈보기〉에서 알맞은 명사 를 찾아 빈칸에 써넣으세요.

| 〈보기〉 | umbrella | bathroom | knock | bedroom |

01 May I use your _____?
욕실 좀 사용해도 될까요?

02 The house has three _____s.
그 집은 **침실**이 세 개 있다.

03 I didn't bring my _____.
나는 내 **우산**을 가져오지 않았다.

04 I heard a _____ on my door.
나는 **노크 소리**를 들었다.

✳ 〈보기〉에서 알맞은 동사 를 찾아 빈칸에 써넣으세요.

| 〈보기〉 | clean | knock |

05 She _____s her house every day.
그녀는 매일 자신의 집을 **청소한다**.

06 I _____ed three times.
나는 세 번 **노크했다**.

✳ 〈보기〉에서 알맞은 형용사 를 찾아 빈칸에 써넣으세요.

| 〈보기〉 | dirty | clean |

07 Wash your _____ hands.
더러운 손을 씻어라.

TRAINING ③ 단어의 품사 써먹기

⭐ 굵은 글씨로 된 단어의 알맞은 품사에 체크해 보세요.

01	**지저분한** 방	a **dirty** room	명 형 동
02	문을 **두드리다**	**knock** on the door	명 형 동
03	침실 **창문**	the bedroom **window**	명 형 동
04	**텔레비전**을 보다	watch **television**	명 형 동
05	**깨끗한** 수건	a **clean** towel	명 형 동
06	**거실**에서	in the **living room**	명 형 동
07	집의 **지붕**	the **roof** of a house	명 형 동
08	꽃을 꽂아 놓은 **꽃병**	a **vase** of flowers	명 형 동

⭐ 〈보기〉에서 알맞은 단어를 찾아 빈칸에 써넣고, 품사에 체크해 보세요. (한 번씩만 쓸 것)

| 〈보기〉 | clean | curtain | knock | umbrella |

09 On rainy days, you need a(n) _____. 명 형 동

10 Let's _____ the bathroom. 명 형 동

11 Open the _____, please. 명 형 동

12 She heard a _____ on the window. 명 형 동

 단어와 **품사**에 주의하여 의미를 확인해 보세요.

mirror
[mírər]
뗑 거울

soap
[soup]
뗑 비누

shampoo
[ʃæmpúː]
뗑 샴푸; 머리 감기

brush
[brʌʃ]
brushed-brushed
똥 솔질을 하다 뗑 붓

toothbrush
[túθbrəʃ]
뗑 칫솔

toothpaste
[túθpeìst]
뗑 치약

shower
[ʃáuər]
뗑 샤워(하기); 샤워기

towel
[táuəl]
뗑 수건

break
[breik]
broke-broken
똥 깨다, 깨지다; 고장 내다
뗑 (짧은) 휴식

use
[juːz]
used-used
똥 사용하다, 이용하다
뗑 사용, 이용

spoon
[spuːn]
뗑 숟가락

fork
[fɔːrk]
뗑 포크

knife
[naif]
뗑 칼, 나이프

chopstick
[tʃápstìk]
뗑 젓가락 (한 짝)

plate
[pleit]
뗑 접시, 그릇

cup
[kʌp]
뗑 컵

glass
[glæs]
뗑 유리; 유리잔; ((glass**es**)) 안경

jar
[dʒaːr]
뗑 (꿀 등을 담는) 병; 단지, 항아리

pan
[pæn]
뗑 (손잡이가 달린 얕은) 냄비, 팬

refrigerator
[rifrídʒərèitər]
뗑 냉장고

 위에 나온 단어들로 만들 수 있는 **어구**와 **품사**를 확인해 보세요.

똥 + 뗑	break a mirror	거울을 깨뜨리다
똥 + 뗑	break a cup	컵을 깨뜨리다
똥 + 뗑	use chopsticks	젓가락을 사용하다

14 EGU 영단어&품사

TRAINING 1 알맞은 단어 고르기

● Answer p.02

⭐ 우리말 힌트를 보고 알맞은 단어를 고르세요.

01 깨끗한 **수건**
a clean towel / soap

02 **칫솔**과 **치약**
a toothbrush / toothpaste and
toothbrush / toothpaste

03 **샴푸**를 사용하다
use shower / shampoo

04 **거울**을 들여다보다
look in the mirror / brush

05 **젓가락**을 **사용하다**
use / break spoons / chopsticks

06 종이**컵**
a paper cup / jar

07 프라이**팬**
a frying plate / pan

08 컵을 **깨뜨리다**
break / use a cup

09 **냉장고**를 열다
open the toothpaste / refrigerator

10 **나이프**와 **포크**
a plate / knife and fork / pan

11 **칫**솔질을 **하다**
soap / brush one's teeth

12 물 한 **잔**
a glass / plate of water

13 설탕 한 **숟가락**
a spoon / soap of sugar

14 **샤워**를 하다
take a towel / shower

15 딸기잼 한 **병**
a jar / glass of strawberry jam

16 **비누**로 손을 씻다
wash one's hands with
soap / shampoo

02 욕실&부엌 **15**

✳ 〈보기〉에서 알맞은 명사 를 찾아 빈칸에 써넣으세요.

〈보기〉	mirror	toothbrush	glasses	shower	chopstick

01 The _____ is broken.
샤워기가 고장 났다.

02 He looks in the _____ every morning.
그는 매일 아침 **거울**을 들여다본다.

03 Robin used a fork instead of _____s.
Robin은 **젓가락** 대신 포크를 사용했다.

04 I need a new _____.
나는 새 **칫솔**이 필요하다.

05 My brother wears _____.
내 남동생은 **안경**을 쓴다.

✳ 〈보기〉에서 알맞은 동사 를 찾아 빈칸에 써넣으세요.

〈보기〉	use	break	brush

06 _____ your teeth three times a day.
하루에 세 번 칫**솔질해라**.

07 Koreans _____ chopsticks and a spoon.
한국인들은 젓가락과 숟가락을 **사용한다**.

TRAINING 3 　단어의 품사 써먹기

● Answer p.02

★ 굵은 글씨로 된 단어의 알맞은 품사에 체크해 보세요.

			품사
01	냉장고를 열다	open the **refrigerator**	명 형 동
02	거울을 들여다보다	look in the **mirror**	명 형 동
03	나이프와 **포크**	a knife and **fork**	명 형 동
04	접시를 **깨뜨리다**	**break** a plate	명 형 동
05	**휴식**을 취하다	take a **break**	명 형 동
06	프라이팬을 **사용하다**	**use** a frying pan	명 형 동
07	깨끗한 **수건**	a clean **towel**	명 형 동
08	설탕 한 **숟가락**	a **spoon** of sugar	명 형 동

★ 〈보기〉에서 알맞은 단어를 찾아 빈칸에 써넣고, 품사에 체크해 보세요. (한 번씩만 쓸 것)

〈보기〉	shower	brush	plate	break

		품사
09	Glass _____ s easily.	명 형 동
10	I take a _____ every day.	명 형 동
11	Don't _____ your hair too hard.	명 형 동
12	There is a _____ of cookies on the table.	명 형 동

방에 있는 물건

단어와 품사에 주의하여 의미를 확인해 보세요.

bed [bed]	명 침대
pillow [pílou]	명 베개
blanket [blǽŋkit]	명 담요, 이불
lamp [læmp]	명 램프, 등
closet [klázit]	명 벽장
dry [drai] dried-dried	동 마르다, 말리다 / 형 마른, 건조한
wet [wet]	형 젖은
cover [kʌ́vər] covered-covered	동 덮다, 씌우다
fan [fæn]	명 선풍기, 부채
air conditioner [ɛr kəndíʃənər]	명 에어컨

desk [desk]	명 책상
chair [tʃɛ́ər]	명 의자
drawer [drɔ́ːr]	명 서랍
computer [kəmpjúːtər]	명 컴퓨터
bookshelf [búkʃèlf]	명 책장
lock [lɑk] locked-locked	동 잠그다
toy [tɔi]	명 장난감
doll [dɑl]	명 인형
box [bɑks]	명 상자
wall [wɔːl]	명 벽, 담

Check the Phrase

위에 나온 단어들로 만들 수 있는 **어구**와 **품사**를 확인해 보세요.

형 + 명	a wet blanket	젖은 담요
동 + 명	lock the drawer	서랍을 잠그다
명 + 명	a toy box	장난감 상자

⭐ **우리말 힌트를 보고 알맞은 단어를 고르세요.**

01 **책장** 옆에
next to the drawer / bookshelf

02 **인형들**을 가지고 놀다
play with dolls / toys

03 그에게 **이불**을 **덮어주다**
cover / lock him with
a blanket / pillow

04 장난감 **상자** 안에
in the toy drawer / box

05 머리를 **말리다**
dry / cover one's hair

06 **책상** 위의 **램프**
a lamp / toy on the
chair / desk

07 **에어컨**을 켜다
turn on the lamp / air conditioner

08 **컴퓨터**를 사용하다
use a computer / closet

09 **의자**에 앉다
sit on a bed / chair

10 **젖은** 담요
a dry / wet blanket

11 **벽**에 걸린 거울
a mirror on the fan / wall

12 **서랍**을 **잠그다**
cover / lock the drawer / chair

13 **침대** 위의 **베개들**
closet / pillows on the
bed / desk

14 작은 **선풍기**
a small fan / computer

15 **장난감들**을 정리하다
clean up boxes / toys

16 큰 **벽장**
a big closet / drawer

⭐ 〈보기〉에서 알맞은 **명사** 를 찾아 빈칸에 써넣으세요.

〈보기〉	desk	drawer	blanket	closet

01 I found the key in a _____.
나는 **서랍**에서 열쇠를 찾았다.

02 Cam is studying at her _____.
Cam은 **책상**에서 공부하고 있다.

03 We have a large _____ in our bedroom.
우리 침실에는 넓은 **벽장**이 있다.

04 She covered her baby with a _____.
그녀는 아기에게 **담요**를 덮어 주었다.

⭐ 〈보기〉에서 알맞은 **동사** 를 찾아 빈칸에 써넣으세요.

〈보기〉	cover	lock	dry

05 Did you _____ the door?
너는 문을 **잠갔니**?

06 White snow _____ed the mountain.
하얀 눈이 산을 **덮었다**.

⭐ 〈보기〉에서 알맞은 **형용사** 를 찾아 빈칸에 써넣으세요.

〈보기〉	wet	dry

07 My hair got _____ in the rain.
비에 내 머리가 **젖었다**.

✿ 굵은 글씨로 된 단어의 알맞은 품사에 체크해 보세요.

01 작은 **선풍기** a small **fan** 명 형 동

02 **컴퓨터**를 사용하다 use a **computer** 명 형 동

03 그에게 이불을 **덮어주다** **cover** him with a blanket 명 형 동

04 **책장** 옆에 next to the **bookshelf** 명 형 동

05 머리를 **말리다** **dry** one's hair 명 형 동

06 **벽**에 걸린 거울 a mirror on the **wall** 명 형 동

07 **젖은** 담요 a **wet** blanket 명 형 동

08 침대 위의 **베개들** **pillows** on the bed 명 형 동

✿ 〈보기〉에서 알맞은 단어를 찾아 빈칸에 써넣고, 품사에 체크해 보세요. (한 번씩만 쓸 것)

〈보기〉 dry	lamp	lock	chair

09 Please sit on the _____. 명 형 동

10 Who _____ed the drawer? 명 형 동

11 The clothes are _____ now. 명 형 동

12 There is a _____ on the desk. 명 형 동

단어와 품사에 주의하여 의미를 확인해 보세요.

clothes [klouðz]	명 옷, 의복
shirt [ʃəːrt]	명 셔츠
pants [pænts]	명 바지
jeans [dʒiːnz]	명 청바지
skirt [skəːrt]	명 치마
dress [dres]	명 드레스, 원피스
sweater [swétər]	명 스웨터
jacket [dʒǽkit]	명 재킷, (짧은) 상의
tie [tai]	명 넥타이
wear [wɛər] wore-worn	동 입고[신고/쓰고] 있다

new [njuː]	형 새, 새로운
old [ould]	형 늙은; 낡은, 오래된
shoes [ʃuː(z)]	명 신발 (shoe는 신발 한 짝)
boots [buːt(s)]	명 장화, 부츠 (boot는 장화 한 짝)
socks [sak(s)]	명 양말 (sock은 양말 한 짝)
button [bʌ́tən]	명 단추
pocket [pákit]	명 주머니
glove [glʌv]	명 장갑
scarf [skɑːrf]	명 스카프, 목도리
ring [riŋ] rang-rung	명 반지 동 (종을) 울리다, (종이) 울리다

위에 나온 단어들로 만들 수 있는 **어구**와 **품사**를 확인해 보세요.

형 + 명	new[old] clothes	새[낡은] 옷
동 + 명	wear shoes	신발을 신다
동 + 형 + 명	wear a new shirt	새 셔츠를 입다

● Answer p.03

🔸 **우리말 힌트를 보고 알맞은 단어를 고르세요.**

01 <u>**낡은 옷**</u>
new / old clothes / boots

02 <u>**청바지**</u> 한 벌
a pair of skirt / jeans

03 나의 <u>**새 신발**</u>
my new / old socks / shoes

04 깨끗한 <u>**바지**</u> 한 벌
a clean pair of boots / pants

05 결혼<u>**반지**</u>
a wedding tie / ring

06 재킷에 달린 <u>**단추**</u>
a pocket / button on a jacket

07 따뜻한 <u>**장갑**</u>과 <u>**목도리**</u>
warm pants / gloves and
a scarf / sock

08 새 <u>**장화**</u> 한 켤레
a new pair of boots / dress

09 <u>**셔츠**</u>를 입고 <u>**넥타이**</u>를 매다
wear a sweater / shirt and
tie / ring

10 초인종을 <u>**울리다**</u>
ring / wear a doorbell

11 바지 <u>**주머니**</u> 안에
in a pants pocket / jacket

12 구멍 난 <u>**양말**</u>
socks / pants with holes

13 긴 <u>**치마**</u>
a long skirt / shoes

14 새 <u>**원피스**</u>를 사다
buy a new jeans / dress

15 <u>**재킷**</u>을 입다
wear / ring a jacket / glove

16 따뜻한 <u>**스웨터**</u>
a warm shirt / sweater

🌟 〈보기〉에서 알맞은 **명사**를 찾아 빈칸에 써넣으세요.

〈보기〉	gloves	shoes	boots	button

01 My sister wears her _____ when it rains.
내 여동생은 비가 올 때 **장화**를 신는다.

02 People wear warm coats and _____.
사람들이 따뜻한 코트를 입고 **장갑**을 끼고 있다.

03 I lost a _____ from my jacket.
나는 내 재킷에서 **단추** 한 개를 잃어버렸다.

04 He bought a pair of _____.
그는 **신발** 한 켤레를 샀다.

🌟 〈보기〉에서 알맞은 **동사**를 찾아 빈칸에 써넣으세요.

〈보기〉	wear	ring

05 Someone is _____ing the doorbell.
누군가가 초인종을 **울리고** 있다.

06 She is _____ing jeans and a shirt.
그녀는 청바지와 셔츠를 **입고** 있다.

🌟 〈보기〉에서 알맞은 **형용사**를 찾아 빈칸에 써넣으세요.

〈보기〉	new	old

07 You look nice in your _____ clothes.
너의 **새** 옷이 너에게 잘 어울린다.

⭐ 굵은 글씨로 된 단어의 알맞은 품사에 체크해 보세요.

01 **낡은** 옷 **old** clothes 명 형 동

02 **재킷을** 입다 wear a **jacket** 명 형 동

03 긴 **치마** a long **skirt** 명 형 동

04 구멍 난 **양말** **socks** with holes 명 형 동

05 바지 **주머니** a pants **pocket** 명 형 동

06 나의 **새** 신발 my **new** shoes 명 형 동

07 따뜻한 **스웨터** a warm **sweater** 명 형 동

08 초인종을 **울리다** **ring** a doorbell 명 형 동

⭐ 〈보기〉에서 알맞은 단어를 찾아 빈칸에 써넣고, 품사에 체크해 보세요. (한 번씩만 쓸 것)

〈보기〉 tie	ring	wear	scarf

09 She had a _____ around her neck. 명 형 동

10 I like to _____ jeans and a T-shirt. 명 형 동

11 James is wearing a wedding _____ . 명 형 동

12 My dad wears a _____ to work. 명 형 동

단어와 품사에 주의하여 의미를 확인해 보세요.

family [fǽməli]	몡 가족
father/dad [fáːðər] [dæd]	몡 아버지/아빠
mother/mom [mʌ́ðər] [mɑm]	몡 어머니/엄마
brother [brʌ́ðər]	몡 형, 오빠, 남동생
sister [sístər]	몡 언니, 누나, 여동생
grandfather [grǽndfàːðər]	몡 할아버지
grandmother [grǽndmʌ̀ðər]	몡 할머니
parents [pɛ́ərənts]	몡 부모
grandparents [grǽndpɛ̀ərənts]	몡 조부모 ((외)할아버지, (외)할머니)
grandchild [grǽndtʃàild]	몡 손자, 손녀

husband [hʌ́zbənd]	몡 남편
wife [waif]	몡 아내
son [sʌn]	몡 아들
daughter [dɔ́ːtər]	몡 딸
uncle [ʌ́ŋkl]	몡 삼촌, 고모부, 이모부
aunt [ænt]	몡 숙모, 고모, 이모
cousin [kʌ́zən]	몡 사촌
introduce [ìntrədjúːs] introduced-introduced	동 소개하다
live [liv] lived-lived	동 살다
together [təgéðər]	분 함께, 같이

위에 나온 단어들로 만들 수 있는 **어구**와 **품사**를 확인해 보세요.

동 + 대 + 명	introduce \| my \| family	내 가족을 소개하다
동 + 부	live \| together	함께 살다

⭐ 우리말 힌트를 보고 알맞은 단어를 고르세요.

01 행복한 **가족**
a happy parents / family

02 그의 **형**
his older brother / uncle

03 **할아버지**를 방문하다
visit my
grandfather / grandmother

04 **남편**과 **아내**
husband / father and
aunt / wife

05 부산에 사시는 나의 **삼촌**
my uncle / son in Busan

06 부모님과 같이 **살다**
live / introduce with my parents

07 내 **사촌**을 만나다
meet my aunt / cousin

08 **아버지**가 되다
become a father / mother

09 **이모** 댁에 머물다
stay with my sister / aunt

10 나의 **아들**과 **딸**
my uncle / son and
grandmother / daughter

11 내 가족을 **소개하다**
introduce / live my family

12 **할머니**를 사랑하다
love my grandmother / mother

13 나의 **부모님**
my parents / father

14 그녀의 **여동생**
her younger daughter / sister

15 집에 **함께** 가다
go home with / together

16 아이들과 함께 있는 **어머니**
a mother / parents with her kids

✿ 〈보기〉에서 알맞은 명사 를 찾아 빈칸에 써넣으세요.

〈보기〉 grandparents	family	sister	daughter

01 Jessica has two sons and one _____.
Jessica는 아들 둘과 **딸** 하나가 있다.

02 Do you have any brothers or _____s?
당신은 형제나 **자매**가 있나요?

03 This is a photo of my _____.
이것은 나의 **가족**사진입니다.

04 My family will visit my _____.
우리 가족은 **할아버지**, **할머니**를 뵈러 갈 것이다.

✿ 〈보기〉에서 알맞은 동사 또는 부사 를 찾아 빈칸에 써넣으세요.

〈보기〉 live	together	introduce

05 Let me _____ my brother to you.
너에게 내 남동생을 **소개할게**.

06 I _____ with my parents and grandmother.
나는 부모님과 할머니와 같이 **산다**.

07 My sister and I go to school _____.
언니와 나는 학교에 **함께** 간다.

⭐ 굵은 글씨로 된 단어의 알맞은 품사에 체크해 보세요.

01 **할아버지**를 방문하다 visit my **grandfather** 명 형 동

02 남편과 **아내** husband and **wife** 명 형 동

03 부모님과 같이 **살다** **live** with my parents 명 부 동

04 부산에 사시는 나의 **삼촌** my **uncle** in Busan 명 형 동

05 학교에 **함께** 가다 go to school **together** 명 부 동

06 내 **사촌**을 만나다 meet my **cousin** 명 형 동

07 그녀의 **여동생** her younger **sister** 명 형 동

08 내 가족을 **소개하다** **introduce** my family 명 부 동

⭐ 〈보기〉에서 알맞은 단어를 찾아 빈칸에 써넣고, 품사에 체크해 보세요. (한 번씩만 쓸 것)

〈보기〉	together	aunt	introduce	husband

09 _____ Alice is the sister of my mom. 명 형 동

10 Let's go home _____. 명 부 동

11 They lived together as _____ and wife. 명 형 동

12 Let me _____ my brother. 명 부 동

Review Test

A 알맞은 것에 ✔ 표시하고, 각 문장을 완성하세요.

01 Koreans _____ chopsticks and a spoon. ☐ brush ☐ use

02 Lucy and I go to school _____. ☐ together ☐ desk

03 Let me _____ my sister to you. ☐ live ☐ introduce

04 He _____s his house every day. ☐ clean ☐ dirty

05 You look nice in your _____ clothes. ☐ closet ☐ new

06 She covered her baby with a _____. ☐ bed ☐ blanket

B 우리말 힌트를 보고 〈보기〉에서 알맞은 단어를 찾아 빈칸에 써넣으세요.

〈보기〉 wall	door	lamp	break	clothes	room
mirror	dirty	desk	lock	plate	clean

01 깨끗한 옷 _____ _____

02 책상 위의 램프 a _____ on the _____

03 문을 잠그다 _____ the _____

04 접시를 깨뜨리다 _____ a _____

05 벽에 걸린 거울 a _____ on the _____

06 지저분한 방 a _____ _____

C 영어는 우리말로, 우리말은 영어로 쓰세요.

01	skirt	12	의자
02	husband	13	스웨터
03	air conditioner	14	우산
04	roof	15	사촌
05	drawer	16	창문
06	socks	17	(문을) 두드리다; 노크 소리
07	son	18	재킷, (짧은) 상의
08	pillow	19	가족
09	closet	20	칫솔
10	button	21	형, 오빠, 남동생
11	refrigerator	22	부엌, 주방

D 〈보기〉에서 알맞은 단어를 찾아 빈칸에 써넣고, 품사에 체크해 보세요. (한 번씩만 쓸 것)

〈보기〉 bathroom	daughter	brush	dry	wear	wet

01 _____ your teeth three times a day. 명 형 동

02 My hair got _____ in the rain. 명 형 동

03 Jessica has two sons and one _____. 명 형 동

04 My brother _____s glasses. 명 형 동

05 May I use your _____? 명 형 동

06 _____ your hair with this towel. 명 형 동

단어와 품사에 주의하여 의미를 확인해 보세요.

school [sku:l]	명 학교
teacher [tíːtʃər]	명 선생님, 교사
teach [tiːtʃ] taught-taught	동 가르치다
student [stjúːdənt]	명 학생
class [klæs]	명 반, 학급; 수업
classroom [klǽsrù(ː)m]	명 교실
classmate [klǽsmèit]	명 반 친구
blackboard [blǽkbɔ́:rd]	명 칠판
friend [frend]	명 친구
enter [éntər] entered-entered	동 들어가다, 입학하다

do [du] did-done	동 하다
homework [hóumwə̀ːrk]	명 숙제
lesson [lésən]	명 수업, 레슨
test [test]	명 테스트, 시험, 검사
grade [greid]	명 학년; 성적; 등급
homeroom [hóumrù:m]	명 홈룸 (학급 모두가 모이는 교실)
elementary [èləméntəri]	형 초등의
learn [ləːrn] learned-learned	동 배우다
read [riːd] read[red]-read[red]	동 읽다
write [rait] wrote-written	동 쓰다

위에 나온 단어들로 만들 수 있는 어구와 품사를 확인해 보세요.

형 + 명 + 명 an [elementary] [school] [student]	초등학교 학생
명 + 명 a [homeroom] [teacher]	담임 선생님
동 + 명 [do] [homework]	숙제를 하다
동 + 명 [enter] a [school]	학교에 들어가다[입학하다]

★ 우리말 힌트를 보고 알맞은 단어를 고르세요.

01 **시험**을 보다
 take a test / class

02 영어 **선생님**
 an English friend / teacher

03 같은 **반**인
 in the same class / classmate

04 나의 가장 친한 **친구**
 my best friend / test

05 5**학년**
 the fifth student / grade

06 **칠판**에 **쓰다**
 do / write on the
 blackboard / homework

07 학교에서 **배우다**
 learn / teach at school

08 피아노 **레슨**을 받다
 take a piano teacher / lesson

09 **홈룸** 교사, 담임 선생님
 a homeroom / classmate teacher

10 학교에 **들어가다**
 learn / enter a school

11 내 **반 친구**
 my classmate / classroom

12 내 **숙제를 하다**
 teach / do my homework / test

13 **초등**학교
 an enter / elementary school

14 학생들에게 영어를 **가르치다**
 teach / teacher students English

15 책을 **읽다**
 read / write a book

16 **교실** 안의 학생들
 students in the school / classroom

⭐ 〈보기〉에서 알맞은 **명사** 를 찾아 빈칸에 써넣으세요.

〈보기〉 blackboard	class	grade	homework

01 There are thirty students in my _____.
우리 **반**에는 30명의 학생이 있다.

02 The teacher gave us a lot of _____.
선생님은 우리에게 **숙제**를 많이 내주신다.

03 My sister is in the second _____ in elementary school.
내 여동생은 초등학교 2**학년**이다.

04 He wrote his name on the _____.
그는 **칠판**에 자신의 이름을 썼다.

⭐ 〈보기〉에서 알맞은 **동사** 를 찾아 빈칸에 써넣으세요.

〈보기〉 read	teach	learn

05 She _____es math at a middle school.
그녀는 중학교에서 수학을 **가르친다**.

06 We _____ English at school.
우리는 학교에서 영어를 **배운다**.

07 I do homework and _____ books every day.
나는 매일 숙제를 하고 책을 **읽는다**.

● Answer p.05

🌟 굵은 글씨로 된 단어의 알맞은 품사에 체크해 보세요.

01 영어 **선생님** an English **teacher** 명 형 동

02 칠판에 **쓰다** **write** on the blackboard 명 형 동

03 같은 **반**인 in the same **class** 명 형 동

04 학교에서 **배우다** **learn** at school 명 형 동

05 내 **숙제**를 하다 do my **homework** 명 형 동

06 **초등**학교 an **elementary** school 명 형 동

07 **시험**을 보다 take a **test** 명 형 동

08 학교에 **들어가다** **enter** a school 명 형 동

🌟 〈보기〉에서 알맞은 단어를 찾아 빈칸에 써넣고, 품사에 체크해 보세요. (한 번씩만 쓸 것)

〈보기〉 classroom	do	lesson	friend

09 Jake is my best _____ . 명 형 동

10 I take a piano _____ every day. 명 형 동

11 Did you _____ your homework? 명 형 동

12 Students are in the _____ . 명 형 동

써먹기 단어 | 07 학용품

단어와 품사에 주의하여 의미를 확인해 보세요.

bag [bæg]	명 가방
pen [pen]	명 펜
pencil [pénsəl]	명 연필
pencil case [pénsəl keis]	명 필통
paper [péipər]	명 종이
book [buk]	명 책
notebook [nóutbùk]	명 공책
textbook [tékstbùk]	명 교과서
eraser [iréisər]	명 지우개
ruler [rú:lər]	명 자

sharp [ʃɑ:rp]	형 날카로운, 뽀족한
thick [θik]	형 두꺼운
thin [θin]	형 얇은; (몸이) 마른
borrow [bárou] borrowed-borrowed	동 빌리다
scissors [sízərz]	명 가위
glue [glu:]	명 접착제, 풀
crayon [kréiən]	명 크레용
diary [dáiəri]	명 일기(장); 수첩
dictionary [díkʃənèri]	명 사전
calendar [kæləndər]	명 달력

Check the Phrase

위에 나온 단어들로 만들 수 있는 **어구**와 **품사**를 확인해 보세요.

형 + 명	a sharp pencil	뽀족한 연필
형 + 명	a thick[thin] book	두꺼운[얇은] 책
동 + 명	borrow a book	책을 빌리다

⭐ 우리말 힌트를 보고 알맞은 단어를 고르세요.

01 영어 **교과서**
an English textbook / book

02 검은색 **크레용**으로 그림을 그리다
draw with a black eraser / crayon

03 새 **필통**
a new pencil case / pen

04 **뾰족한** 연필
a sharp / thin pencil

05 **얇은 공책**
a thin / thick
textbook / notebook

06 펜을 **빌리다**
borrow / diary a pencil / pen

07 **연필**로 쓰다
write with a pencil case / pencil

08 **두꺼운 사전**
a thin / thick
dictionary / textbook

09 **종이**에 **풀**을 바르다
put ruler / glue on the
paper / notebook

10 **책**을 읽다
read a bag / book

11 **일기**를 쓰다
keep a diary / notebook

12 **지우개**가 달린 연필
a pencil with a(n) ruler / eraser

13 **가위**로 종이를 자르다
cut paper with glues / scissors

14 책상용 **달력**
a desk calendar / dictionary

15 **책가방**
a school pen / bag

16 **자**를 대고 줄을 긋다
draw lines with a bag / ruler

✿ 〈보기〉에서 알맞은 명사 를 찾아 빈칸에 써넣으세요.

| 〈보기〉 dictionary | bag | calendar | scissors |

01 Cut out a circle with _____.
가위로 동그라미를 오려 내세요.

02 He put some books in his _____.
그는 책 몇 권을 자신의 **가방**에 넣었다.

03 There is a _____ on the wall.
벽에 **달력**이 걸려 있다.

04 You can find this word in the _____.
너는 이 단어를 **사전**에서 찾아볼 수 있다.

✿ 〈보기〉에서 알맞은 동사 또는 형용사 를 찾아 빈칸에 써넣으세요.

| 〈보기〉 sharp | borrow | thick |

05 My science book is _____.
내 과학책은 **두껍**다.

06 This pencil is very _____.
이 연필은 매우 **뾰족하**다.

07 Can I _____ your eraser?
네 지우개 좀 **빌려도** 될까?

⭐ 굵은 글씨로 된 단어의 알맞은 품사에 체크해 보세요.

01	새 **필통**	a new **pencil case**	명 형 동
02	**얇은** 공책	a **thin** notebook	명 형 동
03	펜을 **빌리다**	**borrow** a pen	명 형 동
04	**뾰족한** 연필	a **sharp** pencil	명 형 동
05	**자**를 대고 줄을 긋다	draw lines with a **ruler**	명 형 동
06	**가위**로 종이를 자르다	cut paper with **scissors**	명 형 동
07	**두꺼운** 사전	a **thick** dictionary	명 형 동
08	검은색 **크레용**으로 그림을 그리다	draw with a black **crayon**	명 형 동

⭐ 〈보기〉에서 알맞은 단어를 찾아 빈칸에 써넣고, 품사에 체크해 보세요. (한 번씩만 쓸 것)

| 〈보기〉 | textbook | thin | paper | borrow |

09	Open to page 50 in your _____.	명 형 동
10	You can _____ three books.	명 형 동
11	The boy is cutting the _____.	명 형 동
12	Some books are _____ and small.	명 형 동

단어와 품사에 주의하여 의미를 확인해 보세요.

study
[stʌ́di]
studied-studied
동 공부하다 명 공부

subject
[sʌ́bdʒikt]
명 과목

math
[mæθ]
명 수학

science
[sáiəns]
명 과학

art
[ɑːrt]
명 미술, 예술

music
[mjúːzik]
명 음악

example
[igzǽmpl]
명 예, 보기

exam
[igzǽm]
명 시험

quiz
[kwiz]
명 퀴즈, 간단한 시험

fail
[feil]
failed-failed
동 실패하다; (시험에) 떨어지다

correct
[kərékt]
corrected-corrected
형 맞는, 정확한
동 고치다, 바로잡다

word
[wəːrd]
명 단어, 낱말

sentence
[séntəns]
명 문장

story
[stɔ́ːri]
명 이야기

ask
[æsk]
asked-asked
동 묻다, 질문하다; 부탁하다

question
[kwéstʃən]
명 질문, 문제

Q&A

answer
[ǽnsər]
answered-answered
동 대답하다 명 대답

repeat
[ripíːt]
repeated-repeated
동 반복하다, 되풀이하다

practice
[prǽktis]
practiced-practiced
동 연습하다 명 연습

understand
[ʌ̀ndərstǽnd]
understood-understood
동 이해하다

Check the Phrase

위에 나온 단어들로 만들 수 있는 **어구**와 **품사**를 확인해 보세요.

동+명 study math 수학을 공부하다
형+명 a correct answer 정확한 답[정답]
동+명 ask a question 질문을 하다
동+명 answer the question 질문에 대답하다

● Answer p.06

✳ **우리말 힌트를 보고 알맞은 단어를 고르세요.**

01 **시험**이 있다
have a quiz / question

02 **이야기**를 쓰다
write a subject / story

03 **미술** 선생님
an art / ask teacher

04 **정확한** 답
a practice / correct answer

05 **음악**을 듣다
listen to art / music

06 역으로 가는 길을 **묻다**
ask / answer the way to
the station

07 짧은 **문장**
a short subject / sentence

08 **수학** 문제를 풀다
solve a math / music problem

09 내가 가장 좋아하는 **과목**
my favorite sentence / subject

10 의미를 **이해하다**
understand / study the meaning

11 **질문**에 **대답하다**
ask / answer the
question / word

12 문장을 **반복하다**
repeat / practice the sentence

13 **예**를 제시하다
give an example / answer

14 **과학**을 **공부하다**
story / study science / sentence

15 **시험**에 **떨어지다**
fail / correct the question / exam

16 수영을 **연습하다**
practice / example swimming

⭐ 〈보기〉에서 알맞은 명사를 찾아 빈칸에 써넣으세요.

〈보기〉 subject	example	answer	exam

01 Select the correct _____.
정**답**을 고르세요.

02 My favorite _____ is science.
내가 가장 좋아하는 **과목**은 과학이다.

03 Can you give me a(n) _____?
보기를 하나 들어 주시겠어요?

04 I have a math _____ today.
나는 오늘 수학 **시험**이 하나 있다.

⭐ 〈보기〉에서 알맞은 동사를 찾아 빈칸에 써넣으세요.

〈보기〉 understand	practice	repeat

05 The teacher _____ed the words.
선생님께서는 그 단어를 **반복하셨다**.

06 She _____s swimming every day.
그녀는 매일 수영을 **연습한다**.

07 Did you _____ the meaning of this word?
너는 이 단어의 의미를 **이해했니**?

● Answer p.06

★ 굵은 글씨로 된 단어의 알맞은 품사에 체크해 보세요.

01 **정확한** 답 a **correct** answer 명 형 동

02 과학을 **공부하다** **study** science 명 형 동

03 질문에 **대답하다** **answer** the question 명 형 동

04 **예**를 제시하다 give an **example** 명 형 동

05 문장을 **반복하다** **repeat** the sentence 명 형 동

06 **음악**을 듣다 listen to **music** 명 형 동

07 실수를 **바로잡다** **correct** a mistake 명 형 동

08 짧은 **문장** a short **sentence** 명 형 동

★ 〈보기〉에서 알맞은 단어를 찾아 빈칸에 써넣고, 품사에 체크해 보세요. (한 번씩만 쓸 것)

〈보기〉	fail	ask	study	answer

09 The teacher _____ed me a question. 명 형 동

10 He _____ed the exam again. 명 형 동

11 Find the _____ to my question. 명 형 동

12 I will _____ math every day. 명 형 동

써먹기 단어 | 09 스포츠

단어와 품사에 주의하여 의미를 확인해 보세요.

sport(s) [spɔːrt(s)]	몡 스포츠, 운동
soccer [sákər]	몡 축구
football [fútbɔ̀ːl]	몡 축구, 미식축구
baseball [béisbɔ̀ːl]	몡 야구
basketball [bǽskitbɔ̀ːl]	몡 농구
volleyball [válibɔ̀ːl]	몡 배구
tennis [ténis]	몡 테니스
table tennis [téibl tenis]	몡 탁구
badminton [bǽdmintn]	몡 배드민턴
skate [skeit] skated-skated	동 스케이트를 타다 몡 스케이트화

bat [bæt]	몡 방망이, 배트
change [tʃeindʒ] changed-changed	동 변화시키다, 바꾸다 몡 변화, 교체
game [geim]	몡 게임, 경기
player [pleiər]	몡 선수
team [tiːm]	몡 팀, 조
ready [rédi]	형 준비된
gym [dʒim]	몡 체육관
stadium [stéidiəm]	몡 경기장
join [dʒɔin] joined-joined	동 가입하다; 함께하다
sweat [swet] sweated-sweated	동 땀을 흘리다 몡 땀

Check the Phrase

위에 나온 단어들로 만들 수 있는 **어구**와 **품사**를 확인해 보세요.

몡 + 몡	a soccer game	축구 경기
몡 + 몡	a baseball player	야구 선수
동 + 몡	change the player	선수를 교체하다
동 + 몡	join the team	팀에 합류하다

● Answer p.06

⭐ 우리말 힌트를 보고 알맞은 단어를 고르세요.

01 테니스장
a tennis / badminton court

02 농구 선수
a baseball / basketball
team / player

03 축구를 하다
play soccer / tennis

04 야구 방망이
a basketball / baseball
game / bat

05 땀을 많이 흘리다
sweat / skate a lot

06 유명한 축구 선수
a famous baseball / football player

07 학교 체육관
the school game / gym

08 배구팀
a volleyball / baseball
join / team

09 내가 가장 좋아하는 운동
my favorite player / sport

10 탁구 경기
a tennis / table tennis
game / player

11 경기를 할 준비가 된
player / ready for the game

12 축구팀에 합류하다
join / sweat the football team

13 얼음 위에서 스케이트를 타다
sport / skate on ice

14 선수를 교체하다
ready / change the player

15 배드민턴을 치다
play badminton / tennis

16 야구 경기장
a baseball stadium / gym

TRAINING ② 문장에 단어 써먹기

⭐ 〈보기〉에서 알맞은 명사 를 찾아 빈칸에 써넣으세요.

| 〈보기〉 | player | stadium | game | badminton |

01 They watched a volleyball _____ on TV.
그들은 TV로 배구 **경기**를 보았다.

02 A soccer team has eleven _____s.
축구팀은 11명의 **선수**로 구성된다.

03 I play _____ with my friends.
나는 내 친구들과 **배드민턴**을 친다.

04 Aron and I went to the baseball _____.
Aron과 나는 야구 **경기장**에 갔다.

⭐ 〈보기〉에서 알맞은 동사 를 찾아 빈칸에 써넣으세요.

| 〈보기〉 | sweat | skate | join |

05 The basketball player _____ed the new team.
그 농구 선수는 새 팀에 **합류했다**.

06 We _____d on the lake yesterday.
우리는 어제 호수 위에서 **스케이트를 탔다**.

07 The players are _____ing a lot.
선수들이 **땀을** 많이 **흘리고** 있다.

TRAINING ③ 단어의 품사 써먹기

⭐ 굵은 글씨로 된 단어의 알맞은 품사에 체크해 보세요.

01	배드민턴을 치다	play **badminton**	명 형 동
02	야구 경기장	a baseball **stadium**	명 형 동
03	경기를 할 준비가 된	**ready** for the game	명 형 동
04	내가 가장 좋아하는 운동	my favorite **sport**	명 형 동
05	얼음 위에서 스케이트를 타다	**skate** on ice	명 형 동
06	농구 선수	a basketball **player**	명 형 동
07	선수를 교체하다	**change** the player	명 형 동
08	유명한 축구 선수	a famous **football** player	명 형 동

⭐ 〈보기〉에서 알맞은 단어를 찾아 빈칸에 써넣고, 품사에 체크해 보세요. (한 번씩만 쓸 것)

| 〈보기〉 | ready | sport | gym | bat |

09	Jaden has a baseball _____.	명 형 동
10	We play basketball in the _____.	명 형 동
11	The players are _____ for the game.	명 형 동
12	My favorite _____ is swimming.	명 형 동

써먹기 단어 | 10　　운동 경기

단어와 품사에 주의하여 의미를 확인해 보세요.

race [reis]	명 경주, 달리기 (시합)	**goal** [goul]	명 골, 득점; 목표
match [mætʃ]	명 경기, 시합	**medal** [médl]	명 메달
fair [fɛər]	형 공정한	**prize** [praiz]	명 상
point [pɔint]	명 점수; 요점	**champion** [tʃǽmpiən]	명 우승자, 챔피언
score [skɔːr] scored-scored	명 득점, 스코어 동 득점하다	**marathon** [mǽrəθàn]	명 마라톤
win [win] won-won	동 이기다; (메달 등을) 따다	**speed** [spiːd]	명 속도, 속력
lose [luːz] lost-lost	동 지다; 잃어버리다	**train** [trein] trained-trained	동 훈련시키다, 훈련하다
watch [wɑtʃ] watched-watched	동 보다, 지켜보다	**cheer** [tʃiər] cheered-cheered	동 응원하다 명 응원, 환호
victory [víktəri]	명 승리	**captain** [kǽptən]	명 주장
rule [ruːl]	명 규칙	**coach** [koutʃ]	명 감독, 지도자, 코치

TIME 38:00
HOME　　AWAY
03 - 01

위에 나온 단어들로 만들 수 있는 **어구**와 **품사**를 확인해 보세요.

동 + 명	win[lose] a race	경주에서 이기다[지다]
동 + 명	win[lose] a match	경기에서 이기다[지다]
동 + 명	win a medal	메달을 따다
동 + 명	score a goal	득점을 올리다, 골을 넣다

TRAINING ① 알맞은 단어 고르기

● Answer p.07

🍪 우리말 힌트를 보고 알맞은 단어를 고르세요.

01 **정정당당한** 시합, 페어플레이
a fair / prize play

02 한국 국가 대표팀 **감독**
Korea's national coach / captain

03 세계 **챔피언**이 되다
become a world score / champion

04 **경기**에서 **이기다**
win / lose a medal / match

05 선수들을 **응원하다**
victory / cheer for the players

06 **마라톤**을 **보다**
match / watch
a marathon / medal

07 금**메달**을 따다
win a gold medal / point

08 **경주**에서 **지다**
win / lose a race / rule

09 축구팀 **주장**
a coach / captain of
the football team

10 1**점**을 따다
win a point / prize

11 **득점을 올리다**
score / train a victory / goal

12 **규칙**을 따르다
follow the rules / races

13 **승리**를 거두다
win a victory / speed

14 선수들을 **훈련시키다**
captain / train the players

15 **상**을 받다
win a point / prize

16 빠른 **속도**로
at high score / speed

10 운동 경기 49

TRAINING 2 문장에 단어 써먹기

⭐ 〈보기〉에서 알맞은 명사 를 찾아 빈칸에 써넣으세요.

〈보기〉	rule	prize	match	captain

01 She won the first _____.
그녀는 1등 **상**을 탔다.

02 Steve is the _____ of the football team.
Steve는 축구팀의 **주장**이다.

03 Follow the _____s of the game.
경기의 **규칙**을 따르세요.

04 Our team will win the _____!
우리 팀은 **경기**에서 이길 것이다!

⭐ 〈보기〉에서 알맞은 동사 를 찾아 빈칸에 써넣으세요.

〈보기〉	cheer	score	watch

05 We _____ed a tennis match this morning.
우리는 오늘 아침에 테니스 경기를 **봤다**.

06 He _____d three goals in the game.
그는 그 경기에서 세 골을 **득점했다**.

07 Let's _____ for the players together!
함께 선수들을 **응원해요**!

TRAINING ③ 단어의 품사 써먹기

⭐ 굵은 글씨로 된 단어의 알맞은 품사에 체크해 보세요.

01	최종 **점수**	the final **score**	명 형 동	
02	금메달을 **따다**	**win** a gold medal	명 형 동	
03	선수들을 **훈련시키다**	**train** the players	명 형 동	
04	**경주**에서 지다	lose a **race**	명 형 동	
05	**정정당당한** 시합	a **fair** play	명 형 동	
06	마라톤을 **보다**	**watch** a marathon	명 형 동	
07	빠른 **속도**로	at high **speed**	명 형 동	
08	축구팀 **주장**	a **captain** of the football team	명 형 동	

⭐ 〈보기〉에서 알맞은 단어를 찾아 빈칸에 써넣고, 품사에 체크해 보세요. (한 번씩만 쓸 것)

〈보기〉	train	victory	coach	lose

09 I don't want to _____ the game. 명 형 동

10 The Korean team won the _____. 명 형 동

11 She _____s the Olympic team. 명 형 동

12 He is the _____ of the Korean national soccer team. 명 형 동

Review Test

A 알맞은 것에 ✔ 표시하고, 각 문장을 완성하세요.

01 She _____es math at a middle school. ☐ teach ☐ watch

02 The boy is cutting the _____. ☐ paper ☐ prize

03 The teacher _____ed me a question. ☐ fail ☐ ask

04 A soccer team has eleven _____s. ☐ captain ☐ player

05 Do you keep a _____? ☐ diary ☐ sharp

06 I don't want to _____ the game. ☐ write ☐ lose

B 우리말 힌트를 보고 〈보기〉에서 알맞은 단어를 찾아 빈칸에 써넣으세요.

〈보기〉	bat	student	game	elementary	pencil	do
	lose	homework	soccer	question	baseball	school
	answer	borrow				

01 숙제를 하다 _____ _____

02 야구 방망이 a _____ _____

03 연필을 빌리다 _____ a _____

04 초등학교 학생 an _____ _____ _____

05 축구 경기에서 지다 _____ the _____ _____

06 질문에 대답하다 _____ the _____

C 영어는 우리말로, 우리말은 영어로 쓰세요.

01	ready	_____	12	가위	_____
02	textbook	_____	13	공정한	_____
03	calendar	_____	14	들어가다, 입학하다	_____
04	eraser	_____	15	경주, 달리기 (시합)	_____
05	understand	_____	16	반복하다, 되풀이하다	_____
06	sentence	_____	17	과학	_____
07	captain	_____	18	농구	_____
08	thick	_____	19	예, 보기	_____
09	volleyball	_____	20	체육관	_____
10	subject	_____	21	얇은, (몸이) 마른	_____
11	learn	_____	22	사전	_____

D 〈보기〉에서 알맞은 단어를 찾아 빈칸에 써넣고, 품사에 체크해 보세요. (한 번씩만 쓸 것)

〈보기〉 rule	correct	watch	read	exam	join

01 I have a math _____ today.　　　　　명 형 동

02 We _____ed a volleyball game on TV.　　　　　명 형 동

03 Select the _____ answer.　　　　　명 형 동

04 The basketball player _____ed the new team.　　　　　명 형 동

05 Follow the _____s of the game.　　　　　명 형 동

06 I do homework and _____ books every day.　　　　　명 형 동

단어와 **품사**에 주의하여 의미를 확인해 보세요.

face [feis]	명 얼굴; (얼굴) 표정	**arm** [ɑːrm]	명 팔
eye [ai]	명 눈	**hand** [hænd]	명 손
nose [nouz]	명 코	**finger** [fíŋɡər]	명 손가락
mouth [mauθ]	명 입	**leg** [leg]	명 다리
ear [iər]	명 귀	**foot** [fut]	명 발 (복수형 feet)
lip [lip]	명 입술	**toe** [tou]	명 발가락, 발끝
tooth [tuːθ]	명 이, 치아 (복수형 teeth)	**big** [big]	형 큰
head [hed]	명 머리, 고개	**small** [smɔːl]	형 작은
neck [nek]	명 목	**long** [lɔ(ː)ŋ]	형 긴; 오랜
shoulder [ʃóuldər]	명 어깨	**short** [ʃɔːrt]	형 짧은; 키가 작은

Check the Phrase

위에 나온 단어들로 만들 수 있는 **어구**와 **품사**를 확인해 보세요.

형 + 명	big[small] eyes[ears]	큰[작은] 눈[귀]
형 + 명	long[short] legs[neck]	긴[짧은] 다리[목]

⭐ 우리말 힌트를 보고 알맞은 단어를 고르세요.

01 **크고** 까만 **눈**
big / small black eyes / ears

02 예쁜 **얼굴**
a pretty face / finger

03 너의 눈이나 **코**를 비비다
rub your eyes or nose / mouth

04 너의 **손**을 들다
raise your hand / foot

05 내 **다리**가 부러지다
break my leg / arm

06 **긴 목**
a long / short nose / neck

07 내 **손가락**을 베다
cut my finger / toe

08 나의 **이**를 닦다
brush my teeth / mouth

09 내 **입** 안에서 살살 녹다
melt in my mouth / eye

10 그녀의 **어깨**를 톡톡 두드리다
tap on her neck / shoulder

11 그의 **입술**에 띤 미소
a smile on his lips / teeth

12 **짧은** 다리
short / small legs

13 내 왼쪽 **귀**
my left eye / ear

14 **작은 발**
small / big legs / feet

15 그의 강한 **팔**
his strong arm / face

16 **머리**부터 **발끝**까지
from head / hand to toe / lip

✹ 〈보기〉에서 알맞은 명사 를 찾아 빈칸에 써넣으세요.

| 〈보기〉 | nose | feet | hand | arm | shoulder |

01 My left _____ hurts.
내 왼쪽 **팔**이 아프다.

02 Raise your _____ if you know the answer.
정답을 알면 **손**을 드세요.

03 Someone tapped on my _____.
누군가가 내 **어깨**를 톡톡 두드렸다.

04 Don't rub your eyes or _____ with dirty hands.
더러운 손으로 눈이나 **코**를 비비지 마세요.

05 Jake is wearing boots on his _____.
Jake는 그의 **발**에 부츠를 신고 있다.

✹ 〈보기〉에서 알맞은 형용사 를 찾아 빈칸에 써넣으세요.

| 〈보기〉 | long | short | small |

06 The pants are too _____ for me.
그 바지는 나에게 너무 **작다**.

07 Penguins have _____ legs.
펭귄은 **짧은** 다리를 가지고 있다.

● Answer p.08

⭐ 굵은 글씨로 된 단어의 알맞은 품사에 체크해 보세요.

01	예쁜 **얼굴**	a pretty **face**	명 형
02	내 왼쪽 **귀**	my left **ear**	명 형
03	**크고** 까만 눈	**big** black eyes	명 형
04	나의 **이**를 닦다	brush my **teeth**	명 형
05	짧은 **다리**	short **legs**	명 형
06	그의 **입술**에 띤 미소	a smile on his **lips**	명 형
07	**작은** 발	**small** feet	명 형
08	**머리**부터 발끝까지	from **head** to toe	명 형

⭐ 〈보기〉에서 알맞은 단어를 찾아 빈칸에 써넣고, 품사에 체크해 보세요. (한 번씩만 쓸 것)

| 〈보기〉 | big | mouth | long | finger |

09 She cut her _____ with a knife. 명 형

10 A giraffe has a very _____ neck. 명 형

11 The food melted in my _____. 명 형

12 A koala has small feet and _____ ears. 명 형

단어와 품사에 주의하여 의미를 확인해 보세요.

tall
[tɔːl]
형 키가 큰, 높은

pretty
[príti]
형 예쁜

lovely
[lʌ́vli]
형 사랑스러운

beautiful
[bjúːtəfəl]
형 아름다운

beauty
[bjúːti]
명 아름다움; 미인

handsome
[hǽnsəm]
형 잘생긴

ugly
[ʌ́gli]
형 못생긴, 보기 흉한

fat
[fæt]
형 뚱뚱한, 살찐

slim
[slim]
형 날씬한

young
[jʌŋ]
형 젊은, 어린

hair
[hɛər]
명 머리(털); 털

curly
[kə́ːrli]
형 곱슬곱슬한

strong
[strɔ(ː)ŋ]
형 강한, 힘센

weak
[wiːk]
형 약한, 힘이 없는

red
[red]
형 빨간(색의), 붉은
명 빨간색, 빨강

blue
[bluː]
형 파란 명 파란색, 파랑

green
[griːn]
형 녹색의, 초록색의
명 초록색

white
[waɪt]
형 흰색의, 하얀 명 흰색

gray/grey
[grei]
형 회색의 명 회색

silver
[sílvər]
형 은(백)색의
명 은, 은색

 Check the Phrase

위에 나온 단어들로 만들 수 있는 **어구**와 **품사**를 확인해 보세요.

| 형 + 명 | curly | hair | 곱슬곱슬한 머리 |
| 형 + 명 | gray | hair | 회색 머리[흰머리] |

● Answer p.08

★ 우리말 힌트를 보고 알맞은 단어를 고르세요.

01 **사랑스러운** 아기
a lovely / tall baby

02 짧고 **곱슬곱슬한** 머리
short strong / curly hair

03 크고 **파란** 눈
big gray / blue eyes

04 **키가 크고 날씬한**
tall / pretty and young / slim

05 **은백색의** 머리카락
silver / white hair

06 **약한** 사람들
weak / white people

07 자연의 **아름다움**
the beautiful / beauty of nature

08 **뚱뚱해** 보이다
look fat / slim

09 **회색빛의** 하늘
a gray / green sky

10 **못생긴** 인형
a(n) lovely / ugly doll

11 **빨간색** 옷을 입은
dressed in red / white

12 **아름다운 흰색의** 드레스
a beauty / beautiful
white / gray dress

13 **예뻐** 보이다
look slim / pretty

14 **녹색의** 스웨터
a green / blue sweater

15 **젊고 잘생긴**
young / ugly and
tall / handsome

16 그녀의 **강한** 팔
her strong / weak arms

⭐ 〈보기〉에서 알맞은 **명사** 를 찾아 빈칸에 써넣으세요.

〈보기〉	silver	beauty	blue

01 She was dressed in _____.
그녀는 **파란색** 옷을 입고 있었다.

02 This plate is made of _____.
이 접시는 **은**으로 만들어진 것이다.

03 Serena won a _____ contest.
Serena는 **미인** 대회에서 우승했다.

⭐ 〈보기〉에서 알맞은 **형용사** 를 찾아 빈칸에 써넣으세요.

〈보기〉	curly	beautiful	young	fat

04 He is _____ and handsome.
그는 **젊고** 잘생겼다.

05 You don't look _____ at all.
너는 전혀 **뚱뚱해** 보이지 않아.

06 She is wearing a _____ white dress.
그녀는 **아름다운** 흰색 드레스를 입고 있다.

07 Rebecca has long _____ hair and green eyes.
Rebecca는 길고 **곱슬곱슬한** 머리와 녹색 눈을 가지고 있다.

● Answer p.08

🌟 굵은 글씨로 된 단어의 알맞은 품사에 체크해 보세요.

01	**약한** 사람들	**weak** people	명 형
02	**빨간색** 옷을 입은	dressed in **red**	명 형
03	**사랑스러운** 아기	a **lovely** baby	명 형
04	키가 크고 **날씬한**	tall and **slim**	명 형
05	자연의 **아름다움**	the **beauty** of nature	명 형
06	그녀의 **강한** 팔	her **strong** arms	명 형
07	**못생긴** 인형	an **ugly** doll	명 형
08	**예뻐** 보이다	look **pretty**	명 형

🌟 〈보기〉에서 알맞은 단어를 찾아 빈칸에 써넣고, 품사에 체크해 보세요. (한 번씩만 쓸 것)

| 〈보기〉 | tall | green | hair | white |

09	The _____ snow covered trees and houses.	명 형
10	The basketball player is very _____.	명 형
11	I wash my _____ every day.	명 형
12	Kate is wearing a cute _____ sweater.	명 형

건강

단어와 **품사**에 주의하여 의미를 확인해 보세요.

body
[bádi]
명 몸

have
[hǽv]
had-had
동 가지다, 있다; 먹다

sick
[sik]
형 아픈, 병든

cold
[kould]
명 감기 형 추운, 차가운

fever
[fí:vər]
명 열

cough
[kɔ(ː)f]
coughed-coughed
동 기침하다 명 기침

life
[laif]
명 인생; 생명

die
[dai]
died-died
동 죽다

dead
[ded]
형 죽은

care
[kɛər]
cared-cared
동 관심을 가지다, 상관하다
명 돌봄, 보살핌; 조심

mind
[maind]
명 마음

hurt
[həːrt]
hurt-hurt
동 다치게 하다, 아프다
형 다친

headache
[hédèik]
명 두통 (머리가 아픔)

toothache
[túːθèik]
명 치통 (이가 아픔)

stomach
[stʌ́mək]
명 위, 배

stomachache
[stʌ́məkèik]
명 복통 (배가 아픔)

medicine
[médəsin]
명 약

rest
[rest]
rested-rested
명 휴식 동 쉬다

health
[helθ]
명 건강

healthy
[hélθi]
형 건강한; 건강에 좋은

Check the Phrase

위에 나온 단어들로 만들 수 있는 **어구**와 **품사**를 확인해 보세요.

형 + 명	a healthy body	건강한 몸
동 + 명	have a cold	감기에 걸리다
동 + 명	have a headache	두통이 있다

● Answer p.09

⭐ 우리말 힌트를 보고 알맞은 단어를 고르세요.

01 내 다리를 **다치다**

hurt / have my leg

02 **건강한 몸**

a headache / healthy

body / mind

03 사고로 **죽다**

die / life from an accident

04 **감기**에 걸리다

have a cold / fever

05 **휴식**을 취하다

take a care / rest

06 **두통**이 있다

have a headache / toothache

07 **기침**을 많이 **하다**

cold / cough a lot

08 당신의 **건강**에 좋은

good for your health / hurt

09 ~의 **생명**을 구하다

save one's life / body

10 **약**을 먹다

take mind / medicine

11 **열**이 **있다**

hurt / have a fever / rest

12 **죽은** 동물

a rest / dead animal

13 **아픈** 사람들

sick / healthy people

14 건강을 **돌봄**, 건강 관리

health cold / care

15 몸과 **마음**

body and rest / mind

16 **복통**이 있다

have a headache / stomachache

✸ 〈보기〉에서 알맞은 명사 를 찾아 빈칸에 써넣으세요.

〈보기〉	medicine	mind	life	headache

01 I have a _____.
나는 **두통**이 있다.

02 The doctors saved her _____.
의사들은 그녀의 **생명**을 구해냈다.

03 You should take this _____.
당신은 이 **약**을 먹어야 합니다.

04 Exercise is good for both body and _____.
운동은 몸과 **마음** 양쪽에 다 좋다.

✸ 〈보기〉에서 알맞은 동사 를 찾아 빈칸에 써넣으세요.

〈보기〉	have	care	hurt

05 Did you _____ your leg?
너는 다리를 **다쳤니**?

06 I don't _____ about my clothes.
나는 내 옷에 **신경 쓰지** 않는다.

✸ 〈보기〉에서 알맞은 형용사 를 찾아 빈칸에 써넣으세요.

〈보기〉	sick	cold	healthy

07 Hans helped his _____ friend.
Hans는 자신의 **아픈** 친구를 도와주었다.

● Answer p.09

🌟 굵은 글씨로 된 단어의 알맞은 품사에 체크해 보세요.

01	**죽은** 동물	a **dead** animal	명	형	동
02	**열**이 있다	have a **fever**	명	형	동
03	**차가운** 물	**cold** water	명	형	동
04	**기침**을 많이 **하다**	**cough** a lot	명	형	동
05	**감기**에 걸리다	have a **cold**	명	형	동
06	사고로 **죽다**	**die** from an accident	명	형	동
07	**건강한** 몸과 마음	**healthy** body and mind	명	형	동
08	**휴식**을 취하다	take a **rest**	명	형	동

🌟 〈보기〉에서 알맞은 단어를 찾아 빈칸에 써넣고, 품사에 체크해 보세요. (한 번씩만 쓸 것)

〈보기〉	have	fever	die	health

09 He has a high _____. 　명　형　동

10 Many people _____ from car accidents. 　명　형　동

11 Exercise is good for your _____. 　명　형　동

12 I _____ a stomachache. 　명　형　동

단어와 **품사**에 주의하여 의미를 확인해 보세요.

happy [hǽpi]	형 행복한
glad [glæd]	형 기쁜, 반가운
excited [iksáitid]	형 신이 난, 흥분한
sad [sæd]	형 슬픈
angry [ǽŋgri]	형 화난
upset [ʌpsét]	형 기분이 상한, 화난
sorry [sɔ́(ː)ri]	형 미안한; 유감스러운
thank [θæŋk] thanked-thanked	동 감사하다, 고마워하다
love [lʌv] loved-loved	동 사랑하다, 무척 좋아하다 / 명 사랑
hate [heit] hated-hated	동 미워하다, 몹시 싫어하다
afraid [əfréid]	형 무서워하는, 겁내는
worry [wə́ːri] worried-worried	동 걱정하다
worried [wə́ːrid]	형 걱정하는
fine [fain]	형 괜찮은; 멋진
cry [krai] cried-cried	동 울다
crazy [kréizi]	형 (말이나 행동이) 정상이 아닌, 말도 안 되는
serious [síriəs]	형 심각한, 진지한
look [luk] looked-looked	동 보다; ~해 보이다
feel [fiːl] felt-felt	동 느끼다; ~한 기분이 들다
get [get] got-gotten[got]	동 받다; 얻다; ~되다

Check the Phrase

위에 나온 단어들로 만들 수 있는 **어구**와 **품사**를 확인해 보세요.

동 + 형	look excited	신이 나 보이다
동 + 형	feel happy	행복하게 느끼다
동 + 형	get angry	화가 나게 되다[화가 나다]

● Answer p.09

⭐ 우리말 힌트를 보고 알맞은 단어를 고르세요.

01 **화가 나게 되다**, 화가 나다
get / look angry / glad

02 **신이 나 보이다**
love / look excited / serious

03 **말도 안 되는** 생각
a crazy / fine idea

04 엄마가 주신 선물에 **감사하다**
worry / thank mom for
the present

05 **속상하게** 되다
get upset / excited

06 내 가족을 **사랑하다**
hate / love my family

07 **슬픈** 이야기
a sorry / sad story

08 **진지한** 사람
a(n) upset / serious person

09 당근을 **몹시 싫어하다**
hate / cry carrots

10 벌레를 **무서워하는**
crazy / afraid of bugs

11 **괜찮을** 것이다
will be angry / fine

12 좋은 **기분이 들다**, 기분이 좋다
feel / get good

13 큰 소리로 **울다**
cry / crazy loudly

14 **행복해** 보이다
look upset / happy

15 당신을 보게 되어 **기쁜**
glad / sad to see you

16 시험에 대해 **걱정하다**
worry / cry about the exam

🌟 〈보기〉에서 알맞은 [동사]를 찾아 빈칸에 써넣으세요.

〈보기〉	worry	feel	thank	love

01 I ＿＿＿＿＿＿＿＿＿ my family and friends.
나는 내 가족과 친구들을 **사랑한다**.

02 ＿＿＿＿＿＿＿＿＿ you for coming today.
오늘 와 주신 여러분께 **감사드립니다**.

03 Don't ＿＿＿＿＿＿＿＿＿ about me. I'll be fine.
나에 대해 **걱정하지** 마. 나는 괜찮을 거야.

04 When do you ＿＿＿＿＿＿＿＿＿ happy?
너는 언제 행복하다고 **느끼니**?

🌟 〈보기〉에서 알맞은 [형용사]를 찾아 빈칸에 써넣으세요.

〈보기〉	sorry	afraid	excited	angry

05 Are you ＿＿＿＿＿＿＿＿＿ of bugs?
너는 벌레를 **무서워하니**?

06 Please don't get ＿＿＿＿＿＿＿＿＿ with me.
저한테 **화내지** 말아 주세요.

07 She looks ＿＿＿＿＿＿＿＿＿ about the trip.
그녀는 여행에 대해 **신이 나** 보인다.

08 I'm ＿＿＿＿＿＿＿＿＿ I'm late.
늦어서 **미안해**.

● Answer p.09

⭐ 굵은 글씨로 된 단어의 알맞은 품사에 체크해 보세요.

01	당근을 **몹시 싫어하다**	**hate** carrots	명 형 동
02	**슬픈** 이야기	a **sad** story	명 형 동
03	**행복해** 보이다	look **happy**	명 형 동
04	큰 소리로 **울다**	**cry** loudly	명 형 동
05	**진지한** 사람	a **serious** person	명 형 동
06	시험에 대해 **걱정하다**	**worry** about the exam	명 형 동
07	**말도 안 되는** 생각	a **crazy** idea	명 형 동
08	**속상하게** 되다	get **upset**	명 형 동

⭐ 〈보기〉에서 알맞은 단어를 찾아 빈칸에 써넣고, 품사에 체크해 보세요. (한 번씩만 쓸 것)

〈보기〉	look	glad	cry	worried

09 I'm very _____ to see you again.　　　명 형 동

10 You _____ sad. What's wrong?　　　명 형 동

11 I'm _____ about this test.　　　명 형 동

12 Why are you _____ing?　　　명 형 동

단어와 품사에 주의하여 의미를 확인해 보세요.

baby [béibi]	명 아기

child [tʃaild]	명 아이, 어린이 (복수형 children)
kid [kid]	명 아이
boy [bɔi]	명 소년, 남자아이
girl [gəːrl]	명 소녀, 여자아이
man [mæn]	명 (성인) 남자; 사람 (복수형 men)
woman [wúmən]	명 (성인) 여자 (복수형 women)
gentleman [dʒéntlmən]	명 신사
lady [léidi]	명 숙녀; 여성
person [pə́ːrsən]	명 사람

people [píːpl]	명 사람들
kind [kaind]	형 친절한
friendly [fréndli]	형 상냥한, 친절한
brave [breiv]	형 용감한
careful [kέərfəl]	형 조심스러운, 신중한
honest [ánist]	형 정직한
polite [pəláit]	형 예의 바른, 공손한
fun [fʌn]	명 재미, 즐거움 형 재미있는, 즐거운
funny [fʌ́ni]	형 우스운, 웃기는
smart [smɑːrt]	형 똑똑한, 영리한

Check the Phrase

위에 나온 단어들로 만들 수 있는 어구와 품사를 확인해 보세요.

형 + 명	a kind woman	친절한 여자
형 + 명	an honest boy	정직한 소년
형 + 명	a polite man	예의 바른 사람

★ 우리말 힌트를 보고 알맞은 단어를 고르세요.

01 정직한 남자
a(n) funny / honest
man / woman

02 어린**아이**
a young child / boy

03 파티에서 **재미**있게 놀다
have fun / friendly at the party

04 **똑똑한** 학생
a(n) honest / smart student

05 귀여운 **아기**
a cute baby / boy

06 **친절한 사람**
a smart / kind person / people

07 옆집에 사는 **아이**
a girl / kid next door

08 많은 **재미있는** 것들
many careful / fun things

09 조심성이 많은 운전사
a careful / smart driver

10 예의 바른 남자아이
a brave / polite boy / girl

11 **신사**와 **숙녀**
a gentleman / boy and
a baby / lady

12 **상냥한** 사람
a funny / friendly person

13 **용감한 여자아이**
a brave / baby boy / girl

14 24세 **여성**
a 24-year-old woman / person

15 **웃긴** 이야기
a funny / lady story

16 친절한 **사람들**
kind people / man

★ 〈보기〉에서 알맞은 명사를 찾아 빈칸에 써넣으세요.

〈보기〉	people	baby	boy

01 A _____ girl was born this morning.
오늘 아침에 여자 **아기**가 태어났다.

02 Many _____ came to the concert.
많은 **사람들**이 콘서트에 왔다.

03 The _____ is washing the dog.
소년이 개를 목욕시키고 있다.

★ 〈보기〉에서 알맞은 형용사를 찾아 빈칸에 써넣으세요.

〈보기〉	brave	funny	polite	friendly

04 Tina is very smart and _____.
Tina는 매우 똑똑하고 **상냥하**다.

05 She is _____ to everybody.
그녀는 모든 사람에게 **공손하**다.

06 He is very strong and _____.
그는 매우 강하고 **용감하**다.

07 Brian told us a _____ story.
Brian은 나에게 **웃긴** 이야기를 해 주었다.

TRAINING ③ 단어의 품사 써먹기

⭐ 굵은 글씨로 된 단어의 알맞은 품사에 체크해 보세요.

01	친절한 **사람들**	kind **people**	명 형
02	옆집에 사는 **아이**	a **kid** next door	명 형
03	**용감한** 여자아이	a **brave** girl	명 형
04	**신사**와 숙녀	a **gentleman** and a lady	명 형
05	**조심성이 많은** 운전사	a **careful** driver	명 형
06	24세 **여성**	a 24-year-old **woman**	명 형
07	**정직한** 남자	an **honest** man	명 형
08	파티에서 **재미**있게 놀다	have **fun** at the party	명 형

⭐ 〈보기〉에서 알맞은 단어를 찾아 빈칸에 써넣고, 품사에 체크해 보세요. (한 번씩만 쓸 것)

〈보기〉	child	smart	lady	careful

09	Elly helped the old _____.	명 형
10	Dogs are _____ animals.	명 형
11	Be _____ when you use the scissors.	명 형
12	Dan has a three-year-old _____.	명 형

Review Test

A 알맞은 것에 ✔ 표시하고, 각 문장을 완성하세요.

01 Exercise is good for your _____. ☐ health ☐ healthy

02 He has a high _____. ☐ finger ☐ fever

03 I'm _____ about this test. ☐ worried ☐ worry

04 The food melted in my _____. ☐ mind ☐ mouth

05 Be _____ when you use the scissors. ☐ careful ☐ care

06 She has dark _____ and blue eyes. ☐ hair ☐ head

B 우리말 힌트를 보고 〈보기〉에서 알맞은 단어를 찾아 빈칸에 써넣으세요.

〈보기〉	leg	beautiful	have	honest	get	short
	person	angry	strong	curly	headache	look

01 아름다워 보이다 _____ _____

02 두통이 있다 _____ a _____

03 화가 나다 _____ _____

04 짧고 곱슬곱슬한 머리 _____ _____ hair

05 강한 다리와 발 _____ _____s and feet

06 친절하고 정직한 사람 a kind and _____ _____

C 영어는 우리말로, 우리말은 영어로 쓰세요.

01	tall		12	긴, 오랜	
02	medicine		13	마음	
03	brave		14	약한, 힘이 없는	
04	die		15	똑똑한, 영리한	
05	stomach		16	흰색의, 하얀; 흰색	
06	worry		17	감사하다, 고마워하다	
07	lovely		18	휴식; 쉬다	
08	polite		19	예쁜	
09	shoulder		20	감기; 추운, 차가운	
10	friendly		21	심각한, 진지한	
11	slim		22	미워하다, 몹시 싫어하다	

D 〈보기〉에서 알맞은 단어를 찾아 빈칸에 써넣고, 품사에 체크해 보세요. (한 번씩만 쓸 것)

〈보기〉	feel	hand	people	hurt	young	excited

01 Many _____ came to the concert. 　　명 형 동

02 He is _____ and handsome. 　　명 형 동

03 When do you _____ happy? 　　명 형 동

04 She looks _____ about the trip. 　　명 형 동

05 Did you _____ your leg? 　　명 형 동

06 Raise your _____ if you know the answer. 　　명 형 동

써먹기 단어 | 16 하루&시간

단어와 **품사**에 주의하여 의미를 확인해 보세요.

good
[gud]
형 좋은; 잘하는

morning
[mɔ́:rniŋ]
명 아침, 오전

afternoon
[æ̀ftərnú:n]
명 오후

evening
[í:vniŋ]
명 저녁

night
[nait]
명 밤

noon
[nu:n]
명 정오, 낮 12시

today
[tədéi]
부 오늘(은)

tonight
[tənáit]
부 오늘 밤에

early
[ɚ́:rli]
부 일찍 형 이른

late
[leit]
부 늦게 형 늦은; 지각한

tomorrow
[təmɔ́:rou]
부 내일

yesterday
[jéstərdèi]
부 어제

date
[deit]
명 날짜

time
[taim]
명 시간, 때

hour
[áuər]
명 한 시간, 시간

minute
[mínit]
명 (시간 단위의) 분

second
[sékənd]
명 (시간 단위의) 초

past
[pæst]
명 과거

present
[prézənt]
명 현재; 선물 형 현재의

future
[fjú:tʃər]
명 미래

Check the Phrase

위에 나온 단어들로 만들 수 있는 **어구**와 **품사**를 확인해 보세요.

형 + 명	good	morning	좋은 아침[(아침 인사) 안녕하세요]
형 + 명	late	afternoon	늦은 오후
부 + 명	tomorrow	morning	내일 아침
부 + 명	yesterday	afternoon	어제 오후

⭐ 우리말 힌트를 보고 알맞은 단어를 고르세요.

01 **날짜**와 **시간**
date / hour and minute / time

02 **미래**에
in the past / future

03 **어제 오후**
today / yesterday
afternoon / future

04 **정오**에 점심을 먹다
have lunch at noon / night

05 5**분**마다
every five minutes / seconds

06 **오늘 밤에** 일찍 잠들다
go to bed early
tonight / tomorrow

07 **좋은** 생각
a early / good idea

08 어젯**밤**
last night / tonight

09 10**초**
ten seconds / minutes

10 **아침**에 **일찍**
early / late
in the morning / evening

11 **과거**에
in the past / present

12 **늦게** 일어나다
get up late / early

13 두 **시간** 동안
for two times / hours

14 **내일 저녁**
future / tomorrow
today / evening

15 **현재**는
at tonight / present

16 **오늘** 시작하다
start today / time

⭐ 〈보기〉에서 알맞은 [명사]를 찾아 빈칸에 써넣으세요.

| 〈보기〉 | hour | present | future | afternoon |

01 We waited for him for a(n) _____.
우리는 그를 한 **시간** 동안 기다렸다.

02 He will arrive in Seoul in the late _____.
그는 늦은 **오후**에 서울에 도착할 것이다.

03 I want to be a singer in the _____.
나는 **미래**에 가수가 되고 싶다.

04 Thank you for your birthday _____.
생일 **선물** 고마워.

⭐ 〈보기〉에서 알맞은 [부사]를 찾아 빈칸에 써넣으세요.

| 〈보기〉 | late | tonight | tomorrow |

05 See you _____.
내일 봐.

06 I will go to bed early _____.
오늘 밤에는 일찍 잘래요.

07 Andy got up _____ in the morning.
Andy는 아침에 **늦게** 일어났다.

TRAINING ③ 단어의 품사 써먹기

⭐ 굵은 글씨로 된 단어의 알맞은 품사에 체크해 보세요.

			품사
01	내일 **저녁**	tomorrow **evening**	명 형 부
02	**과거**에	in the **past**	명 형 부
03	아침에 **일찍**	**early** in the morning	명 형 부
04	날짜와 **시간**	date and **time**	명 형 부
05	그의 **현재의** 직업	his **present** job	명 형 부
06	10**초**	ten **seconds**	명 형 부
07	**정오**에 점심을 먹다	have lunch at **noon**	명 형 부
08	**오늘** 시작하다	start **today**	명 형 부

⭐ 〈보기〉에서 알맞은 단어를 찾아 빈칸에 써넣고, 품사에 체크해 보세요. (한 번씩만 쓸 것)

〈보기〉	minute	yesterday	late	good

		품사
09	I have a _____ idea.	명 형 부
10	The bus comes every five _____s.	명 형 부
11	I was _____ for school.	명 형 부
12	I played soccer _____.	명 형 부

단어와 품사에 주의하여 의미를 확인해 보세요.

Monday [mʌ́ndei]	몡 월요일
Tuesday [tjúːzdei]	몡 화요일
Wednesday [wénzdei]	몡 수요일
Thursday [θə́ːrzdei]	몡 목요일
Friday [fráidei]	몡 금요일
Saturday [sǽtərdei]	몡 토요일
Sunday [sʌ́ndei]	몡 일요일
next [nekst]	혱 다음의, 옆의
last [læst]	혱 지난, 바로 앞의; 마지막의
busy [bízi]	혱 바쁜

day [dei]	몡 하루, 날; 낮
week [wiːk]	몡 주, 일주일
weekend [wíːkènd]	몡 주말
meet [miːt] met-met	동 만나다
picnic [píknik]	몡 소풍
now [nau]	붸 지금, 이제
once [wʌns]	붸 한 번, 1회
twice [twais]	붸 두 번, 2회
this [ðis]	댸 이것; 이 사람 혱 이
that [ðæt]	댸 저것; 저 사람 혱 저

Have a nice weekend!

Check the Phrase

위에 나온 단어들로 만들 수 있는 **어구**와 **품사**를 확인해 보세요.

혱 + 몡	next Monday	다음 월요일[다음 주 월요일]
혱 + 몡	last week	지난주
혱 + 몡	this Saturday	이번 토요일[이번 주 토요일]
붸 + 몡	once a week	일주일에 한 번

⭐ 우리말 힌트를 보고 알맞은 단어를 고르세요.

01 **지난 목요일**
last / next Tuesday / Thursday

02 **토요일** 저녁에
on Saturday / Sunday evening

03 **하루**에 3시간
three hours a day / twice

04 **이번 금요일**
this / that Wednesday / Friday

05 **월요일** 아침에
on Sunday / Monday morning

06 2**주** 동안
for two days / weeks

07 **수요일**에
on Wednesday / Saturday

08 한 달에 **두 번**
once / twice a month

09 이번 **주말**
this week / weekend

10 **다음 화요일**
now / next Tuesday / Thursday

11 **바쁜** 하루를 보내다
have a once / busy day

12 **소풍**을 가다
go on a picnic / day

13 **지금** 시작하다
start last / now

14 일주일에 **한 번 만나다**
next / meet once / twice a week

15 **저** 남자
this / that man

16 **일요일** 오후
Sunday / Saturday afternoon

⭐ 〈보기〉에서 알맞은 명사 를 찾아 빈칸에 써넣으세요.

| 〈보기〉 | week | Sunday | picnic | weekend |

01 I played basketball last _____.
나는 지난 **주말**에 농구를 했다.

02 Lucy stayed in New York for two _____s.
Lucy는 2**주** 동안 뉴욕에 머물렀다.

03 She will come back _____ afternoon.
그녀는 **일요일** 오후에 돌아올 것이다.

04 Let's go on a _____ this Saturday.
이번 주 토요일에 **소풍** 가자.

⭐ 〈보기〉에서 알맞은 형용사 또는 부사 를 찾아 빈칸에 써넣으세요.

| 〈보기〉 | next | busy | twice |

05 I had a _____ day today.
나는 오늘 **바쁜** 하루를 보냈다.

06 I go to the movies _____ a month.
나는 한 달에 **두 번** 영화 보러 간다.

07 _____ Tuesday is Christmas!
다음 화요일은 크리스마스입니다!

⭐ 굵은 글씨로 된 단어의 알맞은 품사에 체크해 보세요.

01 다음 **화요일** next **Tuesday** 명 부 동

02 **마지막** 버스 the **last** bus 명 형 부

03 일주일에 **한 번** 만나다 meet **once** a week 명 부 동

04 이번 **주** this **week** 명 형 부

05 **지금** 시작하다 start **now** 명 부 동

06 **지난** 목요일 **last** Thursday 명 형 부

07 **월요일** 아침에 on **Monday** morning 명 형 부

08 **이번** 주말 **this** weekend 명 형 부

⭐ 〈보기〉에서 알맞은 단어를 찾아 빈칸에 써넣고, 품사에 체크해 보세요. (한 번씩만 쓸 것)

〈보기〉	once	day	that	meet

09 The gym is open 24 hours a _____ . 명 형 부

10 What time can we _____ today? 명 부 동

11 I go swimming _____ a week. 명 형 부

12 Look at _____ man over there. 명 형 부

일 년

단어와 품사에 주의하여 의미를 확인해 보세요.

month [mʌnθ]	명 (달력의) 달; 한 달, 개월	**September** [septémbər]	명 9월
year [jiər]	명 해, 년; 1년	**October** [ɑktóubər]	명 10월
January [dʒǽnjuèri]	명 1월	**November** [nouvémbər]	명 11월
February [fébruèri]	명 2월	**December** [disémbər]	명 12월
March [mɑːrtʃ]	명 3월	**every** [évri]	형 모든; 매 ~, ~마다
April [éiprəl]	명 4월	**before** [bifɔ́ːr]	전 ~ 전에
May [mei]	명 5월	**after** [ǽftər]	전 ~ 후에
June [dʒuːn]	명 6월	**during** [djúəriŋ]	전 (특정 기간의) ~ 동안, ~ 내내
July [dʒulái]	명 7월	**then** [ðen]	부 그때; 그러고 나서
August [ɔ́ːgʌst]	명 8월	**later** [léitər]	부 나중에; ~ 뒤에

위에 나온 단어들로 만들 수 있는 **어구**와 **품사**를 확인해 보세요.

형 + 명	every month[year]	매달[년]
형 + 명	every July	7월마다[매년 7월]
전 + 명	before March	3월 전에
전 + 명	during January	1월 동안

⭐ 우리말 힌트를 보고 알맞은 단어를 고르세요.

01 1**년** 동안

for a month / year

02 겨울 **동안[내내]**

during / every the winter

03 매년 **1월**

every January / February

04 바로 **그때**

just after / then

05 다음[내년] **4월**

next April / July

06 **10월**에

in October / September

07 매년 **5월** 15일에

on March / May 15 every year

08 **9월** 17일 **전에**

before / during

October / September 17

09 **3월**에 시작하다

begin in March / May

10 올해 **12월** 31일에

on December / October 31 of this year

11 **매달**

after / every month / year

12 **7월**부터 **11월**까지

from July / June to

December / November

13 지난[작년] **2월**

last January / February

14 3년 **뒤에**

three years later / then

15 **8월** 15일에

on April / August 15

16 점심 식사 **후에**

every / after lunch

✳ 〈보기〉에서 알맞은 **명사** 를 찾아 빈칸에 써넣으세요.

〈보기〉	March	month	December	January

01 It's very cold in _____.
1월에는 매우 춥다.

02 We will go on a school picnic next _____.
우리는 다음 **달**에 학교 소풍을 갈 것이다.

03 A new school year begins in _____.
새로운 학년은 **3월**에 시작한다.

04 On _____ 31, we celebrate New Year's Eve.
12월 31일에, 우리는 새해 전날을 기념한다.

✳ 〈보기〉에서 알맞은 **형용사** 또는 **부사** 를 찾아 빈칸에 써넣으세요.

〈보기〉	every	later	then

05 Just _____ someone knocked on the door.
바로 **그때** 누군가 문을 두드렸다.

06 Ben exercises _____ day.
Ben은 **매**일 운동한다.

✳ 〈보기〉에서 알맞은 **전치사** 를 찾아 빈칸에 써넣으세요.

〈보기〉	during	before

07 Many people have a cold _____ the winter.
많은 사람들이 겨울 **동안** 감기에 걸린다.

TRAINING ③ 단어의 품사 써먹기

⭐ 굵은 글씨로 된 단어의 알맞은 품사에 체크해 보세요.

01 지난[작년] **2월** last **February** 명 부 **전**

02 점심 식사 **후에** **after** lunch 명 형 **전**

03 매달 every **month** 명 부 **전**

04 3년 **뒤에** three years **later** 명 형 **부**

05 다음[내년] **4월** next **April** 명 부 **전**

06 9월 17일 **전에** **before** September 17 명 형 **전**

07 매년 **5월** 15일에 on **May** 15 every year 명 형 **전**

08 **7월**부터 11월까지 from **July** to November 명 **부** 전

⭐ 〈보기〉에서 알맞은 단어를 찾아 빈칸에 써넣고, 품사에 체크해 보세요. (한 번씩만 쓸 것)

〈보기〉 every	August	year	later

09 See you _____! 명 부 **전**

10 I walk the dog _____ morning. 명 형 부

11 He studied English for a(n) _____. 명 형 부

12 We celebrate the day on _____ 15 every year. 명 형 부

단어와 품사에 주의하여 의미를 확인해 보세요.

birthday [bə́:rθdèi]	명 생일
party [pá:rti]	명 파티
cake [keik]	명 케이크
candle [kǽndl]	명 초
gift [gift]	명 선물
age [eidʒ]	명 나이
invite [inváit] invited-invited	동 초대하다
surprise [sərpráiz] surprised-surprised	명 놀람; 깜짝 놀라기 동 놀라게 하다
celebrate [séləbrèit] celebrated-celebrated	동 축하하다, 기념하다
laugh [læf] laughed-laughed	동 웃다

first [fə:rst]	형 첫 번째의
second [sékənd]	형 두 번째의
third [θə:rd]	형 세 번째의
fourth [fɔ:rθ]	형 네 번째의
fifth [fifθ]	형 다섯 번째의
sixth [siksθ]	형 여섯 번째의
seventh [sévnθ]	형 일곱 번째의
eighth [eitθ]	형 여덟 번째의
ninth [nainθ]	형 아홉 번째의
tenth [tenθ]	형 열 번째의

Check the Phrase

위에 나온 단어들로 만들 수 있는 **어구**와 **품사**를 확인해 보세요.

명 + 명	a birthday cake	생일 케이크
명 + 명	a birthday gift	생일 선물
명 + 명	a surprise party	깜짝 파티
형 + 명	tenth birthday	열 번째 생일

● Answer p.12

★ 우리말 힌트를 보고 알맞은 단어를 고르세요.

01 많이 **웃다**
laugh / gift a lot

02 **생일 파티**
a birthday / candle gift / party

03 그녀의 **아홉 번째** 생일
her tenth / ninth birthday

04 **3층**에
on the third / second floor

05 초콜릿**케이크**
a chocolate cake / candle

06 생일 **선물**
a birthday gift / age

07 **첫 번째** 경기에서 이기다
win the fifth / first game

08 **6학년** 학생
a sixth / seventh grade student

09 14세의 **나이**에
at the gift / age of 14

10 **깜짝** 파티를 열다
have a surprise / birthday party

11 **초**를 불어서 끄다
blow out celebrate / candles

12 내 **열 번째** 생일
my tenth / eighth birthday

13 사람들을 파티에 **초대하다**
invite / laugh people to the party

14 5월 **둘째** 주 일요일에
on the second / seventh Sunday
of May

15 그들의 **네 번째** (음악) 앨범
their fifth / fourth album

16 그녀의 생일을 **축하하다**
surprise / celebrate her birthday

TRAINING ② 문장에 단어 써먹기

⭐ 〈보기〉에서 알맞은 명사 를 찾아 빈칸에 써넣으세요.

| 〈보기〉 | candle | gift | age | surprise |

01 Blow out all the _____s on your birthday cake.
네 생일 케이크 위의 **초**를 모두 불어 봐.

02 Let's have a _____ birthday party for Jessy.
Jessy를 위해 **깜짝** 생일 파티를 열어 주자.

03 She started learning Chinese at the _____ of 4.
그녀는 네 살의 **나이**에 중국어를 공부하기 시작했다.

04 It is a birthday _____ from my grandmother.
그것은 할머니가 주신 생일 **선물**이야.

⭐ 〈보기〉에서 알맞은 동사 를 찾아 빈칸에 써넣으세요.

| 〈보기〉 | invite | laugh | celebrate |

05 We _____d Hannah's birthday.
우리는 Hannah의 생일을 **축하했다**.

06 John _____d me to his birthday party.
John이 자신의 생일 파티에 나를 **초대했다**.

07 We _____ed a lot and had a good time.
우리는 많이 **웃었고** 즐거운 시간을 보냈다.

✿ 굵은 글씨로 된 단어의 알맞은 품사에 체크해 보세요.

01	초콜릿케이크	a chocolate **cake**	명	형	동
02	내 **열 번째** 생일	my **tenth** birthday	명	형	동
03	나를 **놀라게 하다**	**surprise** me	명	형	동
04	**초**를 불어서 끄다	blow out **candles**	명	형	동
05	그녀의 생일을 **축하하다**	**celebrate** her birthday	명	형	동
06	**첫 번째** 경기에서 이기다	win the **first** game	명	형	동
07	**생일** 파티	a **birthday** party	명	형	동
08	5월 **둘째** 주 일요일에	on the **second** Sunday of May	명	형	동

✿ 〈보기〉에서 알맞은 단어를 찾아 빈칸에 써넣고, 품사에 체크해 보세요. (한 번씩만 쓸 것)

〈보기〉	surprise	birthday	third	cake

09	We need a big birthday _____.	명	형	동
10	My mom _____d me with a present.	명	형	동
11	The office is on the _____ floor.	명	형	동
12	My _____ is next month.	명	형	동

 단어와 품사에 주의하여 의미를 확인해 보세요.

wake
[weik]
woke-woken
동 (잠에서) 깨다, 일어나다; 깨우다

exercise
[éksərsàiz]
exercised-exercised
명 운동 동 운동하다

wash
[waʃ]
washed-washed
동 씻다

sleep
[sli:p]
slept-slept
동 잠자다 명 잠, 수면

drive
[draiv]
drove-driven
동 운전하다

bath
[bæθ]
명 목욕; 욕조

always
[ɔ́:lweiz]
부 항상, 언제나

usually
[júːʒuəli]
부 대개, 보통

often
[ɔ́(ː)fən]
부 자주

sometimes
[sʌ́mtàimz]
부 가끔, 때때로

never
[névər]
부 결코[절대] ~ 않다

wait
[weit]
waited-waited
동 기다리다

moment
[móumənt]
명 잠시, 잠깐; 순간

run
[rʌn]
ran-run
동 달리다, 뛰다

help
[help]
helped-helped
동 돕다; 도와주다
명 도움

bad
[bæd]
형 나쁜

habit
[hǽbit]
명 습관

stop
[stɑp]
stopped-stopped
동 멈추다; 멈추게 하다

bite
[bait]
bit-bitten
동 (이빨로) 물다

nail
[neil]
명 손톱, 발톱; 못

 Check the Phrase

 위에 나온 단어들로 만들 수 있는 **어구**와 **품사**를 확인해 보세요.

부 + 동	sometimes exercise	가끔 운동하다
동 + 명	wait a moment	잠시 기다리다
형 + 명	a bad habit	나쁜 습관
동 + 대 + 명	bite my nails	내 손톱을 물어뜯다

● Answer p.13

🌟 **우리말 힌트를 보고 알맞은 단어를 고르세요.**

01 빠르게 **달리다**
wash / run fast

02 버스를 **기다리다**
wait / wash for a bus

03 **항상** 7시에 **일어나다**
always / sometimes
sleep / wake up at seven

04 조심해서 **운전하다**
drive / wait carefully

05 내 손을 **씻다**
wash / wake my hands

06 **대개** 학교에 지각하는
always / usually late for school

07 내 **손톱**을 **물어뜯다**
bite / drive my habits / nails

08 밤에 늦게 **자다**
sleep / stop late at night

09 일주일에 3일 **운동하다**
exercise / run three days a week

10 **목욕**을 하다
take a bath / bite

11 **나쁜 습관**
a drive / bad habit / help

12 **잠시** 기다리다
wait a nail / moment

13 얼마나 **자주**
how often / always

14 **가끔** 축구를 하다
sometimes / usually play soccer

15 배우는 것을 결코 **멈추지** 않다
never wait / stop learning

16 집을 청소하는 것을 **돕다**
help / wash to clean the house

★ 〈보기〉에서 알맞은 **명사** 를 찾아 빈칸에 써넣으세요.

〈보기〉	habit	nail	bath

01 I take a _____ twice a week.
나는 일주일에 두 번 **목욕**을 한다.

02 Stop biting your _____s!
손톱 좀 그만 물어뜯어!

★ 〈보기〉에서 알맞은 **동사** 를 찾아 빈칸에 써넣으세요.

〈보기〉	sleep	drive	help

03 My dad always _____s carefully.
아빠는 항상 조심해서 **운전하신다**.

04 I usually _____ for eight hours a day.
나는 보통 하루에 8시간 동안 **잔다**.

05 My brother _____ed me with my homework.
형이 내 숙제를 **도와줬다**.

★ 〈보기〉에서 알맞은 **부사** 를 찾아 빈칸에 써넣으세요.

〈보기〉	often	sometimes	always

06 How _____ do you exercise?
너는 얼마나 **자주** 운동하니?

07 I _____ play soccer with my friends.
나는 **가끔** 내 친구들과 함께 축구를 한다.

⭐ 굵은 글씨로 된 단어의 알맞은 품사에 체크해 보세요.

01 빠르게 **달리다** **run** fast 명 부 동

02 **나쁜** 습관 a **bad** habit 명 형 부

03 내 손을 **씻다** **wash** my hands 명 부 동

04 버스를 **기다리다** **wait** for a bus 명 부 동

05 좋은 **운동** good **exercise** 명 부 동

06 집을 청소하는 것을 **돕다** **help** to clean the house 명 부 동

07 배우는 것을 **결코** 멈추지 **않다** **never** stop learning 명 부 동

08 내 손톱을 **물어뜯다** **bite** my nails 명 부 동

⭐ 〈보기〉에서 알맞은 단어를 찾아 빈칸에 써넣고, 품사에 체크해 보세요. (한 번씩만 쓸 것)

〈보기〉	habit	usually	moment	wake

09 What time do you _____ up? 명 부 동

10 Good health comes from good _____s. 명 부 동

11 Cathy is _____ late for school. 명 부 동

12 Could you wait a _____, please? 명 부 동

Review Test

A 알맞은 것에 ✔ 표시하고, 각 문장을 완성하세요.

01 I have a _____ idea. ☐ **busy** ☐ **good**

02 See you _____! ☐ **later** ☐ **during**

03 The gym is open 24 hours a _____. ☐ **day** ☐ **date**

04 I go to the movies _____ a month. ☐ **second** ☐ **twice**

05 The office is on the _____ floor. ☐ **third** ☐ **future**

06 Could you _____ a moment? ☐ **week** ☐ **wait**

B 우리말 힌트를 보고 〈보기〉에서 알맞은 단어를 찾아 빈칸에 써넣으세요.

〈보기〉	once	bad	late	every	morning	meet
	early	party	wake	stop	surprise	week
	habit	minute				

01 늦게 일어나다 _____ up _____

02 5분마다 _____ five _____s

03 나쁜 습관을 멈추다 _____ a _____ _____

04 깜짝 파티를 열다 have a _____ _____

05 일주일에 한 번 만나다 _____ _____ a _____

06 아침에 일찍 _____ in the _____

C

영어는 우리말로, 우리말은 영어로 쓰세요.

01 always _____
02 future _____
03 age _____
04 run _____
05 candle _____
06 laugh _____
07 busy _____
08 bite _____
09 gift _____
10 past _____
11 wash _____

12 운동; 운동하다 _____
13 지난; 마지막의 _____
14 오늘 밤에 _____
15 축하하다, 기념하다 _____
16 내일 _____
17 손톱, 발톱; 못 _____
18 주말 _____
19 돕다; 도와주다; 도움 _____
20 현재; 선물; 현재의 _____
21 생일 _____
22 ~ 전에 _____

D

〈보기〉에서 알맞은 단어를 찾아 빈칸에 써넣고, 품사에 체크해 보세요. (한 번씩만 쓸 것)

〈보기〉	drive	often	hour	picnic	every	late

01 I was _____ for school. 명 형 동

02 How _____ do you exercise? 명 부 동

03 My dad always _____s carefully. 명 형 동

04 Let's go on a _____ this Saturday. 명 부 동

05 We waited for him for a(n) _____. 명 형 동

06 Ben exercises _____ day. 명 형 동

단어와 **품사**에 주의하여 의미를 확인해 보세요.

store [stɔːr]	명 가게, 상점
restaurant [réstərənt]	명 식당, 음식점, 레스토랑
bakery [béikəri]	명 빵집, 제과점
church [tʃəːrtʃ]	명 교회
library [láibrèri]	명 도서관
hospital [háspitl]	명 병원
drugstore [drʌ́gstɔːr]	명 약국
post office [póust ɔ(ː)fis]	명 우체국
police station [pəlíːs steiʃən]	명 경찰서
find [faind] found-found	동 찾다, 발견하다

build [bild] built-built	동 (건물 등을) 짓다, 세우다
building [bíldiŋ]	명 건물, 빌딩
company [kʌ́mpəni]	명 회사, 기업
pool [puːl]	명 수영장
park [paːrk]	명 공원
theater [θí(ː)ətər]	명 극장
museum [mjuːzíːəm]	명 박물관
zoo [zuː]	명 동물원
airport [έərpɔ̀ːrt]	명 공항
factory [fǽktəri]	명 공장

Check the Phrase

위에 나온 단어들로 만들 수 있는 **어구**와 **품사**를 확인해 보세요.

동 + 명	find a restaurant	식당을 발견하다
동 + 명	build a museum	박물관을 짓다

● Answer p.14

✿ 우리말 힌트를 보고 알맞은 단어를 고르세요.

01 국제**공항**
an international theater / airport

02 어린이 **병원**
a children's hospital / company

03 옷 **가게**
a clothing store / drugstore

04 인기가 많은 **빵집**
a popular library / bakery

05 과학**박물관**
a science museum / theater

06 **약국**을 **발견하다**
find / build a hospital / drugstore

07 **동물원**에 가다
go to the pool / zoo

08 새 **공장**을 **짓다**
build / find
a new building / factory

09 높은 **빌딩**
a tall build / building

10 학교 **도서관**
a school museum / library

11 **교회**에 가다
go to company / church

12 **우체국**에서 일하다
work in the
police station / post office

13 큰 **회사**
a large company / museum

14 **극장**에 가다
go to the library / theater

15 **공원** 안에 있는 **수영장**
a pool / zoo in the bakery / park

16 중국 **음식점**
a Chinese bakery / restaurant

⭐ 〈보기〉에서 알맞은 명사 를 찾아 빈칸에 써넣으세요.

〈보기〉 bakery	post office	building	library	company

01 She likes the new school _____.
그녀는 새 학교 **도서관**을 좋아한다.

02 I bought some bread at the _____.
나는 **빵집**에서 빵을 좀 샀다.

03 Where is the _____?
우체국이 어디에 있나요?

04 Mr. Jackson worked for 10 years at the _____.
Jackson 씨는 그 **회사**에서 10년 동안 일했다.

05 There are many tall _____s in Seoul.
서울에는 많은 높은 **빌딩**들이 있다.

⭐ 〈보기〉에서 알맞은 동사 를 찾아 빈칸에 써넣으세요.

〈보기〉 find	build

06 They are _____ing a museum near the park.
그들은 공원 근처에 박물관을 **짓고** 있다.

07 Where can I _____ a drugstore?
약국을 어디에서 **찾을** 수 있을까요?

● Answer p.14

🌟 굵은 글씨로 된 단어의 알맞은 품사에 체크해 보세요.

01	옷 **가게**	a clothing **store**	명 동
02	어린이 **병원**	a children's **hospital**	명 동
03	**동물원**에 가다	go to the **zoo**	명 동
04	중국 **음식점**	a Chinese **restaurant**	명 동
05	**경찰서**에 가는 길	the way to the **police station**	명 동
06	**공원** 안에 있는 수영장	a pool in the **park**	명 동
07	새 공장을 **짓다**	**build** a new factory	명 동
08	국제**공항**	an international **airport**	명 동

🌟 〈보기〉에서 알맞은 단어를 찾아 빈칸에 써넣고, 품사에 체크해 보세요. (한 번씩만 쓸 것)

| 〈보기〉 | restaurant | museum | find | theater |

09	We visited the science _____ on Saturday.	명 동
10	Where did you _____ your bag?	명 동
11	My family had dinner in a _____ .	명 동
12	There is a movie _____ over there.	명 동

써먹기 단어 | 22

위치

단어와 **품사**에 주의하여 의미를 확인해 보세요.

on [ɔn]	전 ~ (위)에	
in [in]	전 ~ (안)에[에서]	
under [ʌndər]	전 ~ 아래에	
in front of [in frʌnt əv]	전 ~ 앞에	
behind [biháind]	전 ~ 뒤에	
next to [nekst tu]	전 ~ 옆에; ~ 다음의	
between [bitwíːn]	전 ~ 사이에	
around [əráund]	전 ~ 주위에, ~ 둘레에	
over [óuvər]	전 (닿지 않게) ~ 위에, ~위로	
top [tɑp]	명 맨 위, 꼭대기	

middle [mídl]	명 (한)가운데, 중간
corner [kɔ́ːrnər]	명 모서리; 길모퉁이
end [end] ended-ended	명 끝, 말 동 끝나다
ground [graund]	명 땅, 땅바닥
grass [græs]	명 풀; 잔디
field [fiːld]	명 들판, 밭
area [ɛ́əriə]	명 지역, 구역
hill [hil]	명 언덕, (낮은) 산
here [hiər]	부 여기에, 이쪽으로
there [ðɛər]	부 거기에, 그곳에

Check the Phrase

위에 나온 단어들로 만들 수 있는 **어구**와 **품사**를 확인해 보세요.

전 + 명	in the middle	가운데에
전 + 명	on the corner	길모퉁이에
전 + 명	on the ground[grass]	땅[잔디] 위에

● Answer p.14

🧩 우리말 힌트를 보고 알맞은 단어를 고르세요.

01 이 **지역**에서
in this area / field

02 나무 **뒤에**
behind / in front of the tree

03 **언덕 꼭대기**
the middle / top of the hill / field

04 **땅 위에**
in / on the grass / ground

05 **이쪽으로** 오다
come here / there

06 도서관 **안에서**
in / in front of the library

07 학교와 공원 **사이에**
over / between the school and
the park

08 **들판 주위에**
around / under the field / hill

09 건물 **앞에**
in front of / behind the building

10 거리 **끝**에
at the end / top of the street

11 **거기에** 도착하다
get here / there

12 바다 **위로** 날다
fly over / in the sea

13 **잔디** 위에서 놀다
play on the ground / grass

14 도로 **한가운데**에
in the under / middle of the road

15 **길모퉁이**에 있는 가게
the shop on the corner / top

16 박물관 **옆에**
middle / next to the museum

✻ 〈보기〉에서 알맞은 명사를 찾아 빈칸에 써넣으세요.

〈보기〉	grass	top	corner

01 The store is on the _____.
그 가게는 **길모퉁이**에 있다.

02 Kids are playing on the _____.
아이들이 **잔디** 위에서 놀고 있다.

03 They climbed up to the _____ of the hill.
그들은 언덕 **꼭대기**까지 올라갔다.

✻ 〈보기〉에서 알맞은 전치사 또는 부사를 찾아 빈칸에 써넣으세요.

〈보기〉	behind	around	over	there

04 We should get _____ early.
우리는 **거기에** 일찍 도착해야 해.

05 A plane is flying _____ the sea.
비행기가 바다 **위로** 날고 있다.

06 Steve was standing _____ me.
Steve는 내 **뒤에** 서 있었다.

07 People are sitting _____ a table.
사람들이 탁자 **둘레에** 앉아 있다.

● Answer p.14

🟊 굵은 글씨로 된 단어의 알맞은 품사에 체크해 보세요.

01	땅 위에	on the **ground**	명 형 **전**
02	테이블 **아래에**	**under** the table	명 형 **전**
03	건물 **앞에**	**in front of** the building	명 형 **전**
04	녹색 **들판** 위에	on the green **field**	**명** 형 전
05	도서관 **안에서**	**in** the library	명 형 **전**
06	**언덕** 위에	on the **hill**	**명** 형 전
07	박물관 **옆에**	**next to** the museum	명 형 **전**
08	도로 **한가운데**에	in the **middle** of the road	**명** 형 전

🟊 〈보기〉에서 알맞은 단어를 찾아 빈칸에 써넣고, 품사에 체크해 보세요. (한 번씩만 쓸 것)

〈보기〉	here	between	end	area

09	You can't take pictures in this _____.	명 형 동
10	Come _____ and look at this!	명 부 동
11	The bank is at the _____ of the street.	명 형 동
12	My house is _____ the school and the park.	명 형 **전**

쇼핑

단어와 품사에 주의하여 의미를 확인해 보세요.

market [máːrkit]	명 시장
supermarket [súːpərmàːrkit]	명 슈퍼마켓
shop [ʃɑp] shopped-shopped	명 가게, 상점 동 사다, 쇼핑하다
department store [dipáːrtmənt stɔːr]	명 백화점
buy [bai] bought-bought	동 사다
sell [sel] sold-sold	동 팔다, 판매하다
pay [pei] paid-paid	동 지불하다, (돈을) 내다
price [prais]	명 가격
cheap [tʃiːp]	형 (값이) 싼
expensive [ikspénsiv]	형 비싼

free [friː]	형 무료의; 자유로운; 한가한
sale [seil]	명 판매; 세일, 할인 판매
clerk [kləːrk]	명 점원, 직원
open [óupən] opened-opened	동 열다 형 열려 있는
close [klouz] closed-closed	동 닫다 형 가까운
choose [tʃuːz] chose-chosen	동 선택하다, 고르다
pick [pik] picked-picked	동 고르다, 선택하다
thing [θiŋ]	명 것, 일; 물건
town [taun]	명 마을, 동네
line [lain]	명 선, 줄

PRICE

Check the Phrase

위에 나온 단어들로 만들 수 있는 **어구**와 **품사**를 확인해 보세요.

명 + 명	a sale price	판매 가격
동 + 명	open a shop	가게를 열다
동 + 명	choose things	물건들을 고르다

● Answer p.15

🔖 우리말 힌트를 보고 알맞은 단어를 고르세요.

01 **비싼** 옷

cheap / expensive clothes

02 신발 **가게**

a shoe sale / shop

03 높은 **가격**

high pay / price

04 **값이 싼** TV를 **선택하다**

close / choose

a(n) cheap / expensive TV

05 꽃**시장**

a flower market / supermarket

06 **무료**입장권

a cheap / free ticket

07 아이스크림을 **팔다**

sell / pick ice cream

08 **슈퍼마켓**에 가다

go to

a department store / supermarket

09 파란색 셔츠를 **고르다**

pay / pick the blue shirt

10 **점원**에게 물어보다

ask the close / clerk

11 점심값을 **내다**

pay / pick for lunch

12 일요일마다 가게를 **닫다**

close / choose the store

on Sundays

13 작은 **마을**

a small town / shop

14 **줄**을 서서 기다리다

stand in shop / line

15 **백화점**에 쇼핑하러 가다

go shopping at

a department store / market

16 **할인 판매**하다

have a sell / sale

🌟 〈보기〉에서 알맞은 명사 를 찾아 빈칸에 써넣으세요.

〈보기〉	sale	shop	clerk

01 Jeremy worked as a _____ in a shoe store.
Jeremy는 신발 가게에서 **점원**으로 일했다.

02 The bakery is having a _____ on doughnuts.
그 빵집은 도넛을 **할인 판매**하고 있다.

🌟 〈보기〉에서 알맞은 동사 를 찾아 빈칸에 써넣으세요.

〈보기〉	pay	buy	sell

03 I want to _____ new shoes.
나는 새 신발을 **사고** 싶다.

04 How much did you _____ for the ticket?
그 표를 사는 데 얼마를 **냈니**?

05 The store _____s children's clothes.
그 가게는 아동복을 **판다**.

🌟 〈보기〉에서 알맞은 형용사 를 찾아 빈칸에 써넣으세요.

〈보기〉	free	close	open

06 Our new house is _____ to the school.
우리의 새 집은 학교와 **가깝**다.

07 I got a _____ concert ticket.
나는 **무료** 콘서트 표를 얻었다.

● Answer p.15

🌟 굵은 글씨로 된 단어의 알맞은 품사에 체크해 보세요.

01 높은 **가격** high **price** 명 형 동

02 파란색 셔츠를 **고르다** **pick** the blue shirt 명 형 동

03 **꽃시장** a flower **market** 명 형 동

04 **값이 싼** TV를 선택하다 choose a **cheap** TV 명 형 동

05 작은 **마을** a small **town** 명 형 동

06 점심 값을 **내다** **pay** for lunch 명 형 동

07 **백화점**에 쇼핑하러 가다 go shopping at a **department store** 명 형 동

08 일요일마다 가게를 **닫다** **close** the store on Sundays 명 형 동

🌟 〈보기〉에서 알맞은 단어를 찾아 빈칸에 써넣고, 품사에 체크해 보세요. (한 번씩만 쓸 것)

〈보기〉 line	open	expensive	choose

09 People are standing in _____. 명 형 동

10 He always wears _____ clothes. 명 형 동

11 You can _____ the size and color. 명 형 동

12 The supermarket is _____ 24 hours a day. 명 형 동

단어와 품사에 주의하여 의미를 확인해 보세요.

bank
[bæŋk]
　명 은행

money
[mʌ́ni]
　명 돈

bill
[bil]
　명 지폐; 계산서

dollar
[dálər]
　명 달러; 1달러

coin
[kɔin]
　명 동전

gold
[gould]
　명 금; 황금색　형 황금색의

spend
[spend]
spent-spent
　동 (돈을) 쓰다; (시간을) 보내다

need
[niːd]
needed-needed
　동 필요하다

copy
[kápi]
copied-copied
　명 복사(본)
　동 복사하다, 베끼다

exchange
[ikstʃéindʒ]
exchanged-exchanged
　동 교환하다; 환전하다
　명 교환; 환전

rich
[ritʃ]
　형 부유한, 돈 많은

poor
[puər]
　형 가난한

save
[seiv]
saved-saved
　동 저축하다; 절약하다; 구하다

waste
[weist]
wasted-wasted
　동 낭비하다

count
[kaunt]
counted-counted
　동 (수를) 세다

collect
[kəlékt]
collected-collected
　동 모으다, 수집하다

add
[æd]
added-added
　동 더하다, 추가하다

divide
[diváid]
divided-divided
　동 나누다

wallet
[wálit]
　명 지갑

enough
[inʌ́f]
　형 충분한　부 충분히

Check the Phrase

위에 나온 단어들로 만들 수 있는 **어구**와 **품사**를 확인해 보세요.

동 + 명	save[waste] money	돈을 절약하다[낭비하다]
동 + 명	collect coins	동전들을 모으다
형 + 명	enough money	충분한 돈

TRAINING ① 알맞은 단어 고르기

✿ 우리말 힌트를 보고 알맞은 단어를 고르세요.

01 **돈**을 다 **쓰다**
spend / save all the gold / money

02 **복사본**을 만들다, 복사하다
make a coin / copy

03 **부유해**지다
become rich / poor

04 **동전**들을 **모으다**
count / collect coins / dollars

05 돈을 **절약하다**
save / add money

06 **은행**에서 돈을 빌리다
borrow money from a bill / bank

07 **충분한** 돈을 가지고 있다
have enough / count money

08 원화[한국 돈]를 달러로 **환전하다**
exchange / divide Korean won for dollars

09 **금**으로 만든
made of bank / gold

10 돈을 **세다**
count / collect money

11 돈을 **낭비하다**
wallet / waste money

12 **가난한** 사람들
rich / poor people

13 9를 3으로 **나누다**
divide / save 9 by 3

14 **지갑**이 **필요하다**
collect / need a waste / wallet

15 모든 숫자를 **더하다**
gold / add all the numbers

16 1달러짜리 **지폐**
a one-dollar bill / coin

✿ 〈보기〉에서 알맞은 명사 를 찾아 빈칸에 써넣으세요.

〈보기〉	money	wallet	coin

01 His hobby is collecting foreign _____s.
그의 취미는 외국 **동전**을 모으는 것이다.

02 I'm saving _____ for a new watch.
나는 새 시계를 사기 위해 **돈**을 저축하고 있다.

03 I lost my _____ yesterday.
나는 어제 내 **지갑**을 잃어버렸다.

✿ 〈보기〉에서 알맞은 동사 를 찾아 빈칸에 써넣으세요.

〈보기〉	waste	exchange	count

04 John _____d time playing computer games.
John은 컴퓨터 게임을 하는 데 시간을 **낭비했다**.

05 I _____ed the money in my wallet.
나는 내 지갑에 있는 돈을 **세어 보았다**.

06 We _____d email addresses.
우리는 이메일 주소를 **교환했다**.

✿ 〈보기〉에서 알맞은 형용사 를 찾아 빈칸에 써넣으세요.

〈보기〉	rich	enough

07 Do you have _____ money?
너는 **충분한** 돈을 가지고 있니?

TRAINING ③ 단어의 품사 써먹기

⭐ 굵은 글씨로 된 단어의 알맞은 품사에 체크해 보세요.

01	돈을 **절약하다**	**save** money	명 형 동	
02	**금**으로 만든	made of **gold**	명 형 동	
03	9를 3으로 **나누다**	**divide** 9 by 3	명 형 동	
04	**부유해**지다	become **rich**	명 형 동	
05	1달러짜리 **지폐**	a one-dollar **bill**	명 형 동	
06	**가난한** 사람들	**poor** people	명 형 동	
07	**복사본**을 만들다	make a **copy**	명 형 동	
08	지갑이 **필요하다**	**need** a wallet	명 형 동	

⭐ 〈보기〉에서 알맞은 단어를 찾아 빈칸에 써넣고, 품사에 체크해 보세요. (한 번씩만 쓸 것)

〈보기〉	bank	spend	dollar	add

09 How much money do you _____ a day?　　명 형 동

10 The price of this book is seven _____ s.　　명 형 동

11 He borrowed the money from the _____ .　　명 형 동

12 _____ all the numbers together.　　명 형 동

식당

단어와 품사에 주의하여 의미를 확인해 보세요.

dish
[diʃ]
명 접시; 요리

meat
[miːt]
명 고기

chicken
[tʃíkən]
명 닭; 닭고기

beef
[biːf]
명 소고기

pork
[pɔːrk]
명 돼지고기

soup
[suːp]
명 수프

sugar
[ʃúgər]
명 설탕

salt
[sɔːlt]
명 소금

salty
[sɔ́ːlti]
형 소금이 든, 짠, 짭짤한

spicy
[spáisi]
형 매운, 양념 맛이 강한

meal
[miːl]
명 식사

order
[ɔ́ːrdər]
ordered-ordered
동 주문하다; 명령하다
명 순서; 주문; 명령

pizza
[píːtsə]
명 피자

hamburger
[hǽmbəːrgər]
명 햄버거

bake
[beik]
baked-baked
동 굽다

cookie
[kúki]
명 쿠키

pie
[pai]
명 파이

chef
[ʃef]
명 요리사

waiter
[wéitər]
명 종업원, 웨이터

oil
[ɔil]
명 기름, 오일

 위에 나온 단어들로 만들 수 있는 **어구**와 **품사**를 확인해 보세요.

명 + 명	chicken soup	닭고기 수프
형 + 명	a salty pizza	짠 피자
동 + 명	order a hamburger	햄버거를 주문하다
동 + 명	bake cookies	쿠키를 굽다

● Answer p.16

★ 우리말 힌트를 보고 알맞은 단어를 고르세요.

01 **고기**와 생선
meal / meat and fish

02 **닭고기 수프**
chicken / beef soup / pie

03 **매운** 음식
salty / spicy foods

04 **접시**를 닦다, 설거지하다
wash the dishes / orders

05 최고의 **요리사**
the best chef / baker

06 **햄버거**를 먹다
eat a pizza / hamburger

07 **소고기** 스테이크
beef / pork steak

08 **설탕**과 **소금**
sugar / salt and salt / oil

09 **피자**를 **주문하다**
bake / order a hamburger / pizza

10 **식사**를 하러 나가다
go out for a meal / meat

11 신선한 **돼지고기**
fresh beef / pork

12 **웨이터**를 부르다
call a waiter / chef

13 **파이**를 **굽다**
bake / order a cookie / pie

14 물과 **기름**
water and oil / sugar

15 **짠** 음식
salty / spicy foods

16 **쿠키**를 좀 먹다
eat some cookies / pies

✿ 〈보기〉에서 알맞은 명사 를 찾아 빈칸에 써넣으세요.

| 〈보기〉 | waiter | beef | meat |

01 My sister doesn't eat _____.
나의 언니는 **고기**를 먹지 않는다.

02 The _____ served me dessert.
웨이터가 나에게 디저트를 가져다주었다.

03 I like _____ better than pork.
나는 돼지고기보다 **소고기**를 더 좋아한다.

✿ 〈보기〉에서 알맞은 동사 를 찾아 빈칸에 써넣으세요.

| 〈보기〉 | bake | order |

04 Let's _____ a pizza and eat at home.
피자 **주문해**서 집에서 먹자.

05 Rachel _____d some cookies.
Rachel은 쿠키를 좀 구웠다.

✿ 〈보기〉에서 알맞은 형용사 를 찾아 빈칸에 써넣으세요.

| 〈보기〉 | salty | spicy |

06 Some people love eating _____ foods.
어떤 사람들은 **매운** 음식을 먹는 것을 무척 좋아한다.

07 _____ foods are not good for your health.
짠 음식은 당신의 건강에 좋지 않다.

● Answer p.16

🌟 굵은 글씨로 된 단어의 알맞은 품사에 체크해 보세요.

번호	한국어	영어	품사
01	**접시**를 닦다	wash the **dishes**	명 형 동
02	설탕과 **소금**	sugar and **salt**	명 형 동
03	**매운** 음식	**spicy** foods	명 형 동
04	닭고기 **수프**	chicken **soup**	명 형 동
05	**웨이터**를 부르다	call a **waiter**	명 형 동
06	파이를 **굽다**	**bake** a pie	명 형 동
07	**식사**를 하러 나가다	go out for a **meal**	명 형 동
08	**주문**을 받다	take an **order**	명 형 동

🌟 〈보기〉에서 알맞은 단어를 찾아 빈칸에 써넣고, 품사에 체크해 보세요. (한 번씩만 쓸 것)

〈보기〉	chicken	chef	salty	bake

09 My uncle is the best _____ in Korea. 명 형 동

10 We _____d a birthday cake for Leon. 명 형 동

11 John ordered some fried _____. 명 형 동

12 This soup is very hot and _____. 명 형 동

Review Test

A 알맞은 것에 ✔ 표시하고, 각 문장을 완성하세요.

01 My family had dinner in a _____.　　☐ meal　☐ restaurant

02 We _____d a birthday cake for Leon.　　☐ bakery　☐ bake

03 I got a _____ concert ticket.　　☐ free　☐ spicy

04 You can't take pictures in this _____.　　☐ around　☐ area

05 How much money do you _____ a day?　　☐ build　☐ spend

06 You can _____ the size and color.　　☐ choose　☐ count

B 우리말 힌트를 보고 〈보기〉에서 알맞은 단어를 찾아 빈칸에 써넣으세요.

〈보기〉	find	pizza	museum	money	store	buy
	close	cookie	save	order	drugstore	next to

01 피자를 주문하다　　_____ a _____

02 박물관 옆에　　_____ the _____

03 쿠키를 좀 사다　　_____ some _____s

04 돈을 절약하다　　_____ _____

05 약국을 발견하다　　_____ a _____

06 일요일마다 가게를 닫다　　_____ the _____ on Sundays

C 영어는 우리말로, 우리말은 영어로 쓰세요.

01	collect		12	들판, 밭	
02	theater		13	열다; 열려 있는	
03	meal		14	공장	
04	pool		15	지불하다, (돈을) 내다	
05	divide		16	회사, 기업	
06	market		17	필요하다	
07	grass		18	땅, 땅바닥	
08	expensive		19	공항	
09	waste		20	지갑	
10	hospital		21	(값이) 싼	
11	price		22	거기에, 그곳에	

D 〈보기〉에서 알맞은 단어를 찾아 빈칸에 써넣고, 품사에 체크해 보세요. (한 번씩만 쓸 것)

〈보기〉	sell	library	around	dish	close	enough

01 Do you have _____ money?　　　　　명　형　전

02 She likes the new school _____.　　　　명　부　동

03 I wash the _____es every day.　　　　명　형　동

04 The store _____s children's clothes.　　명　부　동

05 People are sitting _____ a table.　　　명　형　전

06 Our new house is _____ to the school.　명　형　전

단어와 **품사**에 주의하여 의미를 확인해 보세요.

hobby
[hábi]
명 취미

play
[plei]
played-played
동 (악기를) 연주하다; 놀다, (게임 등을) 하다

piano
[piǽnou]
명 피아노

guitar
[gitáːr]
명 기타

drum
[drʌm]
명 드럼

violin
[vàiəlín]
명 바이올린

sing
[siŋ]
sang-sung
동 노래하다, (노래를) 부르다

listen
[lísn]
listened-listened
동 듣다

like
[laik]
liked-liked
동 좋아하다

favorite
[féivərit]
형 마음에 드는, 가장 좋아하는

activity
[æktívəti]
명 활동

interested
[íntərèstid]
형 관심[흥미] 있어 하는

movie
[múːvi]
명 영화

dance
[dæns]
danced-danced
동 춤을 추다
명 춤, 무용, 댄스

camera
[kǽmərə]
명 카메라, 사진기

kite
[kait]
명 연

jump rope
[dʒʌmp roup]
명 줄넘기

picture
[píktʃər]
명 그림; 사진

puzzle
[pʌzl]
명 퍼즐

fish
[fiʃ]
fished-fished
명 물고기, 생선
동 낚시하다

위에 나온 단어들로 만들 수 있는 **어구**와 **품사**를 확인해 보세요.

| 동 + 명 | play the piano[violin] | 피아노[바이올린]를 연주하다 |
| 형 + 명 | favorite activity[movie] | 가장 좋아하는 활동[영화] |

● Answer p.17

🧩 **우리말 힌트를 보고 알맞은 단어를 고르세요.**

01 나의 **취미**
 my favorite / hobby

02 **피아노를 연주하다**
 play / listen the picture / piano

03 **기타** 연주자
 a guitar / violin player

04 음악을 **듣다**
 listen / sing to music

05 **퍼즐**을 풀다
 solve a picture / puzzle

06 내가 **가장 좋아하는 활동**
 my favorite / like hobby / activity

07 음악에 **관심 있는**
 danced / interested in music

08 노래를 **부르다**
 sing / play a song

09 **드럼**을 연주하다
 play the guitars / drums

10 **카메라**를 가져오다
 bring a camera / kite

11 **그림**을 그리다
 draw a puzzle / picture

12 음악에 맞춰 **춤을 추다**
 dance / sing to the music

13 **낚시하**러 가다
 go playing / fishing

14 **바이올린**을 연주하다
 play the violin / drum

15 **영화**를 보는 것을 **좋아하다**
 listen / like watching
 movies / pictures

16 **연**을 날리다
 fly a kite / puzzle

⭐ 〈보기〉에서 알맞은 명사 를 찾아 빈칸에 써넣으세요.

〈보기〉 hobby	movie	guitar	picture

01 We will go to see a _____ tomorrow.
우리는 내일 **영화**를 보러 갈 것이다.

02 I like playing the _____.
나는 **기타** 연주하는 것을 좋아한다.

03 Can I take a _____ here?
여기서 **사진**을 찍어도 될까요?

04 My _____ is collecting coins.
나의 **취미**는 동전을 모으는 것이다.

⭐ 〈보기〉에서 알맞은 동사 를 찾아 빈칸에 써넣으세요.

〈보기〉 play	fish	listen

05 I often _____ to music.
나는 자주 음악을 **듣는다**.

06 Danny can _____ the drums.
Danny는 드럼을 **연주할** 수 있다.

07 He goes _____ing every Saturday.
그는 토요일마다 **낚시하러** 간다.

TRAINING ③ 단어의 품사 써먹기

🌟 굵은 글씨로 된 단어의 알맞은 품사에 체크해 보세요.

01	**바이올린**을 연주하다	play the **violin**	명 형 동
02	음악에 맞춰 **춤을 추다**	**dance** to the music	명 형 동
03	**연**을 날리다	fly a **kite**	명 형 동
04	노래를 **부르다**	**sing** a song	명 형 동
05	**카메라**를 가져오다	bring a **camera**	명 형 동
06	**기타** 연주자	a **guitar** player	명 형 동
07	내가 **가장 좋아하는** 활동	my **favorite** activity	명 형 동
08	**퍼즐**을 풀다	solve a **puzzle**	명 형 동

🌟 〈보기〉에서 알맞은 단어를 찾아 빈칸에 써넣고, 품사에 체크해 보세요. (한 번씩만 쓸 것)

| 〈보기〉 | like | interested | piano | activity |

09	I'm _____ in listening to music.	명 형 동
10	Cooking class is a fun _____.	명 형 동
11	My sister _____s watching movies.	명 형 동
12	The boy is playing the _____.	명 형 동

동화&소설

단어와 품사에 주의하여 의미를 확인해 보세요.

begin
[bigín]
began-begun
동 시작하다; 시작되다

character
[kǽriktər]
명 성격; 등장인물, 캐릭터

king
[kiŋ]
명 왕

queen
[kwi:n]
명 여왕, 왕비

prince
[prins]
명 왕자

princess
[prìnsés]
명 공주

angel
[éindʒəl]
명 천사

palace
[pǽlis]
명 궁, 궁전

crown
[kraun]
명 왕관

adventure
[ədvéntʃər]
명 모험

giant
[dʒáiənt]
명 거인 형 거대한

hero
[hírou]
명 영웅

god
[gɑd]
명 신

ghost
[goust]
명 유령, 귀신

forever
[fərévər]
부 영원히

dream
[dri:m]
dreamed[dreamt]
-dreamed[dreamt]
명 꿈 동 꿈을 꾸다

imagine
[imǽdʒin]
imagined-imagined
동 상상하다

create
[kriéit]
created-created
동 만들다, 창조하다

novel
[návəl]
명 소설

cartoon
[kɑ:rtú:n]
명 (풍자) 만화; 만화 영화

Check the Phrase

위에 나온 단어들로 만들 수 있는 **어구**와 **품사**를 확인해 보세요.

동 + 명	begin an adventure	모험을 시작하다
동 + 명	imagine a ghost	유령을 상상하다
동 + 명	create a character	등장인물을 만들어내다
명 + 명	a cartoon character	만화 영화 캐릭터

🌟 우리말 힌트를 보고 알맞은 단어를 고르세요.

01 왕이 되다
become a king / prince

02 꿈을 꾸다
have a cartoon / dream

03 바다의 신
the ghost / god of the sea

04 소설을 쓰다
write a novel / cartoon

05 아름다운 궁전
a beautiful palace / crown

06 키가 3미터인 거인
a three-meter-tall giant / ghost

07 천국에서 온 천사
a(n) hero / angel from heaven

08 만화 영화 캐릭터
a cartoon / novel
crown / character

09 진짜 영웅
a real hero / angel

10 유령[귀신] 이야기
a ghost / god story

11 그녀를 영원히 사랑하다
love her dream / forever

12 장면을 상상하다
imagine / begin the scene

13 왕관을 쓰다
wear a create / crown

14 영국의 여왕
the king / queen of England

15 모험을 시작하다
dream / begin
an angel / adventure

16 등장인물을 만들어내다
create / imagine a character

⭐ 〈보기〉에서 알맞은 명사 를 찾아 빈칸에 써넣으세요.

| 〈보기〉 | crown | cartoon | ghost | hero | dream |

01 I like reading _____ stories.
나는 **유령** 이야기 읽는 것을 좋아한다.

02 One day, the king had a _____.
어느 날, 그 왕은 **꿈**을 꾸었다.

03 The queen is wearing her _____.
여왕은 **왕관**을 쓰고 있다.

04 My brother enjoys drawing _____s.
내 남동생은 **만화** 그리는 것을 즐긴다.

05 You are a real _____, Tony!
너는 진정한 **영웅**이야, Tony!

⭐ 〈보기〉에서 알맞은 동사 를 찾아 빈칸에 써넣으세요.

| 〈보기〉 | begin | dream | imagine |

06 You can _____ the end of a story.
여러분은 이야기의 결말을 **상상할** 수 있습니다.

07 I _____ed about you last night.
난 어젯밤에 네 **꿈을 꾸었어.**

08 In the story, they _____ an exciting adventure.
그 이야기에서, 그들은 신나는 모험을 **시작한다.**

TRAINING 3 단어의 품사 써먹기

🌟 굵은 글씨로 된 단어의 알맞은 품사에 체크해 보세요.

01	**왕**이 되다	become a **king**	명 형 동
02	키가 3미터인 **거인**	a three-meter-tall **giant**	명 형 동
03	그녀를 **영원히** 사랑하다	love her **forever**	명 부 동
04	영국의 **여왕**	the **queen** of England	명 형 동
05	**왕자**와 공주	a **prince** and princess	명 형 동
06	바다의 **신**	the **god** of the sea	명 형 동
07	장면을 **상상하다**	**imagine** the scene	명 부 동
08	천국에서 온 **천사**	an **angel** from heaven	명 형 동

🌟 〈보기〉에서 알맞은 단어를 찾아 빈칸에 써넣고, 품사에 체크해 보세요. (한 번씩만 쓸 것)

| 〈보기〉 | palace | adventure | novel | create |

09	The prince goes on a(n) _____ in the story.	명 형 동
10	He _____d the character of Sherlock Holmes.	명 형 동
11	Rachel is reading a(n) _____.	명 형 동
12	The king lives in a(n) _____.	명 형 동

국가&여행

단어와 **품사**에 주의하여 의미를 확인해 보세요.

Korea [kəríːə]	명 한국
China [tʃáinə]	명 중국
Japan [dʒəpǽn]	명 일본
India [índiə]	명 인도
America [əmérikə]	명 미국; 아메리카 대륙
Germany [dʒə́ːrməni]	명 독일
England [íŋglənd]	명 (좁은 뜻) 잉글랜드; (넓은 뜻) 영국
France [fræns]	명 프랑스
Italy [ítəli]	명 이탈리아
world [wəːrld]	명 세계

visit [vízit] visited-visited	동 (사람·장소를) 방문하다, 찾아가다
stay [stei] stayed-stayed	동 머무르다
hotel [houtél]	명 호텔
travel [trǽvəl] travel(l)ed-travel(l)ed	동 여행하다[가다] 명 여행
city [síti]	명 도시
country [kʌ́ntri]	명 나라, 국가
capital [kǽpitəl]	명 수도; 대문자
village [vílidʒ]	명 마을
leave [liːv] left-left	동 떠나다, 출발하다
arrive [əráiv] arrived-arrived	동 도착하다

 Check the Phrase

위에 나온 단어들로 만들 수 있는 **어구**와 **품사**를 확인해 보세요.

동 + 명	visit Korea	한국을 방문하다
동 + 명	travel the world	세계를 여행하다
동 + 명	leave the city	도시를 떠나다

🧩 우리말 힌트를 보고 알맞은 단어를 고르세요.

01 **한국**을 **방문하다**
visit / stay Korea / Japan

02 서울에 **도착하다**
arrive / leave in Seoul

03 대**도시**
a big country / city

04 **독일**에 살다
live in England / Germany

05 **중국**에서 만들어진, 중국제의
made in France / China

06 전 **세계**를 **여행하다**
travel / arrive around
the country / world

07 **이탈리아**에 가다
go to Italy / India

08 **프랑스**의 **수도**
the capital / city of
Germany / France

09 **호텔**에 **머무르다**
visit / stay in a hotel / city

10 **인도**로 여행가다
travel to India / Italy

11 북**아메리카**
North England / America

12 아침 일찍 **출발하다**
arrive / leave early in the morning

13 작은 **마을**
a small village / country

14 가장 큰 **나라**
the largest country / city

15 **잉글랜드**에서 공부하다
study in America / England

16 **일본**으로 떠나다
leave for Japan / China

TRAINING 2 — 문장에 단어 써먹기

✦ 〈보기〉에서 알맞은 **명사** 를 찾아 빈칸에 써넣으세요.

〈보기〉	China	city	capital

01 Seoul is a very big _____.
서울은 매우 큰 **도시**이다.

02 Many toys are made in _____.
많은 장난감들이 **중국**에서 만들어진다.

03 Paris is the _____ of France.
파리는 프랑스의 **수도**이다.

✦ 〈보기〉에서 알맞은 **동사** 를 찾아 빈칸에 써넣으세요.

〈보기〉	visit	arrive	stay	travel

04 He _____d in Busan yesterday.
그는 어제 부산에 **도착했다**.

05 I want to _____ around the world.
나는 전 세계를 **여행하고** 싶다.

06 We will _____ at a hotel tomorrow.
우리는 내일 호텔에서 **머무를** 것이다.

07 Please _____ Korea again, Logan!
한국을 또 **방문해**주세요, Logan!

⭐ 굵은 글씨로 된 단어의 알맞은 품사에 체크해 보세요.

01	대**도시**	a big **city**	명	동
02	서울에 **도착하다**	**arrive** in Seoul	명	동
03	프랑스의 **수도**	the **capital** of France	명	동
04	일본으로 **떠나다**	**leave** for Japan	명	동
05	전 **세계**를 여행하다	travel around the **world**	명	동
06	**이탈리아**에 가다	go to **Italy**	명	동
07	**호텔**에 머무르다	stay in a **hotel**	명	동
08	인도로 **여행가다**	**travel** to India	명	동

⭐ 〈보기〉에서 알맞은 단어를 찾아 빈칸에 써넣고, 품사에 체크해 보세요. (한 번씩만 쓸 것)

〈보기〉	village	visit	leave	country

09	We will _____ early in the morning.	명	동
10	They lived in a small _____.	명	동
11	Russia is the largest _____ in the world.	명	동
12	I _____ed my grandma last week.	명	동

비행기&여행

단어와 **품사**에 주의하여 의미를 확인해 보세요.

pilot
[páilət]
명 조종사

seat
[si:t]
명 자리, 좌석

pass
[pæs]
passed-passed
동 지나가다; 건네주다;
(시험에) 합격하다 명 출입증

passport
[pǽspɔːrt]
명 여권

ticket
[tíkit]
명 표, 승차권

fly
[flai]
flew-flown
동 날다; 비행하다
명 파리

board
[bɔːrd]
boarded-boarded
동 탑승하다 명 판자

wing
[wiŋ]
명 날개

engine
[éndʒin]
명 엔진

service
[sə́ːrvis]
명 서비스

tour
[tuər]
명 여행, 관광, 투어

tourist
[túərist]
명 관광객

guide
[gaid]
guided-guided
명 안내인, 가이드;
안내 책자 동 안내하다

journey
[dʒə́ːrni]
명 (특히 멀리 가는) 여행

trip
[trip]
명 (짧은) 여행

schedule
[skédʒuːl]
명 일정, 스케줄

vacation
[veikéiʃən]
명 방학, 휴가

holiday
[hálədèi]
명 휴일; 방학, 휴가

fantastic
[fæntǽstik]
형 환상적인, 멋진

perfect
[pə́ːrfikt]
형 완벽한

Check the Phrase

위에 나온 단어들로 만들 수 있는 **어구**와 **품사**를 확인해 보세요.

형 + 명 a [fantastic] [holiday] 환상적인 휴가
형 + 명 a [perfect] [trip] 완벽한 여행

✦ 우리말 힌트를 보고 알맞은 단어를 고르세요.

01 **여권** 사진
a pass / passport photo

02 창가 **자리**
a window seat / trip

03 기차 **여행**
a train pilot / trip

04 **환상적인 휴가**
a fantastic / service
schedule / holiday

05 비행기 **조종사**
an airplane pilot / guide

06 비행기에 **탑승하다**
pass / board an airplane

07 여름 **방학**
summer journey / vacation

08 **엔진** 고장
engine / service trouble

09 버스**표**
a bus tour / ticket

10 **완벽한 서비스**
perfect / pilot
schedule / service

11 패키지**여행**
a package tour / service

12 외국인 **관광객들**
foreign tours / tourists

13 비행기의 **날개**
the seat / wing of the plane

14 관광 **가이드**
a tour pilot / guide

15 긴 **여행**
a long holiday / journey

16 뉴욕으로 **비행하다**
guide / fly to New York

✿ 〈보기〉에서 알맞은 명사 를 찾아 빈칸에 써넣으세요.

〈보기〉 tourist	passport	schedule	trip

01 Did you enjoy your _____ to Busan?
부산 **여행**은 즐거웠니?

02 I have a busy _____ tomorrow.
나는 내일 바쁜 **일정**이 있다.

03 Show me your _____ and ticket, please.
여권과 승차권을 보여 주십시오.

04 I saw many foreign _____s at the airport.
나는 공항에서 많은 외국인 **관광객**들을 보았다.

✿ 〈보기〉에서 알맞은 동사 를 찾아 빈칸에 써넣으세요.

〈보기〉 guide	board	fly

05 Some birds are _____ing in the sky.
여러 마리의 새가 하늘을 **날고** 있다.

06 She _____d us to our hotel.
그녀는 우리를 호텔로 **안내했다**.

07 Please _____ the airplane now.
지금 비행기에 **탑승해** 주시기 바랍니다.

★ 굵은 글씨로 된 단어의 알맞은 품사에 체크해 보세요.

01 **완벽한** 서비스 **perfect** service 명 형 동

02 창가 **자리** a window **seat** 명 형 동

03 비행기 **조종사** an airplane **pilot** 명 형 동

04 **엔진** 고장 **engine** trouble 명 형 동

05 패키지**여행** a package **tour** 명 형 동

06 뉴욕으로 **비행하다** **fly** to New York 명 형 동

07 **환상적인** 해변 a **fantastic** beach 명 형 동

08 관광 **가이드** a tour **guide** 명 형 동

★ 〈보기〉에서 알맞은 단어를 찾아 빈칸에 써넣고, 품사에 체크해 보세요. (한 번씩만 쓸 것)

〈보기〉	pass	trip	holiday	passport

09 May I see your _____ and plane ticket? 명 형 동

10 The plane _____ed over the building. 명 형 동

11 I spent the best _____ in Jeju. 명 형 동

12 How was your _____ to China? 명 형 동

단어와 품사에 주의하여 의미를 확인해 보세요.

camp
[kæmp]
camped-camped

동 캠핑을 하다
명 야영지; 캠프

tent
[tent]

명 텐트, 천막

map
[mæp]

명 지도

carry
[kǽri]
carried-carried

동 가지고 있다[다니다]; 나르다

bring
[briŋ]
brought-brought

동 가져오다, 데려오다

backpack
[bǽkpæk]

명 배낭

group
[gru:p]

명 무리, 집단

hungry
[hʌ́ŋgri]

형 배고픈

thirsty
[θə́:rsti]

형 목이 마른

food
[fu:d]

명 음식

dig
[dig]
dug-dug

동 파다

hole
[houl]

명 구멍

pot
[pɑt]

명 냄비; 화분

fire
[fáiər]

명 불, 화재

stick
[stik]

명 (부러진) 나뭇가지; 막대기

outdoor
[áutdɔ̀:r]

형 야외의, 실외의

hide
[haid]
hid-hidden

동 숨기다; 숨다

climb
[klaim]
climbed-climbed

동 오르다, 올라가다

mountain
[máuntən]

명 산

hiking
[háikiŋ]

명 하이킹, 등산

Check the Phrase

위에 나온 단어들로 만들 수 있는 **어구**와 **품사**를 확인해 보세요.

동 + 명	bring a backpack	배낭을 가져오다
동 + 명	dig a hole	구멍을 파다
동 + 명	climb a mountain	산을 오르다

✱ 우리말 힌트를 보고 알맞은 단어를 고르세요.

01 **지도**를 보다
read a map / group

02 **배낭**을 메다
wear a bring / backpack

03 **텐트**에서 잠을 자다
sleep in a tent / pot

04 **배고프고 목이 마른**
hide / hungry and thirsty / stick

05 **실외** 활동
outdoor / mountain activities

06 **캠핑하러** 가다
go camping / hiking

07 **나뭇가지들**을 모으다
collect some holes / sticks

08 한 **무리**의 사람들
a carry / group of people

09 **음식**과 음료
food / stick and drinks

10 침대 밑에 상자를 **숨기다**
hole / hide the box under the bed

11 배낭을 **가지고 다니다**
carry / climb a backpack

12 **구멍을 파다**
hide / dig a tent / hole

13 **냄비**를 **불**에 올려놓다
put a pot / map on the food / fire

14 **산**을 **오르다**
climb / bring
a hiking / mountain

15 캠핑용 의자를 **가져오다**
stick / bring a camping chair

16 여름 **캠프**
a summer tent / camp

✸ 〈보기〉에서 알맞은 명사 를 찾아 빈칸에 써넣으세요.

〈보기〉	map	stick	pot	backpack

01 The man is wearing a _____.
그 남자는 **배낭**을 메고 있다.

02 You can read this _____.
너는 이 **지도**를 보면 돼.

03 Did you put the _____ on the fire?
냄비를 불에 올려놓았니?

04 We collected some _____s to start a fire.
우리는 불을 피우기 위해 **나뭇가지**들을 모았다.

✸ 〈보기〉에서 알맞은 동사 를 찾아 빈칸에 써넣으세요.

〈보기〉	camp	hide	bring

05 Don't forget to _____ your camping chair.
캠핑용 의자 **가져오는** 것을 잊지 마.

06 My family went _____ing last weekend.
우리 가족은 지난 주말에 **캠핑하러** 갔다.

✸ 〈보기〉에서 알맞은 형용사 를 찾아 빈칸에 써넣으세요.

〈보기〉	thirsty	hungry

07 After hiking, I was very _____.
등산 후에, 나는 매우 **목이 말랐**다.

● Answer p.19

🌟 굵은 글씨로 된 단어의 알맞은 품사에 체크해 보세요.

01	산을 오르다	climb a **mountain**	명	형	동
02	침대 밑에 상자를 **숨기다**	**hide** the box under the bed	명	형	동
03	**텐트**에서 잠을 자다	sleep in a **tent**	명	형	동
04	배낭을 **가지고 다니다**	**carry** a backpack	명	형	동
05	한 **무리**의 사람들	a **group** of people	명	형	동
06	**음식**과 음료	**food** and drinks	명	형	동
07	구멍을 **파다**	**dig** a hole	명	형	동
08	**실외** 활동	**outdoor** activities	명	형	동

🌟 〈보기〉에서 알맞은 단어를 찾아 빈칸에 써넣고, 품사에 체크해 보세요.

| 〈보기〉 | fire | hungry | climb | hole |

09	The dog dug a _____ in the garden.	명	형	동
10	I'm _____. What's for dinner?	명	형	동
11	Be careful with _____.	명	형	동
12	We _____ed up to the top of the mountain.	명	형	동

Review Test

A 알맞은 것에 ✔ 표시하고, 각 문장을 완성하세요.

01 How was your _____ to China? □ tourist □ trip

02 I'm _____. What's for dinner? □ hungry □ hide

03 Cooking class is a fun _____. □ food □ activity

04 I'm _____ in listening to music. □ interested □ leave

05 Rachel is reading a _____. □ stick □ novel

06 I _____ed my grandma last week. □ visit □ board

B 우리말 힌트를 보고 〈보기〉에서 알맞은 단어를 찾아 빈칸에 써넣으세요.

〈보기〉	guitar	France	like	world	climb	arrive
	mountain	play	Korea	movie	travel	fly

01 전 **세계를 여행하다** _____ around the _____

02 **프랑스**로 **비행하다** _____ to _____

03 **영화를 보는 것을 좋아하다** _____ watching _____s

04 **산을 오르다** _____ a _____

05 **기타를 연주하다** _____ the _____

06 **한국에 도착하다** _____ in _____

● Answer p.19

C 영어는 우리말로, 우리말은 영어로 쓰세요.

01	hero	_____	12	가져오다, 데려오다	_____
02	passport	_____	13	머무르다	_____
03	hobby	_____	14	바이올린	_____
04	village	_____	15	냄비; 화분	_____
05	leave	_____	16	시작하다; 시작되다	_____
06	adventure	_____	17	듣다	_____
07	hide	_____	18	수도; 대문자	_____
08	country	_____	19	음식	_____
09	perfect	_____	20	방학, 휴가	_____
10	backpack	_____	21	꿈; 꿈을 꾸다	_____
11	forever	_____	22	노래하다, (노래를) 부르다	_____

D 〈보기〉에서 알맞은 단어를 찾아 빈칸에 써넣고, 품사에 체크해 보세요. (한 번씩만 쓸 것)

〈보기〉	favorite	city	board	imagine	thirsty	picture

01 Seoul is a big _____ . 명 형 동

02 After hiking, I was very _____ . 명 형 동

03 Please _____ the airplane now. 명 형 동

04 Christmas is my _____ holiday. 명 형 동

05 Can I take a _____ here? 명 형 동

06 You can _____ the end of a story. 명 형 동

써먹기 단어 | 31 공연

단어와 품사에 주의하여 의미를 확인해 보세요.

film
[film]
영 (주로 영국) 영화;
필름

magic
[mǽdʒik]
영 마법, 마술
형 마법의, 마술의

comedy
[kámədi]
영 코미디, 희극

show
[ʃou]
showed-showed
동 보여 주다
영 쇼, (텔레비전 등의) 프로그램

musical
[mjúːzikəl]
형 음악의, 음악적인
영 뮤지컬

act
[ækt]
acted-acted
동 행동하다; 연기하다
영 행동

actor
[ǽktər]
영 배우

actress
[ǽktris]
영 여배우

stage
[steidʒ]
영 무대; 단계

role
[roul]
영 역할

wish
[wiʃ]
wished-wished
동 원하다, 바라다
영 소망, 소원

song
[sɔ(ː)ŋ]
영 노래

popular
[pápjulər]
형 인기 있는

amazing
[əméiziŋ]
형 놀라운

wonderful
[wʌ́ndərfəl]
형 아주 멋진, 훌륭한

excellent
[éksələnt]
형 훌륭한, 탁월한

humorous
[hjúːmərəs]
형 재미있는, 유머러스한

start
[staːrt]
started-started
동 시작하다

finish
[fíniʃ]
finished-finished
동 끝내다, 마치다

wonder
[wʌ́ndər]
wondered-wondered
동 궁금하다, 궁금해하다

Check the Phrase

위에 나온 단어들로 만들 수 있는 어구와 품사를 확인해 보세요.

형 + 명	a popular actor	인기 있는 배우
형 + 명	a magic show	마술 쇼
동 + 명	start a show	쇼를 시작하다

142 EGU 영단어&품사

★ 우리말 힌트를 보고 알맞은 단어를 고르세요.

01 **무대**에서 춤을 추다
dance on the stage / start

02 유령 **역할**을 맡다
play the role / show of a ghost

03 **영화**를 찍다
make a show / film

04 **인기 있는 노래**
a humorous / popular
song / stage

05 **소원**을 빌다
make a wish / magic

06 **아주 멋진** 시간을 보내다
have a wonder / wonderful time

07 **연기**를 잘**하다**
act / actress well

08 **마술 쇼**를 보다
watch a stage / magic
show / song

09 일을 **끝내다**
start / finish work

10 **훌륭한 여배우**
a(n) musical / excellent
actor / actress

11 그가 누구인지 **궁금하다**
wish / wonder who he is

12 쇼를 **시작하다**
start / finish a show

13 **재미있는** 이야기
a humorous / wonderful story

14 유명한 **배우**
a famous act / actor

15 **코미디** 쇼
a film / comedy show

16 그녀의 **놀라운 음악적** 재능
her amazing / wonder
song / musical talent

✸ 〈보기〉에서 알맞은 명사 를 찾아 빈칸에 써넣으세요.

〈보기〉	role	comedy	actor

01 The _____ show was so funny.
그 **코미디** 쇼는 정말 재밌었다.

02 Nick plays the _____ of the king.
Nick은 왕 **역할**을 맡고 있다.

03 I want to be a famous _____.
나는 유명한 **배우**가 되고 싶다.

✸ 〈보기〉에서 알맞은 동사 를 찾아 빈칸에 써넣으세요.

〈보기〉	wonder	show	wish

04 Would you _____ me your ticket?
표를 **보여주**시겠어요?

05 Do you know that actress? I _____ who she is.
너는 저 여배우를 아니? 나는 그녀가 누구인지 **궁금해**.

✸ 〈보기〉에서 알맞은 형용사 를 찾아 빈칸에 써넣으세요.

〈보기〉	humorous	popular	amazing

06 She is a very _____ movie star.
그녀는 아주 **인기 있는** 영화배우이다.

07 The dolphin show was _____.
그 돌고래 쇼는 **놀라웠**다.

● Answer p.20

✱ 굵은 글씨로 된 단어의 알맞은 품사에 체크해 보세요.

01	**영화**를 찍다	make a **film**	명 형 동
02	**무대**에서 춤을 추다	dance on the **stage**	명 형 동
03	**재미있는** 이야기	a **humorous** story	명 형 동
04	인기 있는 **노래**	a popular **song**	명 형 동
05	**훌륭한** 여배우	an **excellent** actress	명 형 동
06	일을 **끝내다**	**finish** work	명 형 동
07	그녀의 **음악적** 재능	her **musical** talent	명 형 동
08	**소원**을 빌다	make a **wish**	명 형 동

✱ 〈보기〉에서 알맞은 단어를 찾아 빈칸에 써넣고, 품사에 체크해 보세요. (한 번씩만 쓸 것)

| 〈보기〉 | start | wonderful | act | magic |

09	She _____ ed very well in that movie.	명 형 동
10	My little brother believes in _____ .	명 형 동
11	What time does the movie _____ ?	명 형 동
12	We had a _____ time at the concert.	명 형 동

행사

단어와 **품사**에 주의하여 의미를 확인해 보세요.

event [ivént]	명 행사; 사건
card [káːrd]	명 카드
enjoy [indʒɔ́i] enjoyed-enjoyed	동 즐기다, 즐거운 시간을 보내다
concert [kánsə(ː)rt]	명 콘서트, 연주회
festival [féstəvəl]	명 축제
wedding [wédiŋ]	명 결혼(식)
marry [mǽri] married-married	동 결혼하다
contest [kántest]	명 대회, 시합
march [maːrtʃ] marched-marched	동 행진하다 명 행진; 행진곡
gather [gǽðər] gathered-gathered	동 모이다, 모으다

joy [dʒɔi]	명 기쁨
exciting [iksáitiŋ]	형 신나는, 흥미진진한
interesting [íntərəstiŋ]	형 흥미로운, 재미있는
band [bænd]	명 밴드, 악단
welcome [wélkəm] welcomed-welcomed	동 맞이하다, 환영하다
hall [hɔːl]	명 홀
memory [méməri]	명 기억, 추억
balloon [bəlúːn]	명 풍선
prepare [pripɛ́ər] prepared-prepared	동 준비하다
album [ǽlbəm]	명 앨범

Check the Phrase

위에 나온 단어들로 만들 수 있는 **어구**와 **품사**를 확인해 보세요.

형 + 명	an [exciting] [festival]	신나는 축제
명 + 명	a [concert] [hall]	콘서트홀
동 + 명	[enjoy] the [festival]	축제를 즐기다

⭐ 우리말 힌트를 보고 알맞은 단어를 고르세요.

01 손님들을 **맞이하다**
 welcome / prepare guests

02 콘서트**홀**
 a concert band / hall

03 행복한 **기억들**
 happy memories / marches

04 노래자랑 **대회**
 a singing contest / concert

05 학교 **행사**
 a school exciting / event

06 **기쁨**의 눈물
 tears of joy / enjoy

07 **풍선**을 불다
 blow up a band / balloon

08 **신나는 축제**
 a(n) exciting / wedding
 contest / festival

09 **흥미로운** 이야기
 an interesting / enjoy story

10 그와 **결혼하다**
 memory / marry him

11 함께 **모이다**
 welcome / gather together

12 **콘서트를 즐기다**
 joy / enjoy the concert / contest

13 유명한 **밴드**
 a famous card / band

14 생일 **카드를 준비하다**
 prepare / gather a birthday
 contest / card

15 사진 **앨범**
 a photo hall / album

16 **결혼행진곡**
 a marry / wedding
 march / memory

✱ 〈보기〉에서 알맞은 명사 를 찾아 빈칸에 써넣으세요.

〈보기〉	wedding	concert	contest	event

01 Brad and I enjoyed the _____.
Brad와 나는 **콘서트**를 즐겼다.

02 The _____ will be at 2:00 p.m.
결혼식은 오후 2시에 있을 것이다.

03 We have many school _____s in fall.
가을에는 많은 학교 **행사**들이 있다.

04 My brother won the singing _____.
내 남동생은 노래자랑 **대회**에서 우승했다.

✱ 〈보기〉에서 알맞은 동사 를 찾아 빈칸에 써넣으세요.

〈보기〉	enjoy	marry	welcome

05 They _____d me warmly.
그들은 나를 따뜻하게 **맞아 주었다**.

06 We really _____ed the festival.
우리는 그 축제를 정말 **즐겼다**.

07 Will you _____ me?
나와 **결혼해** 줄래?

⭐ 굵은 글씨로 된 단어의 알맞은 품사에 체크해 보세요.

01 유명한 **밴드**　　　　a famous **band**　　　　명 형 동

02 **흥미로운** 이야기　　　an **interesting** story　　명 형 동

03 **풍선**을 불다　　　　blow up a **balloon**　　　명 형 동

04 사진 **앨범**　　　　　a photo **album**　　　　명 형 동

05 결혼**행진곡**　　　　　a wedding **march**　　　　명 형 동

06 함께 **모이다**　　　　　**gather** together　　　　명 형 동

07 생일 **카드**를 준비하다　　prepare a birthday **card**　명 형 동

08 행복한 **기억들**　　　　happy **memories**　　　　명 형 동

⭐ 〈보기〉에서 알맞은 단어를 찾아 빈칸에 써넣고, 품사에 체크해 보세요. (한 번씩만 쓸 것)

〈보기〉 festival	exciting	prepare	hall

09 The show was very _____.　　　명 형 동

10 People are enjoying music in a concert _____.　명 형 동

11 We _____d a present for you.　명 형 동

12 Our town has a summer _____.　명 형 동

단어와 품사에 주의하여 의미를 확인해 보세요.

ride
[raid]
rode-ridden
동 타다 명 타기

bicycle
[báisikl]
명 자전거

motorcycle
[móutərsàikl]
명 오토바이

take
[teik]
took-taken
동 (교통수단을) 타다;
가지고[데리고] 가다

car
[kɑːr]
명 차, 자동차

bus
[bʌs]
명 버스

taxi
[tǽksi]
명 택시

truck
[trʌk]
명 트럭

train
[trein]
명 기차, 열차

subway
[sʌ́bwèi]
명 지하철

airplane
[ɛ́ərplèin]
명 비행기
(= plane)

ship
[ʃip]
명 (큰) 배,
선박

boat
[bout]
명 (작은) 배,
보트

way
[wei]
명 길; 방법

accident
[ǽksidənt]
명 사고

dangerous
[déindʒərəs]
형 위험한

safe
[seif]
형 안전한

burn
[bəːrn]
burned[burnt]
-burned[burnt]
동 (불에) 타다; 태우다

news
[nuːz]
명 뉴스, 소식

happen
[hǽpən]
happened-happened
동 일어나다, 발생하다

 Check the Phrase

위에 나온 단어들로 만들 수 있는 **어구**와 **품사**를 확인해 보세요.

동 + 명	ride a bicycle[motorcycle]	자전거[오토바이]를 타다
동 + 명	take a taxi[bus, train]	택시[버스, 기차]를 타다
형 + 명	a safe car	안전한 자동차

⭐ 우리말 힌트를 보고 알맞은 단어를 고르세요.

01 **트럭** 운전사

a truck / taxi driver

02 **배**로 여행하다

travel by subway / ship

03 사고가 **일어나다**

an accident takes / happens

04 **오토바이를 타다**

safe / ride a bicycle / motorcycle

05 **지하철역**

a ship / subway station

06 **택시를 타다**

take / burn a train / taxi

07 작은 **배**

a small burn / boat

08 **안전한 방법**

a safe / dangerous

subway / way

09 **기차**를 타다

take a train / truck

10 **버스** 정류장

a bus / boat stop

11 그에게 **길**을 묻다

ask him the news / way

12 양초들이 **타고 있다**

candles are riding / burning

13 **자전거**를 타다

ride a bicycle / motorcycle

14 **자동차 사고**

a way / car airplane / accident

15 **위험한** 도로

a safe / dangerous road

16 나쁜 **소식**

bad accident / news

✦ 〈보기〉에서 알맞은 명사를 찾아 빈칸에 써넣으세요.

〈보기〉	train	news	accident	ship	way

01 I want to travel by _____.
나는 **배**를 타고 여행을 하고 싶다.

02 I asked him the _____ to the bus stop.
나는 그에게 버스 정류장으로 가는 **길**을 물었다.

03 She took a _____ to Busan.
그녀는 부산으로 가는 **기차**를 탔다.

04 I have good _____ for you.
당신에게 좋은 **소식**이 있어요.

05 There was a car _____ this morning.
오늘 아침 자동차 **사고**가 있었다.

✦ 〈보기〉에서 알맞은 동사를 찾아 빈칸에 써넣으세요.

〈보기〉	burn	happen	ride

06 I can _____ a bicycle very well.
나는 자전거를 매우 잘 **탈** 수 있다.

07 The house is _____ing.
집이 **불에 타고** 있다.

✸ 굵은 글씨로 된 단어의 알맞은 품사에 체크해 보세요.

01	**자전거**를 타다	ride a **bicycle**	명 형 동
02	택시를 **타다**	**take** a taxi	명 형 동
03	배달용 **트럭**	a delivery **truck**	명 형 동
04	**오토바이**를 타다	ride a **motorcycle**	명 형 동
05	작은 **배**	a small **boat**	명 형 동
06	**위험한** 도로	a **dangerous** road	명 형 동
07	**버스**를 타다	take a **bus**	명 형 동
08	**비행기**를 타다	take an **airplane**	명 형 동

✸ 〈보기〉에서 알맞은 단어를 찾아 빈칸에 써넣고, 품사에 체크해 보세요. (한 번씩만 쓸 것)

〈보기〉	happen	safe	take	subway

09 Let's go by _____ or bus.　　명 형 동

10 Where did the accident _____ ?　　명 형 동

11 This is a really _____ car.　　명 형 동

12 Will you _____ me home?　　명 형 동

이동&방향

단어와 품사에 주의하여 의미를 확인해 보세요.

go
[gou]
went-gone
동 가다

come
[kʌm]
came-come
동 오다

left
[left]
명 왼쪽, 좌측
형 왼쪽의 부 왼쪽으로

right
[rait]
명 오른쪽 형 옳은;
맞는; 오른쪽의
부 오른쪽으로

move
[muːv]
moved-moved
동 움직이다; 옮기다;
이사하다

straight
[streit]
부 똑바로

east
[iːst]
명 동쪽 형 동쪽의
부 동쪽으로

west
[west]
명 서쪽 형 서쪽의
부 서쪽으로

south
[sauθ]
명 남쪽 형 남쪽의
부 남쪽으로

north
[nɔːrθ]
명 북쪽 형 북쪽의
부 북쪽으로

cross
[krɔ(ː)s]
crossed-crossed
동 (가로질러) 건너다

street
[striːt]
명 거리, 도로

road
[roud]
명 (차가 다니는) 도로, 길

sign
[sain]
signed-signed
명 표지판, 간판
동 서명하다

turn
[təːrn]
turned-turned
동 돌다, 돌리다

return
[ritə́ːrn]
returned-returned
동 돌아오다, 돌아가다

far
[fɑːr]
부 멀리

up
[ʌp]
부 위로, 위에, 위쪽으로

down
[daun]
부 아래로, 아래에,
아래쪽으로

away
[əwéi]
부 떨어져서; 저쪽으로

Check the Phrase

위에 나온 단어들로 만들 수 있는 **어구**와 **품사**를 확인해 보세요.

동 + 부	go straight	똑바로 가다[직진하다]
동 + 부	turn right	오른쪽으로 돌다
동 + 명	cross the street[road]	길을 건너다
부 + 부	far away	멀리 떨어져서

● Answer p.21

🌟 **우리말 힌트를 보고 알맞은 단어를 고르세요.**

01 **서쪽으로 가다**
go / come east / west

02 **아래쪽으로** 보다, 내려다보다
look up / down

03 **왼쪽으로 돌다**
turn / return left / right

04 **위로** 가다, 올라가다
go up / down

05 **길을 건너다**
come / cross the right / road

06 도시의 **남쪽**
north / south of the city

07 내 **오른**손
my left / right hand

08 여기에서 **멀리 떨어져서**
turn / far up / away from here

09 도로 **표지판**
a road south / sign

10 공원의 **동쪽**
west / east of the park

11 **똑바로** 가다, 직진하다
go straight / away

12 집에 **오다**
come / go home

13 위**아래로 움직이다**
move / come up and
away / down

14 **거리**를 따라 걷다
walk along the sign / street

15 **북쪽**에서 남쪽으로
from north / east to south

16 여행에서 **돌아오다**
turn / return from a trip

⭐ 〈보기〉에서 알맞은 명사 를 찾아 빈칸에 써넣으세요.

〈보기〉	east	road	west

01 There are many cars on the _____.
도로에 차들이 많다.

02 The sun rises in the _____.
태양은 **동쪽**에서 뜬다.

⭐ 〈보기〉에서 알맞은 동사 를 찾아 빈칸에 써넣으세요.

〈보기〉	turn	return	move

03 My best friend _____d to Seoul.
내 가장 친한 친구는 서울로 **이사했다**.

04 Go straight and _____ right at the first corner.
직진하시다가 첫 번째 코너에서 오른쪽으로 **도세요**.

05 David _____ed from his trip last night.
David는 어젯밤 여행에서 **돌아왔다**.

⭐ 〈보기〉에서 알맞은 부사 를 찾아 빈칸에 써넣으세요.

〈보기〉	down	away	far

06 I live _____ away from here.
나는 여기에서 **멀리** 떨어진 곳에 산다.

07 Move your arms up and _____.
팔을 위**아래로** 움직여 보세요.

🌟 굵은 글씨로 된 단어의 알맞은 품사에 체크해 보세요.

01 거리를 따라 걷다 walk along the **street** 명 형 동

02 똑바로 가다 go **straight** 명 부 동

03 공원의 **동쪽** **east** of the park 명 형 동

04 **왼쪽으로** 돌다 turn **left** 명 부 동

05 집에 **오다** **come** home 명 형 동

06 **위로** 올라가다 go **up** 명 부 동

07 **맞는** 답을 알아맞히다 get the **right** answer 명 형 동

08 **북쪽**에서 남쪽으로 from **north** to south 명 형 동

🌟 〈보기〉에서 알맞은 단어를 찾아 빈칸에 써넣고, 품사에 체크해 보세요. (한 번씩만 쓸 것)

〈보기〉 sign	right	cross	move

09 I can't _____ my fingers now. 명 형 동

10 I usually use my _____ hand. 명 형 동

11 Be careful when you _____ the road. 명 형 동

12 Can you see the road _____ over there? 명 형 동

써먹기 단어 | 35 | **우편&전화**

단어와 **품사**에 주의하여 의미를 확인해 보세요.

mail
[meil]
명 우편, 우편물

letter
[létər]
명 편지

name
[neim]
명 이름

address
[ǽdres]
명 주소

stamp
[stæmp]
명 우표; 도장

envelope
[énvəlòup]
명 봉투

postcard
[póustkàrd]
명 엽서

send
[send]
sent-sent
동 보내다

receive
[risíːv]
received-received
동 받다

reply
[riplái]
replied-replied
동 대답하다; 답장을 보내다
명 대답; 답장

deliver
[dilívər]
delivered-delivered
동 배달하다

call
[kɔːl]
called-called
동 전화하다; 부르다

speak
[spiːk]
spoke-spoken
동 이야기하다, 말을 주고받다

say
[sei]
said-said
동 말하다

tell
[tel]
told-told
동 (말 · 글로) 알리다; 말하다

chat
[tʃæt]
chatted-chatted
동 이야기를 나누다, 수다를 떨다

note
[nout]
명 메모, 쪽지

voice
[vɔis]
명 목소리, 음성

record
명 [rékərd] 동 [rikɔ́ːrd]
recorded-recorded
명 기록
동 기록하다; 녹음하다

dialog(ue)
[dáiəlɔ̀(ː)g]
명 대화

Check the Phrase

위에 나온 단어들로 만들 수 있는 **어구**와 **품사**를 확인해 보세요.

동 + 명	send a letter[postcard]	편지[엽서]를 보내다
동 + 명	receive mail	우편을 받다
동 + 명	deliver a letter	편지를 배달하다

★ 우리말 힌트를 보고 알맞은 단어를 고르세요.

01 편지를 **받다**
record / receive a letter / stamp

09 전화로 **수다를 떨다**
call / chat on the phone

02 **우편**으로 **보내다**
speak / send by postcard / mail

10 편지에 **답장을 보내다**
reply / send to a letter

03 큰 **목소리**
a loud voice / note

11 그녀에게 소식을 **알리다**
receive / tell her the news

04 당신의 **이름**과 **주소**
your mail / name
and address / envelope

12 **봉투**와 **우표**
dialogues / envelopes
and stamps / notes

05 내 친구에게 **전화하다**
tell / call my friend

13 너의 목소리를 **녹음하다**
record / receive your voice

06 **엽서**를 보내다
send a postcard / note

14 그와 **이야기하다**
speak / stamp to him

07 미안하다고 **말하다**
say / reply sorry

15 **대화**를 듣다
listen to the dialogue / address

08 편지를 **배달하다**
receive / deliver a letter

16 **쪽지**를 남기다
leave a name / note

🟠 〈보기〉에서 알맞은 **명사** 를 찾아 빈칸에 써넣으세요.

〈보기〉	dialogue	voice	mail

01 I will send you the book by _____.
너에게 책을 **우편**으로 보낼게.

02 He spoke to us in a quiet _____.
그는 우리에게 조용한 **목소리**로 말했다.

03 Listen to the _____s and answer the questions.
대화를 듣고 질문에 답하세요.

🟠 〈보기〉에서 알맞은 **동사** 를 찾아 빈칸에 써넣으세요.

〈보기〉	speak	deliver	chat	send

04 Please _____ this letter by air mail.
이 편지를 항공우편으로 **보내** 주세요.

05 She _____s milk every morning.
그녀는 매일 아침 우유를 **배달한다**.

06 Can I _____ to him now?
지금 그와 **이야기할** 수 있을까요?

07 We often _____ on the phone.
우리는 종종 전화로 **수다를 떤다**.

TRAINING ③ 단어의 품사 써먹기

★ 굵은 글씨로 된 단어의 알맞은 품사에 체크해 보세요.

01	편지에 **우표**를 붙이다	put a **stamp** on a letter	명 동
02	미안하다고 **말하다**	**say** sorry	명 동
03	**엽서**를 보내다	send a **postcard**	명 동
04	편지를 **받다**	**receive** a letter	명 동
05	**봉투**와 우표	**envelopes** and stamps	명 동
06	너의 목소리를 **녹음하다**	**record** your voice	명 동
07	**쪽지**를 남기다	leave a **note**	명 동
08	내 친구에게 **전화하다**	**call** my friend	명 동

★ 〈보기〉에서 알맞은 단어를 찾아 빈칸에 써넣고, 품사에 체크해 보세요. (한 번씩만 쓸 것)

| 〈보기〉 | reply | address | letter | tell |

09	I will _____ her the news.	명 동
10	Write down your name and _____, please.	명 동
11	He didn't _____ to my email.	명 동
12	I wrote a thank you _____ to my teacher.	명 동

Review Test

A 알맞은 것에 ✔ 표시하고, 각 문장을 완성하세요.

01 Please _____ this box for me. □ move □ come

02 I will _____ her the news. □ receive □ tell

03 Where did the accident _____ ? □ happen □ reply

04 What time does the movie _____ ? □ speak □ start

05 My brother won the singing _____ . □ contest □ song

06 The show was very _____ . □ exciting □ enjoying

B 우리말 힌트를 보고 〈보기〉에서 알맞은 단어를 찾아 빈칸에 써넣으세요.

〈보기〉	actor	turn	send	concert	popular	letter
	bicycle	enjoy	street	ride	right	cross

01 오른쪽으로 돌다 _____ _____

02 자전거를 타다 _____ a _____

03 인기 있는 배우 a _____ _____

04 길을 건너다 _____ the _____

05 편지를 보내다 _____ a _____

06 콘서트를 즐기다 _____ the _____

C 영어는 우리말로, 우리말은 영어로 쓰세요.

01	address	_____	12	길; 방법	_____
02	festival	_____	13	받다	_____
03	straight	_____	14	무대; 단계	_____
04	role	_____	15	준비하다	_____
05	interesting	_____	16	전화하다; 부르다	_____
06	envelope	_____	17	안전한	_____
07	dangerous	_____	18	끝내다, 마치다	_____
08	return	_____	19	이름	_____
09	amazing	_____	20	행사; 사건	_____
10	accident	_____	21	지하철	_____
11	deliver	_____	22	모이다, 모으다	_____

D 〈보기〉에서 알맞은 단어를 찾아 빈칸에 써넣고, 품사에 체크해 보세요. (한 번씩만 쓸 것)

〈보기〉	far	voice	marry	show	road	news

01 He spoke to us in a quiet _____. 명 형 동

02 Would you _____ me your ticket? 명 형 동

03 I live _____ away from here. 명 부 동

04 I have good _____ for you. 명 형 동

05 Will you _____ me? 명 형 동

06 There are many cars on the _____. 명 부 동

음식&식사

단어와 품사에 주의하여 의미를 확인해 보세요.

rice
[rais]
명 쌀; 밥

bread
[bred]
명 빵

sandwich
[sǽndwitʃ]
명 샌드위치

cheese
[tʃi:z]
명 치즈

butter
[bʌ́tər]
명 버터

egg
[eg]
명 달걀, 계란

salad
[sǽləd]
명 샐러드

noodle
[nú:dl]
명 국수, 면

honey
[hʌ́ni]
명 (벌)꿀

dessert
[dizə́:rt]
명 디저트, 후식

eat
[i:t]
ate-eaten
동 먹다

breakfast
[brékfəst]
명 아침 (식사)

lunch
[lʌntʃ]
명 점심 (식사)

dinner
[dínər]
명 저녁 (식사)

drink
[driŋk]
drank-drunk
동 마시다 명 음료, 마실 것

milk
[milk]
명 우유

tea
[ti:]
명 차

coffee
[kɔ́:fi]
명 커피

delicious
[dilíʃəs]
형 아주 맛있는

sweet
[swi:t]
형 단, 달콤한

Check the Phrase

 위에 나온 단어들로 만들 수 있는 **어구**와 **품사**를 확인해 보세요.

동+명	eat breakfast	아침을 먹다
동+명	drink coffee	커피를 마시다
형+명	a delicious dinner	맛있는 저녁 (식사)

⭐ 우리말 힌트를 보고 알맞은 단어를 고르세요.

01 밥 또는 **국수**
rice or noodles / butter

02 **달걀 샐러드**
eat / egg sandwich / salad

03 **커피를 마시다**
drink / eat coffee / tea

04 **달콤한** 아이스크림
sweet / salad ice cream

05 **우유** 한 잔
a glass of coffee / milk

06 갓 구운 **빵**
fresh bread / rice

07 **아침을 먹다**
drink / eat breakfast / dinner

08 **아주 맛있는 샌드위치**
a delicious / sweet
cheese / sandwich

09 초콜릿 **디저트**
a chocolate dinner / dessert

10 **치즈** 샌드위치
a butter / cheese sandwich

11 **저녁**을 요리하다
cook dinner / delicious

12 **차**를 마시다
drink milk / tea

13 **꿀**을 모으다
collect honey / sweet

14 **점심**을 먹다
eat dinner / lunch

15 볶음**밥**
fried rice / salad

16 땅콩**버터**
peanut butter / dessert

⭐ 〈보기〉에서 알맞은 명사 를 찾아 빈칸에 써넣으세요.

| 〈보기〉 | dinner | honey | breakfast | milk | rice |

01 I love fried _____ with cheese.
나는 치즈가 들어간 볶음**밥**을 정말 좋아한다.

02 Let's go out for _____ tonight.
오늘 밤에 **저녁**을 먹으러 나가자.

03 My little brother drinks a cup of _____ every morning.
내 남동생은 매일 아침 **우유** 한 잔을 마신다.

04 Bees collect _____ from flowers.
꿀벌들은 꽃에서 **꿀**을 모은다.

05 I had ham and eggs for _____.
나는 **아침 식사**로 햄과 달걀을 먹었다.

⭐ 〈보기〉에서 알맞은 동사 를 찾아 빈칸에 써넣으세요.

| 〈보기〉 | eat | drink |

06 She doesn't _____ coffee.
그녀는 커피를 **마시지** 않는다.

07 I often _____ a sandwich for lunch.
나는 점심으로 자주 샌드위치를 **먹는다**.

TRAINING ③ 단어의 품사 써먹기

🌟 굵은 글씨로 된 단어의 알맞은 품사에 체크해 보세요.

01	갓 구운 **빵**	fresh **bread**	명 형 동
02	**점심**을 먹다	eat **lunch**	명 형 동
03	**달콤한** 아이스크림	**sweet** ice cream	명 형 동
04	치킨 **샐러드**	chicken **salad**	명 형 동
05	땅콩**버터**	peanut **butter**	명 형 동
06	저녁을 **먹다**	**eat** dinner	명 형 동
07	밥 또는 **국수**	rice or **noodles**	명 형 동
08	치즈 **샌드위치**	a cheese **sandwich**	명 형 동

🌟 〈보기〉에서 알맞은 단어를 찾아 빈칸에 써넣고, 품사에 체크해 보세요. (한 번씩만 쓸 것)

| 〈보기〉 | delicious | dessert | sweet | drink |

09 That candy is very _____. 명 형 동

10 Would you like to _____ tea or coffee? 명 형 동

11 The dinner was _____. 명 형 동

12 Try this chocolate cake for _____. 명 형 동

단어와 품사에 주의하여 의미를 확인해 보세요.

many [méni]	형 (수가) 많은
much [mʌtʃ]	형 (양이) 많은
some [sʌm]	형 약간의, 몇몇의
few [fjuː]	형 (수가) 거의 없는
a few	형 (수가) 약간의, 여러, 몇
little [lítl]	형 (양이) 거의 없는; 작은; 어린
a little	형 (양이) 약간의, 조금의
hundred [hʌ́ndrəd]	명 백, 100 형 백의, 100의
thousand [θáuzənd]	명 천, 1000 형 천의, 1000의
million [míljən]	명 백만, 100만 형 백만의, 100만의

fill [fil] filled-filled	동 (가득) 채우다
full [ful]	형 가득 찬, 가득한
empty [émpti]	형 빈, 비어 있는
fruit [fruːt]	명 과일
vegetable [védʒtəbl]	명 채소
basket [bǽskit]	명 바구니
snack [snæk]	명 간식
all [ɔːl]	형 모든, 전부의
each [iːtʃ]	형 각각의, 각자의
half [hæf]	명 반, 절반 형 반의, 절반의

Check the Phrase

위에 나온 단어들로 만들 수 있는 **어구**와 **품사**를 확인해 보세요.

형 + 명	many vegetables	많은 채소
형 + 명	some fruit	약간의 과일
형 + 명	an empty basket	빈 바구니

TRAINING ① 알맞은 단어 고르기

🌸 **우리말 힌트를 보고 알맞은 단어를 고르세요.**

01 **많은** 책
few / many books

02 **약간의** 설탕
a little / much sugar

03 **100**달러
a thousand / hundred dollars

04 나무가 **거의 없는**
few / some trees

05 사과를 **반**으로 자르다
cut an apple in all / half

06 **각각의** 학생
each / all student

07 녹색 **채소**
green fruit / vegetables

08 내 **모든** 친구들
some / all my friends

09 **약간의 간식**을 사다
buy much / some snacks / baskets

10 사람들로 **가득한**
full / empty of people

11 약간의 **과일**을 먹다
eat some full / fruit

12 **많은** 시간이 있다
have some / much time

13 우유가 **거의 없는**
little / few milk

14 **빈 바구니**
an each / empty basket / snack

15 유리잔에 물을 **채우다**
fill / full a glass with water

16 **몇** 분 전에
many / a few minutes ago

⭐ 〈보기〉에서 알맞은 명사 를 찾아 빈칸에 써넣으세요.

〈보기〉	snack	vegetable	half

01 My grandma buys fruit and _____s at the market.
할머니는 시장에서 과일과 **채소**를 사신다.

02 Cut the banana in _____.
바나나를 **반**으로 자르세요.

03 Give me some _____s, please.
간식 좀 주세요.

⭐ 〈보기〉에서 알맞은 형용사 를 찾아 빈칸에 써넣으세요.

〈보기〉	few	empty	each	much

04 Hurry! We don't have _____ time.
서둘러! 우리는 시간이 **많이** 없어.

05 There are _____ trees in the park.
그 공원에는 나무가 **거의 없다**.

06 The basket is _____.
그 바구니는 **비어 있다**.

07 _____ student has a desk.
각각의 학생이 책상을 가지고 있다.

⭐ 굵은 글씨로 된 단어의 알맞은 품사에 체크해 보세요.

01 **많은** 책 **many** books 명 형 동

02 2**천 명의** 사람들 two **thousand** of people 명 형 동

03 약간의 **과일을** 먹다 eat some **fruit** 명 형 동

04 **몇** 분 전에 **a few** minutes ago 명 형 동

05 빈 **바구니** an empty **basket** 명 형 동

06 **약간의** 설탕 **a little** sugar 명 형 동

07 **약간의** 음식 **some** food 명 형 동

08 우유가 **거의 없는** **little** milk 명 형 동

⭐ 〈보기〉에서 알맞은 단어를 찾아 빈칸에 써넣고, 품사에 체크해 보세요. (한 번씩만 쓸 것)

〈보기〉 little	full	fill	all

09 One hundred people _____ed the room. 명 형 동

10 I thank _____ my friends for coming to my party. 명 형 동

11 The basket is _____ of apples. 명 형 동

12 I saw a _____ bird in front of my house. 명 형 동

단어와 품사에 주의하여 의미를 확인해 보세요.

apple [ǽpl]	명 사과
banana [bənǽnə]	명 바나나
orange [ɔ́:rindʒ]	명 오렌지; 오렌지[주황]색 형 오렌지[주황]색의
grape [greip]	명 포도
strawberry [strɔ́:bèri]	명 딸기
lemon [lémən]	명 레몬
pear [peər]	명 배
watermelon [wɔ́:tərmèlən]	명 수박
juice [dʒu:s]	명 주스, 즙
sour [sauər]	형 (맛이) 신

tomato [təméitou]	명 토마토
carrot [kǽrət]	명 당근
potato [pətéitou]	명 감자
corn [kɔ:rn]	명 옥수수
onion [ʌ́njən]	명 양파
cucumber [kjú:kʌmbər]	명 오이
pumpkin [pʌ́mpkin]	명 호박
bean [bi:n]	명 콩
nut [nʌt]	명 견과(류), 나무 열매 (껍질이 단단한 호두·밤 등)
fresh [freʃ]	형 신선한

Check the Phrase

위에 나온 단어들로 만들 수 있는 **어구**와 **품사**를 확인해 보세요.

| 형 + 명 | fresh apples | 신선한 사과들 |
| 명 + 명 | strawberry juice | 딸기 주스 |

✿ 우리말 힌트를 보고 알맞은 단어를 고르세요.

01 **감자** 칩
 pumpkin / potato chips

02 **오이**와 **당근** 스틱
 cucumber / pumpkin
 and corn / carrot sticks

03 커피**콩**
 a coffee nut / bean

04 **신선한 딸기들**
 fresh / sour
 watermelons / strawberries

05 **견과류**를 좋아하다
 like corns / nuts

06 **바나나** 한 송이
 a bunch of bananas / lemons

07 달콤한 **사과**와 **배**
 a sweet orange / apple
 and potato / pear

08 **수박 주스**
 watermelon / grape juice / fresh

09 **양파** 수프
 orange / onion soup

10 **포도** 한 송이
 a bunch of grapes / strawberries

11 **신**맛이 나다
 taste lemon / sour

12 **토마토**소스를 만들다
 make tomato / potato sauce

13 **옥수수**수프
 bean / corn soup

14 **레몬** 두 개의 즙
 the juice of two lemons / onions

15 **오렌지** 주스 한 잔
 a glass of grape / orange juice

16 **호박**파이
 a potato / pumpkin pie

✸ 〈보기〉에서 알맞은 명사 를 찾아 빈칸에 써넣으세요.

〈보기〉	potato	nut	carrot	watermelon	strawberry

01 Please cut the _____ into half.
수박을 반으로 잘라주세요.

02 Is there any _____ jam?
딸기잼은 있니?

03 She made _____ salad.
그녀는 **감자** 샐러드를 만들었다.

04 The squirrel likes _____s.
다람쥐는 **견과류**를 좋아한다.

05 They are eating _____ cake.
그들은 **당근** 케이크를 먹고 있다.

✸ 〈보기〉에서 알맞은 형용사 를 찾아 빈칸에 써넣으세요.

〈보기〉	fresh	sour

06 The grapes taste a little _____.
포도가 약간 **신**맛이 난다.

07 Eat a lot of _____ fruit and vegetables.
신선한 과일과 채소를 많이 먹어라.

TRAINING ③ 단어의 품사 써먹기

🌟 굵은 글씨로 된 단어의 알맞은 품사에 체크해 보세요.

01	달콤한 사과와 **배**	a sweet apple and **pear**	명 형
02	**양파** 수프	**onion** soup	명 동
03	수박 **주스**	watermelon **juice**	명 형
04	**신선한** 레몬	**fresh** lemons	명 형
05	**포도** 한 송이	a bunch of **grapes**	명 형
06	**신**맛이 나다	taste **sour**	명 형
07	**호박**파이	a **pumpkin** pie	명 동
08	**토마토**소스를 만들다	make **tomato** sauce	명 동

🌟 〈보기〉에서 알맞은 단어를 찾아 빈칸에 써넣고, 품사에 체크해 보세요. (한 번씩만 쓸 것)

| 〈보기〉 | fresh | bean | sour | cucumber |

09	This orange tastes _____.	명 형
10	My parents grow _____s in the backyard.	명 형
11	The coffee _____s smell like sweet chocolate.	명 형
12	The baker bakes _____ bread every morning.	명 형

 단어와 품사에 주의하여 의미를 확인해 보세요.

farm
[fɑːrm]
명 농장

hen
[hen]
명 암탉

sheep
[ʃiːp]
명 양 (복수형 sheep)

cow
[kau]
명 암소, 젖소

goat
[gout]
명 염소

duck
[dʌk]
명 오리

goose
[guːs]
명 거위 (복수형 geese)

pig
[pig]
명 돼지

rabbit
[ræbit]
명 토끼

horse
[hɔːrs]
명 말

mouse
[maus]
명 쥐 (복수형 mice); (컴퓨터) 마우스

feed
[fiːd]
fed-fed
동 먹이를 주다, 먹이다

catch
[kætʃ]
caught-caught
동 잡다, 받다; (붙)잡다

ant
[ænt]
명 개미

butterfly
[bʌtərflài]
명 나비

bee
[biː]
명 벌

bug
[bʌg]
명 벌레, 작은 곤충

worm
[wəːrm]
명 (땅속에 사는) 벌레

mosquito
[məskíːtou]
명 모기

spider
[spáidər]
명 거미

Check the Phrase

위에 나온 단어들로 만들 수 있는 **어구**와 **품사**를 확인해 보세요.

명 + 명	a duck farm	오리 농장
동 + 명	feed the pigs	돼지들에게 먹이를 주다
동 + 명	catch a mouse	쥐를 잡다

● Answer p.24

★ 우리말 힌트를 보고 알맞은 단어를 고르세요.

01 정원에 있는 **벌레들**
ants / worms in the garden

02 **거미**줄
a spider / butterfly web

03 물 위에 있는 **거위** 한 마리
a goose / sheep on the water

04 **말**을 타다
ride a horse / goat

05 **돼지들**에게 **먹이를 주다**
farm / feed the pigs / cows

06 풀밭에 있는 **염소들**
sheep / goats in the grass

07 **모기** 물린 곳
a bee / mosquito bite

08 **농장**에서 살다
live on a farm / worm

09 아름다운 **나비**
a beautiful butterfly / bee

10 **젖소의** 우유
cow's / goat's milk

11 **암탉** 한 마리를 키우다
have a hen / pig

12 흰 **토끼**
a white rabbit / horse

13 일**벌**
a worker bee / ant

14 호수 위의 **오리들**
geese / ducks on the lake

15 여왕**개미**
a queen ant / bee

16 **쥐**를 **잡다**
feed / catch a rabbit / mouse

✹ 〈보기〉에서 알맞은 명사 를 찾아 빈칸에 써넣으세요.

〈보기〉	butterfly	farm	duck	sheep	hen

01 The _____ laid an egg.
암탉이 알 하나를 낳았다.

02 A _____ is flying from flower to flower.
나비 한 마리가 이 꽃 저 꽃을 날아다니고 있다.

03 _____s can swim well.
오리는 헤엄을 잘 친다.

04 Tina's family lives on a _____.
Tina의 가족은 **농장**에서 산다.

05 The wolf was hungry and caught one _____.
그 늑대는 배가 고팠고 **양** 한 마리를 잡았다.

✹ 〈보기〉에서 알맞은 동사 를 찾아 빈칸에 써넣으세요.

〈보기〉	feed	catch

06 My cat is good at _____ing mice.
나의 고양이는 쥐 **잡는** 것을 잘한다.

07 Do not _____ the animals.
동물들에게 **먹이를 주지** 마시오.

TRAINING ③ 단어의 품사 써먹기

⭐ 굵은 글씨로 된 단어의 알맞은 품사에 체크해 보세요.

01 **말**을 타다 ride a **horse** 명 동

02 풀밭에 있는 **염소들** **goats** in the grass 명 동

03 **돼지들**에게 먹이를 주다 feed the **pigs** 명 동

04 물 위에 있는 **거위** 한 마리 a **goose** on the water 명 동

05 **모기** 물린 곳 a **mosquito** bite 명 동

06 흰 **토끼** a white **rabbit** 명 동

07 쥐를 **잡다** **catch** a mouse 명 동

08 정원에 있는 **벌레들** **worms** in the garden 명 동

⭐ 〈보기〉에서 알맞은 단어를 찾아 빈칸에 써넣고, 품사에 체크해 보세요. (한 번씩만 쓸 것)

〈보기〉 spider	cow	feed	ant

09 The queen _____ can live up to 20 years. 명 동

10 Did you _____ the dog this morning? 명 동

11 A butterfly is caught in the _____ web. 명 동

12 Every morning, she enjoys fresh milk from her _____. 명 동

야생동물&애완동물

단어와 **품사**에 주의하여 의미를 확인해 보세요.

wild [waild]	형 야생의; 자연 그대로의
animal [ǽnəməl]	명 동물
elephant [éləfənt]	명 코끼리
bear [beər]	명 곰
squirrel [skwə́:rəl]	명 다람쥐
wolf [wulf]	명 늑대
fox [fɑks]	명 여우
giraffe [dʒərǽf]	명 기린
kangaroo [kæŋɡərúː]	명 캥거루
deer [diər]	명 사슴 (복수형 deer)

pet [pet]	명 애완동물
dog [dɔːg]	명 개
cat [kæt]	명 고양이
bird [bəːrd]	명 새
parrot [pǽrət]	명 앵무새
turtle [tə́:rtl]	명 거북, 바다거북
tail [teil]	명 꼬리
cute [kjuːt]	형 귀여운
want [wɑnt] wanted-wanted	동 원하다, ~하고 싶어 하다
hunt [hʌnt] hunted-hunted	동 사냥하다

Check the Phrase

위에 나온 단어들로 만들 수 있는 **어구**와 **품사**를 확인해 보세요.

형 + 명	wild animals	야생동물
형 + 명	a cute dog	귀여운 개
동 + 명	hunt animals	동물을 사냥하다

● Answer p.25

⭐ **우리말 힌트를 보고 알맞은 단어를 고르세요.**

01 긴 **꼬리**
a long turtle / tail

02 **귀여운 다람쥐들**
cute / cat parrots / squirrels

03 **고양이** 세 마리를 키우다
have three cats / dogs

04 흑곰
a black bear / deer

05 먹이를 **사냥하다**
want / hunt for food

06 **개**를 산책시키다
walk a pet / dog

07 새끼 **기린**
a baby giraffe / parrot

08 **거북**보다 더 빠른
faster than tails / turtles

09 개를 키우길 **원하다**
hunt / want to have a dog

10 주머니 안에 있는 새끼 **캥거루**
a baby kangaroo / fox in a pocket

11 **사슴**에게 먹이를 주다
feed the deer / bear

12 **늑대**와 **여우**
a wild / wolf and fox / wolf

13 **코끼리**를 타다
ride an elephant / animal

14 **앵무새**를 **애완동물**로 기르다
keep a parrot / bird
as a bear / pet

15 **동물**을 사랑하다
love pets / animals

16 **야생의** 오리
a cute / wild duck

✿ 〈보기〉에서 알맞은 명사 를 찾아 빈칸에 써넣으세요.

| 〈보기〉 | giraffe | pet | bird | turtle | animal | squirrel |

01　My favorite _____ is the penguin.
　　내가 가장 좋아하는 **동물**은 펭귄이다.

02　The ostrich is the largest _____ in the world.
　　타조는 세계에서 가장 큰 **새**이다.

03　You can often see cute _____s at the park.
　　여러분은 공원에서 귀여운 **다람쥐**들을 자주 볼 수 있습니다.

04　The _____ is 93 cm long.
　　그 **거북**은 길이가 93 센티미터이다.

05　A _____ has a long neck and long legs.
　　기린은 긴 목과 긴 다리를 가지고 있다.

06　I keep a rabbit as a _____ at home.
　　나는 집에서 토끼를 **애완동물**로 기른다.

✿ 〈보기〉에서 알맞은 동사 를 찾아 빈칸에 써넣으세요.

| 〈보기〉 | want | hunt |

07　Many bats _____ for food at night.
　　많은 박쥐가 밤에 먹이를 **사냥한다**.

08　My brother _____s to have a dog.
　　내 남동생은 개를 키우고 **싶어 한다**.

TRAINING ③ 단어의 품사 써먹기

⭐ 굵은 글씨로 된 단어의 알맞은 품사에 체크해 보세요.

01 먹이를 **사냥하다**　　　　**hunt** for food　　　　　　명　형　동

02 **늑대**와 여우　　　　　　a **wolf** and fox　　　　　　명　형　동

03 새끼 **캥거루**　　　　　　a baby **kangaroo**　　　　　명　형　동

04 **야생의** 오리　　　　　　a **wild** duck　　　　　　　명　형　동

05 **코끼리**를 타다　　　　　ride an **elephant**　　　　　명　형　동

06 **사슴**에게 먹이를 주다　　feed the **deer**　　　　　　명　형　동

07 **귀여운** 고양이　　　　　a **cute** cat　　　　　　　　명　형　동

08 **앵무새**를 애완동물로 기르다　keep a **parrot** as a pet　명　형　동

⭐ 〈보기〉에서 알맞은 단어를 찾아 빈칸에 써넣고, 품사에 체크해 보세요. (한 번씩만 쓸 것)

〈보기〉	kangaroo	wild	want	tail

09 A monkey has a long _____.　　　　　　명　형　동

10 Baby _____s live in a pocket.　　　　　명　형　동

11 There are many _____ animals in the forest.　명　형　동

12 She _____s a bicycle for her birthday.　　　명　형　동

Review Test

써먹기 단어 | 36-40

A 알맞은 것에 ✔ 표시하고, 각 문장을 완성하세요.

01 That candy is too _____. ☐ salad ☐ sweet

02 There are _____ trees in the park. ☐ few ☐ half

03 The basket is _____ of apples. ☐ fill ☐ full

04 There are many _____ animals in the forest. ☐ wild ☐ worm

05 My parents grow _____s in the backyard. ☐ cute ☐ cucumber

06 A butterfly is caught in the _____ web. ☐ sheep ☐ spider

B 우리말 힌트를 보고 〈보기〉에서 알맞은 단어를 찾아 빈칸에 써넣으세요.

〈보기〉	basket	feed	juice	drink	empty	fresh
	dinner	watermelon	pet	eat	rabbit	milk
	animal					

01 빈 바구니　　　　　an _____ _____

02 신선한 수박 주스　　_____ _____ _____

03 토끼를 애완동물로 기르다　keep a _____ as a _____

04 약간의 우유를 마시다　_____ some _____

05 동물들에게 먹이를 주다　_____ the _____s

06 저녁을 먹다　　　　_____ _____

EGU 영단어&품사

C 영어는 우리말로, 우리말은 영어로 쓰세요.

01 some _____

02 squirrel _____

03 carrot _____

04 rice _____

05 vegetable _____

06 each _____

07 hunt _____

08 dessert _____

09 mosquito _____

10 corn _____

11 bug _____

12 과일 _____

13 귀여운 _____

14 국수, 면 _____

15 점심 (식사) _____

16 (가득) 채우다 _____

17 나비 _____

18 아주 맛있는 _____

19 빵 _____

20 모든, 전부의 _____

21 꼬리 _____

22 (수가) 많은 _____

D ⟨보기⟩에서 알맞은 단어를 찾아 빈칸에 써넣고, 품사에 체크해 보세요. (한 번씩만 쓸 것)

⟨보기⟩	sour	breakfast	much	farm	catch	want

01 My cat is good at _____ing mice. 명 형 동

02 Hurry! We don't have _____ time. 명 형 동

03 Tina's family lives on a _____. 명 형 동

04 I had ham and eggs for _____. 명 형 동

05 My brother _____s to have a dog. 명 형 동

06 The grapes taste a little _____. 명 형 동

자연

단어와 품사에 주의하여 의미를 확인해 보세요.

nature [néitʃər]	명 자연	**jungle** [dʒʌ́ŋgl]	명 밀림, 정글
land [lænd]	명 육지, 땅	**desert** [dézərt]	명 사막
island [áilənd]	명 섬	**valley** [væli]	명 골짜기, 계곡
sea [si:]	명 바다	**rock** [rɑk]	명 바위
river [rívər]	명 강	**stone** [stoun]	명 돌
lake [leik]	명 호수	**plant** [plænt] planted-planted	명 식물 동 심다
pond [pɑnd]	명 연못	**soil** [sɔil]	명 흙, 토양
cave [keiv]	명 동굴	**mud** [mʌd]	명 진흙
forest [fɔ́(:)rist]	명 (광대한) 숲, 삼림	**native** [néitiv]	형 출생지의, 모국의; 원주민의; 토종의
wood [wud]	명 나무, 목재; (woods: forest보다 작은) 숲	**discover** [diskʌ́vər] discovered-discovered	동 발견하다

Check the Phrase

위에 나온 단어들로 만들 수 있는 어구와 품사를 확인해 보세요.

형 + 명	native plants	토종의 식물
동 + 명	discover an island	섬을 발견하다

● Answer p.26

★ 우리말 힌트를 보고 알맞은 단어를 고르세요.

01 숲속을 걷다
walk in the forest / desert

02 푸른 바다
the blue lake / sea

03 아마존 정글
the Amazon valley / jungle

04 바위와 토양
rocks / rivers and stone / soil

05 아름다운 호수와 연못
beautiful lands / lakes
and ponds / plants

06 어두운 동굴
a dark stone / cave

07 자연의 아름다움
the beauty of nature / native

08 강을 가로지르는 다리
a bridge across the sea / river

09 깊은 골짜기
a deep lake / valley

10 육지 동물
land / sea animals

11 구르는 돌
a rolling soil / stone

12 나무로 만들어진
made from wood / forest

13 진흙투성이의 신발
shoes covered with rock / mud

14 섬을 발견하다
desert / discover
a(n) jungle / island

15 토종의 식물
native / nature woods / plants

16 아프리카 사막
African discovers / deserts

✸ 〈보기〉에서 알맞은 **명사** 를 찾아 빈칸에 써넣으세요.

〈보기〉	sea	pond	forest	rock	cave	soil

01 The ship hit the _____s.
배가 **바위**에 부딪혔다.

02 You can find dragonflies around lakes and _____s.
여러분은 호수나 **연못** 주위에서 잠자리들을 볼 수 있습니다.

03 Bats live in dark _____s.
박쥐는 어두운 **동굴**에서 산다.

04 They are swimming in the _____.
그들은 **바다**에서 수영을 하고 있다.

05 She enjoys walking in the _____.
그녀는 **숲**속을 걷는 것을 즐긴다.

06 Some plants can grow in dry _____.
몇몇 식물은 건조한 **토양**에서 자랄 수 있다.

✸ 〈보기〉에서 알맞은 **동사** 를 찾아 빈칸에 써넣으세요.

〈보기〉	discover	plant

07 We _____ed corn this year.
우리는 올해 옥수수를 **심었다**.

08 A man _____ed baby kangaroos on the road.
한 남자가 길에서 새끼 캥거루들을 **발견했다**.

⭐ 굵은 글씨로 된 단어의 알맞은 품사에 체크해 보세요.

01	**자연**의 아름다움	the beauty of **nature**	명 형 동
02	섬을 **발견하다**	**discover** an island	명 형 동
03	아마존 **정글**	the Amazon **jungle**	명 형 동
04	구르는 **돌**	a rolling **stone**	명 형 동
05	**토종의** 식물	**native** plants	명 형 동
06	**강**을 가로지르는 다리	a bridge across the **river**	명 형 동
07	**육지** 동물	**land** animals	명 형 동
08	깊은 **골짜기**	a deep **valley**	명 형 동

⭐ 〈보기〉에서 알맞은 단어를 찾아 빈칸에 써넣고, 품사에 체크해 보세요. (한 번씩만 쓸 것)

| 〈보기〉 | mud | native | wood | desert |

09	They lost their way in the _____.	명 형 동
10	Her _____ language is Spanish.	명 형 동
11	His shoes were covered with _____.	명 형 동
12	Paper is made from _____.	명 형 동

바다

단어와 품사에 주의하여 의미를 확인해 보세요.

ocean [óuʃən]	명 대양, 바다
beach [biːtʃ]	명 해변, 바닷가
wave [weiv]	명 파도, 물결
sand [sænd]	명 모래; 모래밭
sandcastle [sǽndkæsl]	명 모래성
sail [seil] sailed-sailed	동 항해하다
deep [diːp]	형 깊은
swim [swim] swam-swum	동 수영하다, 헤엄치다
lie [lai] lay-lain	동 눕다, 누워 있다
relax [rilǽks] relaxed-relaxed	동 휴식을 취하다; 긴장을 풀다

put on [put ɔn] put on-put on	동 입다, 신다, 쓰다
take off [teik ɔːf] took off-taken off	동 (옷 등을) 벗다
hat [hæt]	명 모자
sunglasses [sʌ́nglæsiz]	명 선글라스
sandals [sǽndlz]	명 샌들
view [vjuː]	명 전망, 경치; 견해, 의견
peaceful [píːsfəl]	형 평화로운
dolphin [dɑ́lfin]	명 돌고래
whale [weil]	명 고래
shark [ʃɑːrk]	명 상어

위에 나온 단어들로 만들 수 있는 **어구**와 **품사**를 확인해 보세요.

형 + 명	a peaceful beach	평화로운 바닷가
동 + 명	sail the ocean	대양을 항해하다
동 + 명	put on a hat	모자를 쓰다

● Answer p.26

★ 우리말 힌트를 보고 알맞은 단어를 고르세요.

01 **모래밭**에서 놀다
play on the sand / sail

02 **해변**에 **누워 있다**
lie / relax on the ocean / beach

03 바다에서 **수영하다**
swim / sand in the sea

04 **모자를 쓰다**
put on / take off a sail / hat

05 앉아서 **휴식을 취하다**
sit down and wave / relax

06 **고래**를 구조하다
save the whales / sharks

07 큰 **파도**
a big wave / whale

08 **대양을 항해하다**
sail / swim the beach / ocean

09 **모래성**을 쌓다
build a sand / sandcastle

10 **돌고래** 쇼
a dolphin / whale show

11 **평화로운** 바닷가
a peaceful / deep beach

12 내 **선글라스**를 **벗다**
put on / take off
my sandals / sunglasses

13 바다 **전망**이 있는 방
a room with an ocean wave / view

14 **샌들** 한 켤레
a pair of sands / sandals

15 세계에서 가장 큰 **상어**
the biggest shark / dolphin
in the world

16 **깊은** 물
peaceful / deep water

TRAINING ② 문장에 단어 써먹기

⭐ 〈보기〉에서 알맞은 **명사** 를 찾아 빈칸에 써넣으세요.

| 〈보기〉 | view | shark | sand | sunglasses |

01 A _____ appeared at the beach.
상어가 해변에 나타났다.

02 Many people are wearing _____.
많은 사람들이 **선글라스**를 쓰고 있다.

03 We want a room with an ocean _____.
우리는 바다 **전망**이 있는 방을 원합니다.

04 The children are playing on the _____.
아이들이 **모래밭**에서 놀고 있다.

⭐ 〈보기〉에서 알맞은 **동사** 를 찾아 빈칸에 써넣으세요.

| 〈보기〉 | relax | swim | put on |

05 Kids should learn to _____.
아이들은 **수영하는** 것을 배워야 한다.

06 He _____ a T-shirt and shorts.
그는 티셔츠와 반바지를 **입었다**.

07 You should sit down and _____.
너는 앉아서 **휴식을 취해**야 해.

TRAINING ③ 단어의 품사 써먹기

⭐ 굵은 글씨로 된 단어의 알맞은 품사에 체크해 보세요.

01	큰 **파도**	a big **wave**	명 형 동	
02	**고래**를 구조하다	save the **whales**	명 형 동	
03	해변에 **누워 있다**	**lie** on the beach	명 형 동	
04	**모래성**을 쌓다	build a **sandcastle**	명 형 동	
05	**깊은** 골짜기	a **deep** valley	명 형 동	
06	대양을 **항해하다**	**sail** the ocean	명 형 동	
07	**모자**를 쓰다	put on a **hat**	명 형 동	
08	**샌들** 한 켤레	a pair of **sandals**	명 형 동	

⭐ 〈보기〉에서 알맞은 단어를 찾아 빈칸에 써넣고, 품사에 체크해 보세요. (한 번씩만 쓸 것)

〈보기〉 peaceful	dolphin	take off	beach

09 _____s are creative and smart. 　명 형 동

10 Nate built a sandcastle on the _____. 　명 형 동

11 Please _____ your hat inside. 　명 형 동

12 We enjoyed a _____ time in nature. 　명 형 동

하늘&꽃

단어와 품사에 주의하여 의미를 확인해 보세요.

sky
[skai]
명 하늘

sun
[sʌn]
명 해, 태양

moon
[muːn]
명 달

star
[staːr]
명 별

cloud
[klaud]
명 구름

rain
[rein]
명 비

rainbow
[réinbòu]
명 무지개

wind
[wind]
명 바람

bright
[brait]
형 밝은, 빛나는

dark
[daːrk]
형 어두운, 캄캄한

flower
[fláuər]
명 꽃

tree
[triː]
명 나무

leaf
[liːf]
명 잎

seed
[siːd]
명 씨, 씨앗

sunflower
[sʌ́nflauər]
명 해바라기

rose
[rouz]
명 장미

tulip
[t(j)úːlip]
명 튤립

lily
[líli]
명 백합

grow
[grou]
grew-grown
동 자라다; (식물을) 기르다, 재배하다

fall
[fɔːl]
fell-fallen
동 떨어지다, 내리다; 넘어지다

위에 나온 단어들로 만들 수 있는 **어구**와 **품사**를 확인해 보세요.

형 + 명	a bright star	빛나는 별
형 + 명	the dark sky	캄캄한 하늘
동 + 명	grow a tree	나무를 기르다

● Answer p.27

⭐ **우리말 힌트를 보고 알맞은 단어를 고르세요.**

01 아침 **해**
the morning sun / moon

02 **빛나는 별**
a bright / dark seed / star

03 강한 **바람**
strong clouds / winds

04 **꽃**밭, 정원
a leaf / flower garden

05 아름다운 **장미** 한 송이
a beautiful rose / tulip

06 **비**가 **내리다**
the wind / rain grows / falls

07 **캄캄한 하늘**
the dark / bright star / sky

08 **백합**을 좋아하다
like leaves / lilies

09 보름**달**
a full moon / sun

10 사과**나무**
an apple flower / tree

11 하늘에 뜬 **무지개**
a star / rainbow in the sky

12 **해바라기 씨**
flower / sunflower
seeds / leaves

13 채소를 **재배하다**
grow / fall vegetables

14 **튤립**을 심다
plant lilies / tulips

15 노랗고 빨간 나뭇**잎들**
yellow and red tree seeds / leaves

16 먹**구름**
dark clouds / stars

✿ 〈보기〉에서 알맞은 **명사** 를 찾아 빈칸에 써넣으세요.

〈보기〉 tree	flower	cloud	moon

01 The _____ goes around the Earth.
달은 지구 주위를 돈다.

02 We have a _____ garden in our backyard.
우리는 뒷마당에 **꽃**밭을 가지고 있다.

03 He planted an apple _____.
그는 사과**나무**를 심었다.

04 The sky is covered with _____s.
하늘이 **구름**으로 덮여 있다.

✿ 〈보기〉에서 알맞은 **동사** 를 찾아 빈칸에 써넣으세요.

〈보기〉 fall	grow

05 The peach tree _____s from a seed.
복숭아나무는 씨에서 **자란다**.

06 The rain is _____ing softly.
비가 조용히 **내리고** 있다.

✿ 〈보기〉에서 알맞은 **형용사** 를 찾아 빈칸에 써넣으세요.

〈보기〉 bright	dark

07 Look at the _____ stars in the sky.
하늘에 있는 **빛나는** 별들을 봐봐.

✸ 굵은 글씨로 된 단어의 알맞은 품사에 체크해 보세요.

01	푸른 **하늘**	a blue **sky**	명 형 동
02	아름다운 **장미** 한 송이	a beautiful **rose**	명 형 동
03	눈이 **내리다**	the snow **falls**	명 형 동
04	**튤립**을 심다	plant **tulips**	명 형 동
05	**밝은** 태양	the **bright** sun	명 형 동
06	해바라기 **씨**	sunflower **seeds**	명 형 동
07	**백합**을 좋아하다	like **lilies**	명 형 동
08	노랗고 빨간 나뭇**잎들**	yellow and red tree **leaves**	명 형 동

✸ 〈보기〉에서 알맞은 단어를 찾아 빈칸에 써넣고, 품사에 체크해 보세요. (한 번씩만 쓸 것)

| 〈보기〉 | wind | grow | dark | rainbow |

09	I saw a _____ after the rain!	명 형 동
10	The strong _____s are blowing.	명 형 동
11	You can see stars in the _____ sky.	명 형 동
12	We _____ many vegetables on our farm.	명 형 동

써먹기 단어 | 44　날씨&계절

단어와 **품사**에 주의하여 의미를 확인해 보세요.

weather [wéðər]	명 날씨
hot [hɑt]	형 더운, 뜨거운
freeze [fri:z] froze-frozen	동 얼다, 얼리다
warm [wɔ:rm]	형 따뜻한
cool [ku:l]	형 시원한
sunny [sʌ́ni]	형 화창한
cloudy [kláudi]	형 흐린, 구름 낀
foggy [fɔ́:gi]	형 안개 낀
windy [wíndi]	형 바람이 부는
rainy [réini]	형 비가 오는

snowy [snóui]	형 눈이 내리는, 눈이 많은
stormy [stɔ́:rmi]	형 폭풍우가 몰아치는
clear [kliər]	형 (날씨가) 맑은; 분명한
so [sou]	부 정말, 너무
sunshine [sʌ́nʃàin]	명 햇빛, 햇살
season [sí:zn]	명 계절; 철, 시즌
spring [spriŋ]	명 봄
summer [sʌ́mər]	명 여름
autumn/fall [ɔ́:təm] [fɔ:l]	명 가을
winter [wíntər]	명 겨울

Check the Phrase

위에 나온 단어들로 만들 수 있는 **어구**와 **품사**를 확인해 보세요.

형 + 명	hot weather	더운 날씨
부 + 형	so hot	너무 더운
형 + 명	a clear sky	맑은 하늘

⭐ **우리말 힌트를 보고 알맞은 단어를 고르세요.**

01 **안개 낀** 아침
a windy / foggy morning

02 **맑고** 푸른 하늘
a clear / cool blue sky

03 **따뜻하고 화창한** 날
a warm / weather
sunny / cloudy day

04 **너무 더운**
stormy / so hot / cool

05 **눈이 내리는** 주말
a snowy / stormy weekend

06 **바람이 부는** 날
a warm / windy day

07 호수가 **얼다**
the lake freezes / foggy

08 **비가 오는 시즌**, 장마철
the foggy / rainy
summer / season

09 **폭풍우가 치는** 밤
a snowy / stormy night

10 지난**가을**에
last fall / summer

11 좋은 **날씨**
good windy / weather

12 **시원한** 공기
cool / clear air

13 **여름** 방학
a summer / spring vacation

14 따뜻한 **봄 햇살**
the warm spring / season
sunny / sunshine

15 추운 **겨울**
a cold fall / winter

16 **흐린** 하늘
a clear / cloudy sky

✸ 〈보기〉에서 알맞은 **명사**를 찾아 빈칸에 써넣으세요.

〈보기〉 sunshine	autumn	weather

01 How's the _____ today?
오늘 **날씨** 어때요?

02 Leaves change their color in _____.
나뭇잎은 **가을**이 되면 색깔이 변한다.

03 The warm _____ makes me happy.
따뜻한 **햇살**은 나를 행복하게 한다.

✸ 〈보기〉에서 알맞은 **형용사**를 찾아 빈칸에 써넣으세요.

〈보기〉 cool	rainy	cloudy	hot

04 It was so _____ last night.
어젯밤에는 너무 **더웠**다.

05 It was _____ outside this morning.
오늘 아침에 밖은 **시원했**다.

06 Some people hate _____ weather.
어떤 사람들은 **비가 오는** 날씨를 싫어한다.

07 The weather suddenly became _____.
날씨가 갑자기 **흐려**졌다.

⭐ 굵은 글씨로 된 단어의 알맞은 품사에 체크해 보세요.

01	**안개 낀** 아침	a **foggy** morning	명	형	동
02	더운 **계절**	the hot **season**	명	형	동
03	**맑고** 푸른 하늘	a **clear** blue sky	명	형	동
04	호수가 **얼다**	the lake **freezes**	명	형	동
05	작년 **여름**	last **summer**	명	형	동
06	**폭풍우가 치는** 밤	a **stormy** night	명	형	동
07	**따뜻하고** 화창한 날	a **warm** sunny day	명	형	동
08	**눈이 내리는** 주말	a **snowy** weekend	명	형	동

⭐ 〈보기〉에서 알맞은 단어를 찾아 빈칸에 써넣고, 품사에 체크해 보세요. (한 번씩만 쓸 것)

〈보기〉	winter	too	spring	windy

09 We will plant the seeds next _____. 　명　형

10 It was _____ and cold today. 　명　형

11 In _____, many children catch colds. 　명　형

12 The weather is _____ hot today. 　형　부

환경 보호

단어와 품사에 주의하여 의미를 확인해 보세요.

earth
[ə:rθ]
명 지구; 땅

water
[wɔ́:tər]
명 물

air
[ɛr]
명 공기, 대기

gas
[gæs]
명 기체, 가스

pollution
[pəlú:ʃən]
명 오염

smoke
[smouk]
smoked-smoked
명 연기 동 담배를 피우다

protect
[prətékt]
protected-protected
동 보호하다

destroy
[distrɔ́i]
destroyed-destroyed
동 파괴하다

environment
[inváirənmənt]
명 환경

harmony
[há:rməni]
명 조화, 화합

recycle
[ri:sáikl]
recycled-recycled
동 재활용하다

plastic
[plǽstik]
명 플라스틱
형 플라스틱[비닐]으로 된

trash
[træʃ]
명 쓰레기

garbage
[gá:rbidʒ]
명 (음식물 등의) 쓰레기

throw away
threw away
-thrown away
동 버리다

pick up
picked up-picked up
동 ~을 집다[줍다], 들어 올리다; ~를 (차에) 태우러 가다

try
[trai]
tried-tried
동 노력하다; 시도하다

turn on
turned on-turned on
동 켜다

turn off
turned off-turned off
동 끄다

switch
[switʃ]
명 스위치

Check the Phrase

위에 나온 단어들로 만들 수 있는 **어구**와 **품사**를 확인해 보세요.

명 + 명	air pollution	대기 오염
동 + 명	protect[destroy] the environment	환경을 보호하다[파괴하다]
동 + 명	throw away garbage	쓰레기를 버리다
동 + 명	turn on[off] the switch	스위치를 켜다[끄다]

⭐ 우리말 힌트를 보고 알맞은 단어를 고르세요.

01 **대기** 오염
air / gas plastic / pollution

02 **지구**를 구하다
save the water / Earth

03 천연**가스**
natural smoke / gas

04 **환경**을 **보호하다**
destroy / protect
the Earth / environment

05 검은 **연기**
black smoke / switch

06 불을 **켜다**
turn on / turn off the light

07 **비닐로 된** 봉지 사용을 줄이다
reduce the use of
protect / plastic bags

08 환경을 **파괴하다**
destroy / protect the environment

09 **쓰레기를 버리다**
pick up / throw away
plastic / garbage

10 TV를 **끄다**
turn on / turn off the TV

11 **물**을 아껴 쓰다
save air / water

12 **조화**를 이루며 살다
live in harmony / destroy

13 플라스틱을 **재활용하다**
harmony / recycle plastic

14 **쓰레기를 줍다**
pick up / throw away
trash / plastic

15 전등 **스위치**
a light switch / smoke

16 환경을 보호하려고 **노력하다**
turn on / try to protect
the environment

✦ 〈보기〉에서 알맞은 명사 를 찾아 빈칸에 써넣으세요.

〈보기〉	pollution	harmony	trash

01 Humans should live in _____ with nature.
　　인간은 자연과 **조화**를 이루며 살아야 한다.

02 Don't throw away _____ here.
　　이곳에 **쓰레기**를 버리지 마시오.

03 Air _____ in China is very serious.
　　중국의 대기 **오염**은 매우 심각하다.

✦ 〈보기〉에서 알맞은 동사 를 찾아 빈칸에 써넣으세요.

〈보기〉	protect	try	recycle	turn on

04 Can you _____ the light?
　　불 좀 **켜** 줄래?

05 We should _____ the environment.
　　우리는 환경을 **보호해**야 한다.

06 From now on, I will _____ to save energy.
　　이제부터, 나는 에너지를 아끼도록 **노력할** 것이다.

07 You can _____ things like plastic, aluminum cans, and paper.
　　여러분은 플라스틱, 알루미늄 캔, 종이와 같은 것들을 **재활용할** 수 있습니다.

⭐ 굵은 글씨로 된 단어의 알맞은 품사에 체크해 보세요.

01 물을 아껴 쓰다 save **water** 명 형 동

02 플라스틱을 **재활용하다** **recycle** plastic 명 형 동

03 검은 **연기** black **smoke** 명 형 동

04 쓰레기를 **줍다** **pick up** trash 명 형 동

05 **스위치**를 끄다 turn off the **switch** 명 형 동

06 **환경**을 파괴하다 destroy the **environment** 명 형 동

07 쓰레기를 **버리다** **throw away** garbage 명 형 동

08 천연**가스** natural **gas** 명 형 동

⭐ 〈보기〉에서 알맞은 단어를 찾아 빈칸에 써넣고, 품사에 체크해 보세요. (한 번씩만 쓸 것)

〈보기〉 destroy	Earth	plastic	smoke

09 Do not _____ in this area. 명 형 동

10 Let's save energy to save the _____! 명 형 동

11 The fire _____ed three buildings. 명 형 동

12 I stopped using _____ bags. 명 형 동

Review Test

A 알맞은 것에 ✔ 표시하고, 각 문장을 완성하세요.

01 We _____ many vegetables on our farm. ☐ fall ☐ grow

02 Her _____ language is Spanish. ☐ native ☐ nature

03 Please _____ your hat inside. ☐ take off ☐ turn off

04 The fire _____ed three buildings. ☐ discover ☐ destroy

05 The weather is _____ hot today. ☐ so ☐ try

06 We want a room with an ocean _____. ☐ valley ☐ view

B 우리말 힌트를 보고 〈보기〉에서 알맞은 단어를 찾아 빈칸에 써넣으세요.

〈보기〉	seed	bright	nature	garbage	spring	plant
	sunshine	hat	warm	star	put on	protect
	throw away					

01 자연을 보호하다 _____ _____

02 모자를 쓰다 _____ a _____

03 씨앗을 심다 _____ the _____s

04 쓰레기를 버리다 _____ _____

05 빛나는 별 a _____ _____

06 따뜻한 봄 햇살 the _____ _____ _____

C 영어는 우리말로, 우리말은 영어로 쓰세요.

01	try	____	12	여름	____
02	recycle	____	13	잎	____
03	ocean	____	14	계절; 철, 시즌	____
04	sail	____	15	나무, 목재; 숲	____
05	environment	____	16	사막	____
06	discover	____	17	(날씨가) 맑은; 분명한	____
07	valley	____	18	해변, 바닷가	____
08	dark	____	19	날씨	____
09	trash	____	20	얼다, 얼리다	____
10	peaceful	____	21	섬	____
11	harmony	____	22	눕다, 누워 있다	____

D 〈보기〉에서 알맞은 단어를 찾아 빈칸에 써넣고, 품사에 체크해 보세요. (한 번씩만 쓸 것)

〈보기〉	moon	forest	relax	deep	pollution	rainy

01 You should sit down and _____ .　　　　　명 형 동

02 Air _____ in China is very serious.　　　명 형 동

03 Do not go into _____ water.　　　　　　명 형 동

04 The _____ goes around the Earth.　　　　명 형 동

05 Some people hate _____ weather.　　　　명 형 동

06 She enjoys walking in the _____ .　　　　명 형 동

단어와 품사에 주의하여 의미를 확인해 보세요.

see
[si:]
saw-seen
동 보다

hear
[hiər]
heard-heard
동 듣다

smell
[smel]
smelled[smelt]
-smelled[smelt]
동 ~한 냄새가 나다
명 냄새, 향

taste
[teist]
tasted-tasted
동 ~ 맛이 나다
명 맛

sound
[saund]
sounded-sounded
동 ~인 것 같다,
 ~처럼 들리다 명 소리

touch
[tʌtʃ]
touched-touched
동 만지다, 건드리다

quick
[kwik]
형 빠른, 신속한

fast
[fæst]
형 빠른 부 빨리, 빠르게

slow
[slou]
형 느린

high
[hai]
형 높은 부 높이, 높게

low
[lou]
형 낮은 부 낮게

quiet
[kwáiət]
형 조용한

loud
[laud]
형 (소리가) 큰, 시끄러운

noise
[nɔiz]
명 (듣기 싫은) 소음, 소리

noisy
[nɔ́izi]
형 시끄러운, 떠들썩한

simple
[símpl]
형 간단한, 단순한

easy
[íːzi]
형 쉬운

difficult
[dífikʌ̀lt]
형 어려운

great
[greit]
형 훌륭한, 위대한;
 아주 좋은

terrible
[térəbl]
형 끔찍한; 형편없는

 Check the Phrase

위에 나온 단어들로 만들 수 있는 **어구**와 **품사**를 확인해 보세요.

형 + 명	a loud noise	큰 소음
동 + 형	smell great	아주 좋은 냄새가 나다
동 + 형	taste terrible	형편없는 맛이 나다
동 + 형	sound great	훌륭한 것처럼 들리다

• Answer p.29

★ 우리말 힌트를 보고 알맞은 단어를 고르세요.

01 **높은** 산
the high / hear mountain

02 **쉬운** 시험
a(n) difficult / easy test

03 뜨거운 팬을 **만지다**
touch / taste the hot pan

04 **느린** 속도로
at a fast / slow speed

05 **단순한 것처럼 들리다**
sound / hear difficult / simple

06 **떠들썩한** 아이들
noisy / easy children

07 **빠른** 답변
a quiet / quick answer

08 **큰** 소리를 **듣다**
hear / see a low / loud sound

09 그가 나가는 것을 **보다**
see / sound him go out

10 **빨리** 달리다
run high / fast

11 **조용한** 목소리
a quick / quiet voice

12 **아주 좋은 맛이 나다**
touch / taste great / simple

13 **소음**을 내다
make noise / noisy

14 **어려운** 문제
a(n) difficult / easy question

15 **낮은** 건물
a low / slow building

16 **끔찍한 냄새**, 악취
a taste / terrible sound / smell

✹ 〈보기〉에서 알맞은 명사 를 찾아 빈칸에 써넣으세요.

〈보기〉	noise	smell	taste

01 I like the _____ of roses.
나는 장미**향**을 좋아한다.

02 Don't make _____ in the library.
도서관에서는 **소음**을 내지 마세요.

✹ 〈보기〉에서 알맞은 동사 를 찾아 빈칸에 써넣으세요.

〈보기〉	sound	taste	see

03 These grapes _____ sweet.
이 포도는 달콤한 **맛이 난다**.

04 His voice _____ed strange on the phone.
그의 전화 목소리가 이상하게 **들렸다**.

✹ 〈보기〉에서 알맞은 형용사 를 찾아 빈칸에 써넣으세요.

〈보기〉	quiet	difficult	easy

05 Learning a foreign language is not _____.
외국어를 배우는 것은 **쉽지** 않다.

06 He spoke in a very _____ voice.
그는 매우 **조용한** 목소리로 말했다.

07 Our last test was _____.
우리의 지난 시험은 **어려웠다**.

⭐ 굵은 글씨로 된 단어의 알맞은 품사에 체크해 보세요.

01 그가 나가는 것을 **보다** **see** him go out 명 부 동

02 **아주 좋은** 맛이 나다 taste **great** 명 형 동

03 **간단한** 시험 a **simple** test 명 형 동

04 **높이** 날다 fly **high** 명 부 동

05 큰 **소리**를 듣다 hear a loud **sound** 명 형 동

06 달콤한 **냄새가 나다** **smell** sweet 명 형 동

07 **빨리** 달리다 run **fast** 명 부 동

08 **떠들썩한** 아이들 **noisy** children 명 형 동

⭐ 〈보기〉에서 알맞은 단어를 찾아 빈칸에 써넣고, 품사에 체크해 보세요. (한 번씩만 쓸 것)

〈보기〉 quick	touch	hear	terrible

09 Don't _____ your eyes with dirty hands! 명 형 동

10 The garbage smells really _____ . 명 형 동

11 We need a _____ answer. 명 형 동

12 Did you _____ the news? 명 형 동

모양&정도

단어와 품사에 주의하여 의미를 확인해 보세요.

circle [sə́:rkl]	명 원, 동그라미
square [skwɛər]	명 정사각형
triangle [tráiæŋgl]	명 삼각형
shape [ʃeip]	명 모양, 형태
round [raund]	형 둥근, 원형의
color [kʌ́lər]	명 색, 색깔
draw [drɔː] drew-drawn	동 (연필 등으로) 그리다
paint [peint] painted-painted	명 페인트 동 페인트를 칠하다; (그림물감으로) 그리다
make [meik] made-made	동 만들다
cut [kʌt] cut-cut	동 자르다

wide [waid]	형 넓은
narrow [nǽrou]	형 좁은
large [lɑːrdʒ]	형 (규모가) 큰; (양이) 많은
huge [hjuːdʒ]	형 거대한, 막대한
light [lait]	명 빛; (전)등 형 밝은; 가벼운
heavy [hévi]	형 무거운
side [said]	명 쪽; 측면, 옆면
stair [stɛ́ər]	명 계단
gate [geit]	명 문, 대문
size [saiz]	명 크기; 사이즈

Check the Phrase

위에 나온 단어들로 만들 수 있는 **어구**와 **품사**를 확인해 보세요.

형 + 명	a round shape	둥근 모양
동 + 형	draw a circle	원을 그리다
형 + 명	narrow stairs	좁은 계단

TRAINING ① 알맞은 단어 고르기

⭐ 우리말 힌트를 보고 알맞은 단어를 고르세요.

01 **넓은** 도로
a wide / narrow road

02 밝은**색**
a bright circle / color

03 **대문**을 열다
open a gate / stair

04 **둥근 모양**
a round / square color / shape

05 종이를 **자르다**
cut / make paper

06 작고 **가벼운** 공
a small and heavy / light ball

07 건물의 **측면**
the side / shape of the building

08 **사이즈**가 **큰**
large / light in side / size

09 **거대한** 정원
a huge / heavy garden

10 **좁은 계단**
wide / narrow stairs / sides

11 **무거운** 가방을 들다
carry a heavy / light bag

12 그림을 **그리다**
make / draw a picture

13 **삼각형**과 **정사각형**
a triangle / circle and
a shape / square

14 집에 **페인트를 칠하다**
draw / paint the house

15 탁자를 **만들다**
make / cut a table

16 **원**을 그리다
draw a circle / triangle

⭐ 〈보기〉에서 알맞은 명사 를 찾아 빈칸에 써넣으세요.

〈보기〉	light	gate	square

01 He cut the paper into _____s.
그는 종이를 **정사각형**으로 잘랐다.

02 The _____ was open.
대문이 열려 있었다.

03 The _____ was very strong and bright.
빛이 매우 강하고 밝았다.

⭐ 〈보기〉에서 알맞은 동사 를 찾아 빈칸에 써넣으세요.

〈보기〉	paint	draw	cut

04 _____ circles on the paper.
종이에 원들을 **그리세요**.

05 We _____ed the room blue.
우리는 방을 파란색으로 **페인트칠했다**.

⭐ 〈보기〉에서 알맞은 형용사 를 찾아 빈칸에 써넣으세요.

〈보기〉	large	narrow	light

06 The street is _____ and long.
그 길은 **좁고** 길다.

07 We have a _____ closet in our bedroom.
우리 침실에는 **큰** 벽장이 있다.

⭐ 굵은 글씨로 된 단어의 알맞은 품사에 체크해 보세요.

01 밝은**색** a bright **color** 명 형 동

02 건물의 **측면** the **side** of the building 명 형 동

03 **거대한** 벽 a **huge** wall 명 형 동

04 **삼각형**과 정사각형 a **triangle** and a square 명 형 동

05 좁은 **계단** narrow **stairs** 명 형 동

06 종이를 **자르다** **cut** paper 명 형 동

07 **둥근** 모양 a **round** shape 명 형 동

08 **무거운** 가방을 들다 carry a **heavy** bag 명 형 동

⭐ 〈보기〉에서 알맞은 단어를 찾아 빈칸에 써넣고, 품사에 체크해 보세요. (한 번씩만 쓸 것)

〈보기〉	make	shape	light	wide

09 She swam across the _____ river. 명 형 동

10 The pool was in the _____ of a circle. 명 형 동

11 How did you _____ the table? 명 형 동

12 I'm looking for a _____ coat. 명 형 동

동작

단어와 품사에 주의하여 의미를 확인해 보세요.

sit [sit] sat-sat	동 앉다
stand [stænd] stood-stood	동 서 있다; 일어서다
walk [wɔːk] walked-walked	동 걷다, 걸어가다
jump [dʒʌmp] jumped-jumped	동 뛰다, 점프하다
throw [θrou] threw-thrown	동 던지다
kick [kik] kicked-kicked	동 (발로) 차다
hit [hit] hit-hit	동 때리다, 치다
push [puʃ] pushed-pushed	동 밀다
hold [hould] held-held	동 잡고[들고/안고] 있다
ball [bɔːl]	명 공

raise [reiz] raised-raised	동 들어 올리다, 들다; 키우다
lift [lift] lifted-lifted	동 들어 올리다
shout [ʃaut] shouted-shouted	동 외치다, 소리치다
roll [roul] rolled-rolled	동 구르다, 굴러가다
hurry [hə́ːri] hurried-hurried	동 서두르다
shut [ʃʌt] shut-shut	동 닫다, 닫히다
shake [ʃeik] shook-shaken	동 흔들리다, 흔들다
bottle [bátl]	명 병
swing [swiŋ] swung-swung	명 그네 동 흔들리다, 흔들다
slide [slaid] slid-slid[slidden]	명 미끄럼틀 동 미끄러지다

Check the Phrase

위에 나온 단어들로 만들 수 있는 어구와 품사를 확인해 보세요.

동 + 명	throw[kick] a ball	공을 던지다[차다]
동 + 명	shake the bottle	병을 흔들다

⭐ 우리말 힌트를 보고 알맞은 단어를 고르세요.

01 창가에 **서 있다**
stand / walk by the window

02 손을 **들다**
roll / raise a hand

03 **서둘러**야 하다
must hurry / hit

04 **공을 차다**
throw / kick a bottle / ball

05 언덕 아래로 **굴러가다**
roll / shut down the hill

06 소파 위에서 **뛰다**
jump / kick on the sofa

07 문을 **닫다**
shout / shut the door

08 공을 **던지다**
kick / throw a ball

09 큰 상자를 **들고 있다**
hurry / hold a large box

10 의자에 **앉다**
sit / stand in a chair

11 **그네**와 **미끄럼틀**
balls / swings and
bottles / slides

12 **병을 흔들다**
shout / shake the bottle / slide

13 쇼핑카트를 **밀다**
push / lift a shopping cart

14 도와달라고 **소리치다**
shut / shout for help

15 의자를 **들어 올리다**
lift / kick a chair

16 공을 **치다**
shake / hit a ball

✿ 〈보기〉에서 알맞은 명사 를 찾아 빈칸에 써넣으세요.

| 〈보기〉 | slide | ball | swing |

01 The kids were playing on the _____s.
아이들은 **그네**를 타며 놀고 있었다.

02 Dean is sitting on the _____.
Dean은 **미끄럼틀** 위에 앉아 있다.

✿ 〈보기〉에서 알맞은 동사 를 찾아 빈칸에 써넣으세요.

| 〈보기〉 | hurry | shake | raise | stand | hold | throw |

03 Please _____ the bottle before you open it.
열기 전에 병을 **흔드세요**.

04 Can you _____ me that towel?
그 수건 좀 내게 **던져** 줄래?

05 Amber was _____ing by the window.
Amber는 창가에 **서 있었다**.

06 We must _____. We don't have much time.
우리는 **서둘러**야 해. 우리는 시간이 많이 없어.

07 _____ your hand if you have a question.
질문이 있으면 손을 **들어 주세요**.

08 He was _____ing a large box.
그는 큰 상자를 **들고** 있었다.

TRAINING ③ 단어의 품사 써먹기

⭐ 굵은 글씨로 된 단어의 알맞은 품사에 체크해 보세요.

01	언덕 아래로 **굴러가다**	**roll** down the hill	명 동
02	의자에 **앉다**	**sit** in a chair	명 동
03	학교에서 집으로 **걸어가다**	**walk** home from school	명 동
04	**공**을 차다	kick a **ball**	명 동
05	소파 위에서 **뛰다**	**jump** on the sofa	명 동
06	의자를 **들어 올리다**	**lift** a chair	명 동
07	쇼핑카트를 **밀다**	**push** a shopping cart	명 동
08	공을 **치다**	**hit** a ball	명 동

⭐ 〈보기〉에서 알맞은 단어를 찾아 빈칸에 써넣고, 품사에 체크해 보세요. (한 번씩만 쓸 것)

| 〈보기〉 | shut | bottle | shout | kick |

09	The football player _____ed the ball.	명 동
10	You should _____ for help or call 119.	명 동
11	We collect empty _____s for the environment.	명 동
12	Can you _____ the door?	명 동

수리&공사

단어와 **품사**에 주의하여 의미를 확인해 보세요.

fix
[fiks]
fixed-fixed
- 동 고정하다; 수리하다, 바로잡다

house
[haus]
- 명 집, 주택

home
[houm]
- 명 (가족이 함께 사는) 집, 가정
- 부 집에, 집으로

floor
[flɔːr]
- 명 바닥; (건물의) 층

elevator
[éləvèitər]
- 명 엘리베이터

ceiling
[síːliŋ]
- 명 천장

garden
[gáːrd(ə)n]
- 명 정원, 뜰

bench
[bentʃ]
- 명 벤치, 긴 의자

mix
[miks]
mixed-mixed
- 동 섞다, 혼합하다

style
[stail]
- 명 방식; (옷 등의) 스타일

design
[dizáin]
designed-designed
- 명 디자인
- 동 디자인하다, 설계하다

nice
[nais]
- 형 좋은, 멋진

hard
[haːrd]
- 형 단단한, 딱딱한; 어려운
- 부 열심히

soft
[sɔ(ː)ft]
- 형 부드러운, 푹신한

useful
[júːsfəl]
- 형 유용한

tired
[táiərd]
- 형 피곤한, 지친

near
[niər]
- 형 가까운 부 가까이
- 전 ~에서 가까이

bridge
[bridʒ]
- 명 다리

traffic
[trǽfik]
- 명 차량들, 교통(량)

station
[stéiʃən]
- 명 역, 정거장

Check the Phrase

위에 나온 단어들로 만들 수 있는 **어구**와 **품사**를 확인해 보세요.

동 + 명	fix the elevator	엘리베이터를 수리하다
형 + 명	a nice design	멋진 디자인
동 + 명	design a house	집을 설계하다

● Answer p.30

❋ 우리말 힌트를 보고 알맞은 단어를 고르세요.

01 **멋진 디자인**
a nice / near design / bench

02 **다리**를 건너다
cross the bench / bridge

03 벽에 거울을 **고정하다**
floor / fix a mirror to the wall

04 **유용한** 정보
useful / near information

05 옥상 **정원**을 만들다
build a roof station / garden

06 **딱딱한 바닥**
a hard / soft ceiling / floor

07 지하철**역에서 가까이**
near / nice the subway
station / style

08 **집에** 가다
go hard / home

09 빨간색과 파란색을 **섞다**
mix / fix the colors red and blue

10 **엘리베이터**를 수리하다
fix the bridge / elevator

11 낮은 **천장**
a low style / ceiling

12 **집**을 설계하다
design a house / garden

13 현대 **방식**으로
in modern useful / style

14 공원 **벤치**
a park bench / bridge

15 **교통**사고
a tired / traffic accident

16 **푹신한** 침대
a soft / hard bed

✱ 〈보기〉에서 알맞은 [명사]를 찾아 빈칸에 써넣으세요.

| 〈보기〉 | traffic | floor | garden |

01 My family built a roof _____.
우리 가족은 옥상 **정원**을 만들었다.

02 The office is on the fourth _____.
사무실은 4**층**에 있다.

03 There is heavy _____ on the road.
도로에 **교통량**이 많다.

✱ 〈보기〉에서 알맞은 [동사]를 찾아 빈칸에 써넣으세요.

| 〈보기〉 | design | fix | mix |

04 My dad _____ed my bike.
아빠가 내 자전거를 **수리하셨다**.

05 She _____ed that building.
그녀가 저 건물을 **설계했다**.

✱ 〈보기〉에서 알맞은 [형용사]를 찾아 빈칸에 써넣으세요.

| 〈보기〉 | hard | tired | soft |

06 The bed is really _____ and comfortable.
그 침대는 정말 **푹신하**고 편안하다.

07 In spring, we feel _____ easily.
봄에, 우리는 쉽게 **피곤하**다고 느낀다.

★ 굵은 글씨로 된 단어의 알맞은 품사에 체크해 보세요.

01	낮은 **천장**	a low **ceiling**	명 형 부
02	**멋진** 디자인	a **nice** design	명 형 부
03	지하철역**에서 가까이**	**near** the subway station	명 형 **전**
04	**다리**를 건너다	cross the **bridge**	명 형 동
05	벽에 거울을 **고정하다**	**fix** a mirror to the wall	명 형 동
06	**집에** 가다	go **home**	명 형 부
07	현대 **방식**으로	in modern **style**	명 형 동
08	빨간색과 파란색을 **섞다**	**mix** the colors red and blue	명 형 동

★ 〈보기〉에서 알맞은 단어를 찾아 빈칸에 써넣고, 품사에 체크해 보세요. (한 번씩만 쓸 것)

| 〈보기〉 | hard | house | useful | station |

09 Get off the train at the next _____. 명 부 동

10 Mr. Hanks built the _____ for his wife. 명 형 동

11 This book has _____ information. 명 형 동

12 We are working _____ to fix this problem. 명 부 동

직업

 단어와 품사에 주의하여 의미를 확인해 보세요.

job
[dʒɑb]
몡 일, 직장, 직업

become
[bikʌ́m]
became-become
됭 ~이 되다

scientist
[sáiəntist]
몡 과학자

farmer
[fáːrmər]
몡 농부

police officer
[pəlíːs ɔ́(ː)fisər]
몡 경찰관

firefighter
[fáiərfáitər]
몡 소방관

writer
[ráitər]
몡 작가

singer
[síŋər]
몡 가수

musician
[mju(ː)zíʃən]
몡 음악가, 뮤지션

artist
[áːrtist]
몡 화가; 예술가

cook
[kuk]
cooked-cooked
몡 요리사 됭 요리하다

designer
[dizáinər]
몡 디자이너

model
[mádl]
몡 (의류) 모델; (상품의) 모델; 모형

nurse
[nəːrs]
몡 간호사

doctor
[dáktər]
몡 의사

dentist
[déntist]
몡 치과의사

driver
[dráivər]
몡 운전자, 기사

president
[prézidənt]
몡 대통령

lawyer
[lɔ́ːjər]
몡 변호사

famous
[féiməs]
혱 유명한

Check the Phrase

위에 나온 단어들로 만들 수 있는 **어구**와 **품사**를 확인해 보세요.

혱 + 몡 a famous writer 유명한 작가
됭 + 몡 become a lawyer 변호사가 되다

● Answer p.31

🟟 **우리말 힌트를 보고 알맞은 단어를 고르세요.**

01 젊은 **농부**
a young farmer / designer

02 훌륭한 **과학자**
a great artist / scientist

03 **유명한 가수**
a become / famous
singer / driver

04 **의사**와 **간호사**
a cook / doctor and
nurse / dentist

05 솜씨 있는 **요리사**
a good model / cook

06 **경찰관**을 보다
see a police officer / firefighter

07 **직장**을 구하다
find a job / cook

08 유명한 **디자이너들**과 **모델들**
famous artists / designers and
models / singers

09 **변호사가 되다**
job / become a writer / lawyer

10 미국의 **대통령**
the doctor / president of
the United States

11 버스 **기사**
a bus designer / driver

12 내가 가장 좋아하는 **작가**
my favorite lawyer / writer

13 용감한 **소방관**
a brave firefighter / police officer

14 스페인의 **화가들**
Spanish musicians / artists

15 **치과의사**가 되고 싶어 하다
want to be a driver / dentist

16 재즈 **음악가**
a jazz musician / model

✿ 〈보기〉에서 알맞은 명사 를 찾아 빈칸에 써넣으세요.

〈보기〉	job	designer	firefighter	cook	police officer	singer

01 _____s saved people from the fire.
소방관들이 화재에서 사람들을 구했다.

02 He works as a _____ at a Chinese restaurant.
그는 중국 음식점에서 **요리사**로 일한다.

03 I want to be a fashion _____.
나는 패션 **디자이너**가 되고 싶다.

04 The _____ is very famous in Korea.
그 **가수**는 한국에서 매우 유명하다.

05 You will find a _____ soon.
너는 곧 **직장**을 구할 거야.

06 A _____ stopped the car.
한 **경찰관**이 그 차를 멈춰 세웠다.

✿ 〈보기〉에서 알맞은 동사 또는 형용사 를 찾아 빈칸에 써넣으세요.

〈보기〉	become	famous	cook

07 My uncle is a _____ writer.
나의 삼촌은 **유명한** 작가이다.

08 She wants to _____ a scientist.
그녀는 과학자**가 되길** 원한다.

⭐ 굵은 글씨로 된 단어의 알맞은 품사에 체크해 보세요.

01	**유명한** 모델	a **famous** model	명 형 동
02	젊은 **농부**	a young **farmer**	명 형 동
03	버스 **기사**	a bus **driver**	명 형 동
04	**치과의사**가 되고 싶어 하다	want to be a **dentist**	명 형 동
05	화가가 **되다**	**become** an artist	명 형 동
06	미국의 **대통령**	the **president** of the United States	명 형 동
07	의사와 **간호사**	a doctor and **nurse**	명 형 동
08	**변호사**가 되다	become a **lawyer**	명 형 동

⭐ 〈보기〉에서 알맞은 단어를 찾아 빈칸에 써넣고, 품사에 체크해 보세요. (한 번씩만 쓸 것)

| 〈보기〉 | writer | cook | model | musician |

09 Alex is a _____ in this fashion show.　　명 형 동

10 I like to _____ for my friends.　　명 형 동

11 The jazz _____ played the song.　　명 형 동

12 He was a children's storybook _____.　　명 형 동

Review Test

A 알맞은 것에 ✔ 표시하고, 각 문장을 완성하세요.

01 This book has _____ information. ☐ quiet ☐ useful

02 The pool was in the _____ of a circle. ☐ shape ☐ shout

03 I like to _____ for my friends. ☐ ceiling ☐ cook

04 In spring, we feel _____ easily. ☐ tired ☐ narrow

05 Don't _____ your eyes with dirty hands! ☐ make ☐ touch

06 The football player _____ed the ball. ☐ kick ☐ sound

B 우리말 힌트를 보고 〈보기〉에서 알맞은 단어를 찾아 빈칸에 써넣으세요.

〈보기〉	noise	singer	draw	ball	famous	loud
	circle	fix	great	elevator	hear	taste
	throw	become				

01 원을 그리다 _____ a _____

02 큰 소음을 듣다 _____ a _____ _____

03 아주 좋은 맛이 나다 _____ _____

04 공을 던지다 _____ a _____

05 엘리베이터를 수리하다 _____ the _____

06 유명한 가수가 되다 _____ a _____

● Answer p.31

C 영어는 우리말로, 우리말은 영어로 쓰세요.

01	cut	_____	12	작가	_____
02	shout	_____	13	역, 정거장	_____
03	round	_____	14	조용한	_____
04	job	_____	15	넓은	_____
05	simple	_____	16	거대한, 막대한	_____
06	stair	_____	17	치과의사	_____
07	lift	_____	18	과학자	_____
08	easy	_____	19	밀다	_____
09	soft	_____	20	느린	_____
10	noisy	_____	21	좁은	_____
11	bridge	_____	22	무거운	_____

D 〈보기〉에서 알맞은 단어를 찾아 빈칸에 써넣고, 품사에 체크해 보세요. (한 번씩만 쓸 것)

〈보기〉 raise	difficult	large	floor	hurry	firefighter

01 We must _____. We don't have much time. 명 형 동

02 We have a _____ closet in our bedroom. 명 형 동

03 _____s saved people from the fire. 명 형 동

04 _____ your hand if you have a question. 명 형 동

05 The office is on the fourth _____. 명 형 동

06 Our last test was _____. 명 형 동

단어와 품사에 주의하여 의미를 확인해 보세요.

office [ɔ́(:)fis]	명 사무실
business [bíznis]	명 사업; 일, 업무
work [wəːrk] worked-worked	동 일하다 명 일
meeting [míːtiŋ]	명 회의
report [ripɔ́ːrt] reported-reported	명 보고(서) 동 보고하다
review [rivjúː] reviewed-reviewed	동 복습하다; 다시 검토하다 명 검토
solve [sɑlv] solved-solved	동 풀다, 해결하다
information [ìnfərméiʃən]	명 정보
speech [spiːtʃ]	명 연설
place [pleis]	명 장소

check [tʃek] checked-checked	동 확인하다, 점검하다 명 확인, 점검
list [list]	명 목록, 명단
set [set] set-set	동 놓다, 두다; 정하다
focus [fóukəs] focused-focused	동 집중하다, 집중시키다
print [print] printed-printed	동 인쇄하다
file [fail]	명 파일, 서류철; (컴퓨터) 파일
course [kɔːrs]	명 강좌, 코스
again [əgén]	부 다시, 한 번 더
soon [suːn]	부 곧, 머지않아
until [əntíl]	전 ~까지

Check the Phrase

위에 나온 단어들로 만들 수 있는 **어구**와 **품사**를 확인해 보세요.

동 + 명	check a list	목록을 확인하다
동 + 부	check again	다시 확인하다
동 + 명	set a place	장소를 정하다

✳ 우리말 힌트를 보고 알맞은 단어를 고르세요.

01 **목록**을 **다시 검토하다**
review / report the print / list

02 **사무실**에서 **일하다**
focus / work at the office / place

03 **정보**를 공유하다
share business / information

04 **파일**을 보내다
send a file / list

05 문제를 **해결하다**
speech / solve the problem

06 **연설**을 하다
give a review / speech

07 **회의**가 있다
have a meeting / list

08 일에 **집중하다**
report / focus on the work

09 **보고서**를 쓰다
write a report / review

10 일을 **곧** 끝내다
finish the work soon / again

11 컴퓨터 **강좌**를 듣다
take a computer course / check

12 보고서를 **인쇄하다**
focus / print a report

13 **사업**을 시작하다
start a meeting / business

14 **다시 확인하다**
check / set soon / again

15 다음 주**까지**
until / soon next week

16 **장소**와 시간을 **정하다**
focus / set a print / place and time

✸ 〈보기〉에서 알맞은 명사 를 찾아 빈칸에 써넣으세요.

| 〈보기〉 | information | office | place |

01 He arrives at the _____ at 8 a.m.
그는 **사무실**에 아침 8시에 도착한다.

02 Let's set a _____ for the meeting.
회의 **장소**를 정합시다.

03 We collect and share _____.
우리는 **정보**를 수집하고 공유한다.

✸ 〈보기〉에서 알맞은 동사 를 찾아 빈칸에 써넣으세요.

| 〈보기〉 | solve | focus | check |

04 Did you _____ the list again?
너는 그 목록을 다시 **확인했니**?

05 We must _____ this problem.
우리는 이 문제를 **해결해**야 한다.

06 I can _____ on my work.
나는 내 일에 **집중할** 수 있다.

✸ 〈보기〉에서 알맞은 부사 를 찾아 빈칸에 써넣으세요.

| 〈보기〉 | again | soon |

07 He will finish his work _____.
그는 자기 일을 **곧** 끝낼 것이다.

● Answer p.32

⭐ 굵은 글씨로 된 단어의 알맞은 품사에 체크해 보세요.

			명	형	동
01	**보고서**를 쓰다	write a **report**	명	형	동
02	**파일**을 보내다	send a **file**	명	형	동
03	**다시** 확인하다	check **again**	명	부	동
04	컴퓨터 **강좌**를 듣다	take a computer **course**	명	형	동
05	장소와 시간을 **정하다**	**set** a place and time	명	형	동
06	**연설**을 하다	give a **speech**	명	형	동
07	보고서를 **인쇄하다**	**print** a report	명	형	동
08	**사업**을 시작하다	start a **business**	명	형	동

⭐ 〈보기〉에서 알맞은 단어를 찾아 빈칸에 써넣고, 품사에 체크해 보세요. (한 번씩만 쓸 것)

〈보기〉	work	meeting	list	until

09 They have a ＿＿＿＿＿＿ tomorrow.　명　형　동

10 He ＿＿＿＿＿s at the restaurant.　명　형　동

11 I made a ＿＿＿＿＿ of my favorite books.　명　형　동

12 He won't be at the office ＿＿＿＿＿ next week.　명　전　동

단어와 품사에 주의하여 의미를 확인해 보세요.

problem
[prábləm]
몡 문제; (시험 등의) 문제

mistake
[mistéik]
몡 실수

fault
[fɔːlt]
몡 잘못

matter
[mǽtər]
몡 (처리해야 할) 문제, 일

reason
[ríːzən]
몡 이유

lead
[liːd]
led-led
동 안내하다, 이끌다;
(결과적으로) ~에 이르다

handle
[hǽndl]
handled-handled
몡 손잡이
동 다루다, 처리하다

only
[óunli]
형 오직, 유일한

true
[truː]
형 사실인; 진짜의

stupid
[stjúːpid]
형 어리석은

fact
[fækt]
몡 사실

secret
[síːkrit]
몡 비밀

advice
[ədváis]
몡 충고, 조언

excuse
[ikskjúːs]
몡 변명

promise
[prámis]
promised-promised
몡 약속 동 약속하다

keep
[kiːp]
kept-kept
동 유지하다;
(약속, 비밀 등을) 지키다

believe
[bilíːv]
believed-believed
동 믿다

mean
[miːn]
meant-meant
동 의미하다, 뜻하다

strange
[streindʒ]
형 이상한

nervous
[nə́ːrvəs]
형 긴장한, 초조한

Check the Phrase

위에 나온 단어들로 만들 수 있는 **어구**와 **품사**를 확인해 보세요.

형 + 명	the [only] [problem]	유일한 문제
형 + 명	a [stupid] [mistake]	어리석은 실수
동 + 명	[keep] a [promise[secret]]	약속[비밀]을 지키다

✦ 우리말 힌트를 보고 알맞은 단어를 고르세요.

01 **유일한 문제**
the only / true

promise / problem

02 **이유**를 묻다
ask the fault / reason

03 **이상한** 소리
a strange / stupid noise

04 **어리석은 실수**
a strange / stupid

mistake / matter

05 **충고**를 하다
give advice / promise

06 심각한 문제**에 이르다**
mean / lead to a serious problem

07 **약속을 지키다**
keep / mean a secret / promise

08 '아니요'를 **의미하다**
mistake / mean "no"

09 그의 **잘못**
his fact / fault

10 **긴장한** 느낌이 들다, 긴장하다
feel nervous / strange

11 그 소식을 **믿다**
handle / believe the news

12 **변명**을 만들다, 변명하다
make an advice / excuse

13 **진짜** 이야기, 실화
a stupid / true story

14 고양이에 관한 흥미로운 **사실들**
interesting facts / faults about cats

15 **일**을 **처리하다**
lead / handle a matter / reason

16 **비밀**을 지키다
keep a secret / matter

✿ 〈보기〉에서 알맞은 명사 를 찾아 빈칸에 써넣으세요.

〈보기〉 fault	excuse	matter

01 What's the _____ with you?
너에게 무슨 **일** 있니?

02 It's all my _____.
그것은 모두 내 **잘못**이야.

03 Don't make any _____s.
어떤 **변명**도 하지 마.

✿ 〈보기〉에서 알맞은 동사 를 찾아 빈칸에 써넣으세요.

〈보기〉 keep	promise	mean

04 What does this word _____?
이 단어는 무엇을 **뜻하나요**?

05 Can you _____ a secret?
비밀을 **지킬** 수 있니?

✿ 〈보기〉에서 알맞은 형용사 를 찾아 빈칸에 써넣으세요.

〈보기〉 true	nervous	strange

06 I'm so _____ about my exam.
나는 시험 때문에 무척 **긴장된**다.

07 The story was not _____.
그 이야기는 **사실이** 아니었다.

TRAINING ③ 단어의 품사 써먹기

⭐ 굵은 글씨로 된 단어의 알맞은 품사에 체크해 보세요.

01	**이상한** 소리	a **strange** noise	명 형 동
02	**약속**을 지키다	keep a **promise**	명 형 동
03	**유일한** 문제	the **only** problem	명 형 동
04	**이유**를 묻다	ask the **reason**	명 형 동
05	심각한 문제**에 이르다**	**lead** to a serious problem	명 형 동
06	**충고**를 하다	give **advice**	명 형 동
07	**비밀**을 지키다	keep a **secret**	명 형 동
08	일을 **처리하다**	**handle** a matter	명 형 동

⭐ 〈보기〉에서 알맞은 단어를 찾아 빈칸에 써넣고, 품사에 체크해 보세요. (한 번씩만 쓸 것)

〈보기〉	fact	promise	stupid	believe

09	Can you _____ the news?	명 형 동
10	Let's learn some interesting _____s about cats.	명 형 동
11	My mom _____d to buy me new shoes.	명 형 동
12	I made a _____ mistake.	명 형 동

생각&대화

단어와 **품사**에 주의하여 의미를 확인해 보세요.

wrong
[rɔ(:)ŋ]
형 틀린, 잘못된

sure
[ʃuər]
형 확신하는, 확실히 아는

idea
[aidíːə]
명 생각, 아이디어

opinion
[əpínjən]
명 의견

think
[θiŋk]
thought-thought
동 생각하다

guess
[ges]
guessed-guessed
동 추측하다, 짐작하다

discuss
[dískʌs]
discussed-discussed
동 논의하다, 토론하다

forget
[fərgét]
forgot-forgotten
동 잊다, 잊어버리다

remember
[rimémbər]
remembered-remembered
동 기억하다

plan
[plæn]
planned-planned
명 계획 동 계획하다

hope
[houp]
hoped-hoped
동 바라다, 희망하다
명 희망

know
[nou]
knew-known
동 알다

communicate
[kəmjúːnəkèit]
communicated-communicated
동 의사소통을 하다

complain
[kəmpléin]
complained-complained
동 불평하다, 항의하다

both
[bouθ]
형 양쪽의, 둘 다의

important
[impɔ́ːrtənt]
형 중요한

give
[giv]
gave-given
동 주다

agree
[əgríː]
agreed-agreed
동 동의하다

share
[ʃɛər]
shared-shared
동 공유하다

talk
[tɔːk]
talked-talked
동 말하다, 이야기하다

위에 나온 단어들로 만들 수 있는 **어구**와 **품사**를 확인해 보세요.

형 + 명	an important plan	중요한 계획
형 + 명	the wrong idea	잘못된 생각
동 + 명	share ideas	생각을 공유하다

★ 우리말 힌트를 보고 알맞은 단어를 고르세요.

01 주의 깊게 **생각하다**
talk / think carefully

02 **중요한 계획**
a(n) important / sure
hope / plan

03 **양쪽** 손
both / hope hands

04 그 계획에 대해 **확신하는**
wrong / sure about the plan

05 그녀의 **의견**에 **동의하다**
agree / know with
her plan / opinion

06 이메일로 **의사소통하다**
complain / communicate by email

07 **생각을 공유하다**
agree / share ideas / talks

08 **틀린** 답
the important / wrong answer

09 답을 **알다**
know / discuss the answer

10 사람들과 **이야기하다**
talk / think with people

11 그의 나이를 **추측하다**
give / guess his age

12 그 계획을 **기억하다**
remember / forget the plan

13 그 문제를 **논의하다**
communicate / discuss
the problem

14 그의 이름을 **잊어버리다**
remember / forget his name

15 미래에 대한 **희망**
hope / idea for the future

16 그녀에게 아이디어를 **주다**
guess / give her an idea

🌸 〈보기〉에서 알맞은 명사 를 찾아 빈칸에 써넣으세요.

〈보기〉	opinion	hope	plan

01 Do you have any _____s for the summer?
여름에 무슨 **계획**이라도 있니?

02 I have a different _____ about the plan.
나는 그 계획에 대해 다른 **의견**을 갖고 있다.

🌸 〈보기〉에서 알맞은 동사 를 찾아 빈칸에 써넣으세요.

〈보기〉	remember	share	think	agree

03 _____ carefully before you decide.
결정하기 전에 신중히 **생각해라**.

04 I _____ with you.
나는 너의 의견에 **동의해**.

05 Do you _____ his name?
너는 그의 이름이 **기억나니**?

06 We _____ ideas and find answers.
우리는 생각을 **공유하**고 답을 찾는다.

🌸 〈보기〉에서 알맞은 형용사 를 찾아 빈칸에 써넣으세요.

〈보기〉	important	both

07 _____ answers are wrong.
둘 다의 답이 틀렸다.

⭐ 굵은 글씨로 된 단어의 알맞은 품사에 체크해 보세요.

01	그녀에게 아이디어를 **주다**	**give** her an idea	명 형 동
02	이메일로 **의사소통하다**	**communicate** by email	명 형 동
03	**중요한** 문제	an **important** problem	명 형 동
04	계획을 **잊어버리다**	**forget** the plan	명 형 동
05	미래에 대한 **희망**	**hope** for the future	명 형 동
06	사람들과 **이야기하다**	**talk** with people	명 형 동
07	그의 나이를 **추측하다**	**guess** his age	명 형 동
08	서비스에 대해 **불평하다**	**complain** about the service	명 형 동

⭐ 〈보기〉에서 알맞은 단어를 찾아 빈칸에 써넣고, 품사에 체크해 보세요. (한 번씩만 쓸 것)

| 〈보기〉 | discuss | know | idea | sure |

09	I don't _____ her name.	명 형 동
10	Can you give me some good _____s?	명 형 동
11	Are you _____ about this plan?	명 형 동
12	Evan _____ed the plan with his friends.	명 형 동

단어와 **품사**에 주의하여 의미를 확인해 보세요.

global [glóubəl]	형 세계적인, 지구의
foreign [fɔ́:rin]	형 외국의
culture [kʌ́ltʃər]	명 문화
history [hístəri]	명 역사
traditional [trədíʃənəl]	형 전통의, 전통적인
modern [mádərn]	형 현대의, 현대적인
smile [smail] smiled-smiled	동 미소 짓다 명 미소
gesture [dʒéstʃər]	명 몸짓, 제스처
heart [hɑ:rt]	명 마음; 심장
accept [əksépt] accepted-accepted	동 받아들이다, 인정하다

follow [fálou] followed-followed	동 따라가다[오다]; 따르다
human [hjú:mən]	형 인간의, 인류의 명 인간, 사람
kill [kil] killed-killed	동 죽이다
fight [fait] fought-fought	동 싸우다 명 싸움
war [wɔ:r]	명 전쟁
peace [pi:s]	명 평화
flag [flæg]	명 (국)기, 깃발
same [seim]	형 같은
different [dífərənt]	형 다른
chance [tʃæns]	명 기회; 가능성

위에 나온 단어들로 만들 수 있는 **어구**와 **품사**를 확인해 보세요.

형+명	human[modern] history	인류의[현대의] 역사
형+명	traditional culture	전통적인 문화

✸ 우리말 힌트를 보고 알맞은 단어를 고르세요.

01 <u>다른 문화</u>
a same / different
gesture / culture

02 이탈리아 **국기**
the Italian history / flag

03 **외국의** 문화
a foreign / global culture

04 다정한 **마음**을 지니고 있다
have a kind human / heart

05 **몸짓**을 사용하다
use gestures / flags

06 **기회**를 주다
give a chance / smile

07 **전통적인** 한국의 음악
modern / traditional Korean
music

08 **같은** 규칙을 **따르다**
follow / fight the same /different
rules

09 **현대의** 세계에서
in the modern / traditional world

10 외국의 문화를 **받아들이다**
accept / fight a foreign culture

11 나에게 **미소 짓다**
same / smile at me

12 **전쟁**과 **평화**
flag / war and heart / peace

13 자유를 위해 **싸우다**
fight / follow for freedom

14 **세계적인** 변화들
foreign / global changes

15 전쟁에서 **죽다**
be followed / killed in the war

16 **인류의 역사**
human / modern heart / history

✱ 〈보기〉에서 알맞은 명사 를 찾아 빈칸에 써넣으세요.

| 〈보기〉 | gesture | chance | history |

01 Tony is interested in Korean _____.
Tony는 한국 **역사**에 관심이 많다.

02 Could you give me a _____?
제게 **기회**를 주시겠어요?

03 People around the world use _____s.
전 세계의 사람들이 **몸짓**을 사용한다.

✱ 〈보기〉에서 알맞은 동사 를 찾아 빈칸에 써넣으세요.

| 〈보기〉 | accept | follow | fight |

04 The dog _____ed the children home.
그 개는 아이들을 집까지 **따라왔다**.

05 My grandfather _____s cultural changes well.
나의 할아버지는 문화적인 변화를 잘 **받아들이신다**.

✱ 〈보기〉에서 알맞은 형용사 를 찾아 빈칸에 써넣으세요.

| 〈보기〉 | same | human | different |

06 We have a _____ culture from other countries.
우리는 다른 나라들과는 **다른** 문화를 가지고 있다.

07 It was the worst war in _____ history.
그것은 **인류의** 역사에서 최악의 전쟁이었다.

TRAINING ③ 단어의 품사 써먹기

🌟 굵은 글씨로 된 단어의 알맞은 품사에 체크해 보세요.

01	**세계적인** 변화들	**global** changes	명	형	동
02	자유를 위해 **싸우다**	**fight** for freedom	명	형	동
03	이탈리아 **국기**	the Italian **flag**	명	형	동
04	전쟁과 **평화**	war and **peace**	명	형	동
05	**같은** 규칙을 따르다	follow the **same** rules	명	형	동
06	다정한 **마음**을 지니고 있다	have a kind **heart**	명	형	동
07	**현대의** 세계에서	in the **modern** world	명	형	동
08	나에게 **미소 짓다**	**smile** at me	명	형	동

🌟 〈보기〉에서 알맞은 단어를 찾아 빈칸에 써넣고, 품사에 체크해 보세요. (한 번씩만 쓸 것)

〈보기〉	traditional	foreign	kill	culture

09	Many people were _____ed in the war.	명	형	동
10	She loves to travel to _____ countries.	명	형	동
11	Leo wants to learn about Korean _____.	명	형	동
12	Hanbok is _____ Korean dress.	명	형	동

단어와 **품사**에 주의하여 의미를 확인해 보세요.

robot
[róubat]
명 로봇

rocket
[rákit]
명 로켓

control
[kəntróul]
controlled-controlled
동 지배하다; 통제[제어]하다
명 지배; 통제[제어]

engineer
[èndʒiníər]
명 기술자, 엔지니어

energy
[énərdʒi]
명 에너지

power
[páuər]
명 힘; 권력; 동력

heat
[hi:t]
명 열, 열기

space
[speis]
명 우주; 공간

spaceship
[speisʃip]
명 우주선

astronaut
[ǽstrənɔ̀:t]
명 우주 비행사

step
[step]
명 (발)걸음; 단계

real
[rí:əl]
형 진짜의, 현실적인

trouble
[trʌbl]
명 곤란, 문제

put
[put]
put-put
동 놓다, 두다, 넣다

let
[let]
let-let
동 ~하게 하다, 허락하다

other
[ʌðər]
형 (그 밖의) 다른
명 다른 사람[것]

piece
[pi:s]
명 한 부분[조각]

lucky
[lʌ́ki]
형 행운의, 운이 좋은

well
[wel]
부 잘

yet
[jet]
부 아직

 Check the Phrase

위에 나온 단어들로 만들 수 있는 **어구**와 **품사**를 확인해 보세요.

동 + 명	control a robot	로봇을 제어하다
명 + 명	a space rocket	우주 로켓
명 + 명	a spaceship engineer	우주선 기술자

⭐ **우리말 힌트를 보고 알맞은 단어를 고르세요.**

01 **에너지**를 만들다
create engineer / energy

02 모든 집에 **로봇을 두다**
put / let a rocket / robot in every home

03 첫 **단계**
the first space / step

04 태양의 **열기**
the heat / energy of the sun

05 작은 **조각들**로 부서지다
break into small rockets / pieces

06 **진짜** 인간처럼 보이다
look like a real / lucky human

07 로봇을 **잘 제어하다**
control / put a robot yet / well

08 로켓을 만드는 데 **곤란**을 겪다
have power / trouble building a rocket

09 **풍력**을 이용하다
use wind trouble / power

10 **우주 로켓**
a space / spaceship rocket / robot

11 **행운인** 것처럼 느끼다
feel lucky / real

12 **다른** 문제점들
other / real problems

13 사람들이 **알게 하다**
put / let people know

14 **우주선 기술자**
a space / spaceship engineer / energy

15 **아직** 시작하지 않았다
didn't start yet / well

16 **우주 비행사**가 되다
become an engineer / astronaut

🌟 〈보기〉에서 알맞은 명사를 찾아 빈칸에 써넣으세요.

〈보기〉	piece	space	trouble	power	engineer

01 I'm interested in _____ science.
나는 **우주** 과학에 관심이 있다.

02 Many countries use wind _____.
많은 나라가 **풍력**을 이용한다.

03 They are having _____ building a rocket.
그들은 로켓을 만드는 데 **곤란**을 겪고 있다.

04 She wants to be a spaceship _____.
그녀는 우주선 **기술자**가 되고 싶어 한다.

05 The space rock broke into small _____s.
그 우주 암석은 작은 **조각**들로 부서졌다.

🌟 〈보기〉에서 알맞은 동사를 찾아 빈칸에 써넣으세요.

〈보기〉	put	control

06 You can _____ the robot from outside the house.
여러분은 집 밖에서도 그 로봇을 **제어할** 수 있습니다.

🌟 〈보기〉에서 알맞은 형용사를 찾아 빈칸에 써넣으세요.

〈보기〉	lucky	real

07 Some robots look like a _____ human.
어떤 로봇들은 **진짜** 인간처럼 보인다.

TRAINING ③ 단어의 품사 써먹기

✸ 굵은 글씨로 된 단어의 알맞은 품사에 체크해 보세요.

01	**에너지**를 만들다	create **energy**	명 형 동
02	태양의 **열기**	the **heat** of the sun	명 형 동
03	**행운인** 것처럼 느끼다	feel **lucky**	명 형 동
04	모든 집에 로봇을 **두다**	**put** a robot in every home	명 형 동
05	**우주선**에 타다	board a **spaceship**	명 형 동
06	첫 **단계**	the first **step**	명 형 동
07	**아직** 시작하지 않았다	didn't start **yet**	명 부 동
08	우주 **로켓**	a space **rocket**	명 형 동

✸ 〈보기〉에서 알맞은 단어를 찾아 빈칸에 써넣고, 품사에 체크해 보세요. (한 번씩만 쓸 것)

〈보기〉	well	let	other	astronaut

09 The _____s will spend ten days in space. 명 형 동

10 The engineers built the rocket very _____. 명 부 동

11 There are _____ problems with the spaceship. 명 형 동

12 They will _____ people know the importance of science. 명 형 동

Review Test

A

알맞은 것에 ✔ 표시하고, 각 문장을 완성하세요.

01 I _____ with you. ☐ again ☐ agree

02 Can you _____ the news? ☐ believe ☐ business

03 She loves to travel to _____ countries. ☐ follow ☐ foreign

04 Evan _____ed the plan with his friends. ☐ discuss ☐ different

05 Some robots look like a _____ human. ☐ trouble ☐ real

06 What's the _____ with you? ☐ matter ☐ meeting

B

우리말 힌트를 보고 〈보기〉에서 알맞은 단어를 찾아 빈칸에 써넣으세요.

| 〈보기〉 | list | keep | culture | control | promise | stupid |
| | robot | idea | check | mistake | share | traditional |

01 전통적인 문화 _____ _____

02 약속을 지키다 _____ a _____

03 어리석은 실수 a _____ _____

04 목록을 확인하다 _____ a _____

05 생각을 공유하다 _____ _____s

06 로봇을 제어하다 _____ a _____

C 영어는 우리말로, 우리말은 영어로 쓰세요.

01 secret _____
02 advice _____
03 trouble _____
04 different _____
05 communicate _____
06 modern _____
07 fault _____
08 important _____
09 accept _____
10 astronaut _____
11 problem _____

12 의견 _____
13 이유 _____
14 우주; 공간 _____
15 다시, 한 번 더 _____
16 역사 _____
17 사무실 _____
18 회의 _____
19 장소 _____
20 기억하다 _____
21 한 부분[조각] _____
22 이상한 _____

D 〈보기〉에서 알맞은 단어를 찾아 빈칸에 써넣고, 품사에 체크해 보세요. (한 번씩만 쓸 것)

〈보기〉	chance	nervous	engineer	mean	information	think

01 We collect and share _____. 명 형 동
02 I'm so _____ about my exam. 명 형 동
03 What does this word _____? 명 형 동
04 _____ carefully before you decide. 명 형 동
05 Could you give me a _____? 명 형 동
06 She wants to be a spaceship _____. 명 형 동

index

pet	180
piano	120
pick	106
pick up	202
picnic	80
picture	120
pie	114
piece	246
pig	176
pillow	18
pilot	132
pizza	114
place	230
plan	238
plant	186
plastic	202
plate	14
play	120
player	44
pocket	22
point	48
police officer	224
police station	98
polite	70
pollution	202
pond	186
pool	98
poor	110
popular	142
pork	114
post office	98
postcard	158
pot	136
potato	172
power	246
practice	40
prepare	146
present	76
president	224
pretty	58

price	106
prince	124
princess	124
print	230
prize	48
problem	234
promise	234
protect	202
pumpkin	172
push	216
put	246
put on	190
puzzle	120

Q

queen	124
question	40
quick	208
quiet	208
quiz	40

R

rabbit	176
race	48
rain	194
rainbow	194
rainy	198
raise	216
read	32
ready	44
real	246
reason	234
receive	158
record	158
recycle	202
red	58
refrigerator	14
relax	190
remember	238

repeat	40
reply	158
report	230
rest	62
restaurant	98
return	154
review	230
rice	164
rich	110
ride	150
right	154
ring	22
river	186
road	154
robot	246
rock	186
rocket	246
role	142
roll	216
roof	10
room	10
rose	194
round	212
rule	48
ruler	36
run	92

S

sad	66
safe	150
sail	190
salad	164
sale	106
salt	114
salty	114
same	242
sand	190
sandals	190
sandcastle	190
sandwich	164

천일문 STARTER

중등 영어 구문 · 문법 학습의 시작

1. 중등 눈높이에 맞춘 권당 약 500문장 + 내용 구성
2. 개념부터 적용까지 체계적 학습
3. 천일문 완벽 해설집 「천일비급」 부록
4. 철저한 복습을 위한 워크북 포함

구문 대장 천일문, 중등도 천일문만 믿어!

3 in 1 구성

+ 본책 + 워크북

+ 천일비급

Mobile & PC
온라인 구문 문장 암기 학습권(유료)

중등부터 고등까지, 천일문과 함께!

예비중 ~ 중3	예비고1	고1	고2	고3

천일문 STARTER
구문 학습 첫걸음

천일문 입문
우선 순위 빈출 구문

천일문 기본
기본/빈출/중요 구문 총망라

천일문 핵심
혼동 구문 완벽 해결

천일문 완성
고난도 구문 뛰어넘기

쎄듀북닷컴(www.cedubook.com)에서 부가 자료를 무료로 다운로드할 수 있습니다.

쎄듀

READING RELAY 한 권으로
영어를 공부하며 국·수·사·과까지 5과목 정복!

리딩릴레이 시리즈

❶ 각 챕터마다 주요 교과목으로 지문 구성!

우리말 지문으로 배경지식을 읽고, 관련된 영문 지문으로 독해력 키우기

중2 사회 교과서 中 해수면 상승과 관련 지문	리딩릴레이 Master 2권 해수면 상승 지문
② 기후 변화는 인간 생활에 어떤 영향을 미칠까?	According to researchers, the Mald...

배경지식 연계

According to researchers, the Maldives is th... lands in the Maldives are... likely to be sunk under the ocean and ... researchers.

타과목 연계 목차

Chapter 01	중학 역사1
초콜릿 음료	신항로 개척과 대서양 무역의 확...
	고등 세계사 – 문명의 성립과 통일 제...
Chapter 02	중학 국어
...면 안 되는 나라	세상의 안과 밖
	고등 통합사회 – 세계의 다양한 문화...
Chapter 03	중학 사회1
적도와 가까운 도시 Quito	자연으로 떠나는 여행
	고등 세계지리 – 세계의 다양한 자연...

❷ 학년별로 국/영문의 비중을 다르게!

지시문 & 선택지 기준

권 별로 지문과 문제에 나오는 국/영문 비교

❸ 교육부 지정 필수 어휘 수록!

교육부 지정 중학 필수 어휘 🎧	
genius	명 1. **천재** 2. 천부의 재능
slip	동 1. **미끄러지다** 2. 빠져나가다
compose	동 1. 구성하다, ~의 일부를 이루다 2. 3. 작곡하다
	형 (현재) 살아 있는

EGU

THE EASIEST
GRAMMAR & USAGE
영단어 & 품사

정답 및 해설

서술형 기초 세우기 ①

EGU
THE EASIEST
GRAMMAR & USAGE
영단어&품사

정답 및 해설

집&거실

TRAINING ❶ p. 11

01 bedroom, window 02 roof
03 bathroom 04 dirty, room
05 newspaper 06 knock, door
07 vase 08 clean
09 television 10 curtain
11 living room 12 umbrella
13 kitchen 14 telephone
15 clock 16 key, table

TRAINING ❷ p. 12

01 bathroom 02 bedroom
03 umbrella 04 knock
05 clean 06 knock
07 dirty

TRAINING ❸ p. 13

01 형 02 동 03 명 04 명
05 형 06 명 07 명 08 명
09 umbrella, 명 10 clean, 동
11 curtain, 명 12 knock, 명

해석
09 비오는 날에, 너는 우산이 필요하다.
10 화장실을 청소하자.
11 커튼을 열어 주세요.
12 그녀는 창문을 노크하는 소리를 들었다.

욕실&부엌

TRAINING ❶ p. 15

01 towel
02 toothbrush, toothpaste
03 shampoo 04 mirror
05 use, chopsticks 06 cup
07 pan 08 break
09 refrigerator 10 knife, fork
11 brush 12 glass
13 spoon 14 shower
15 jar 16 soap

TRAINING ❷ p. 16

01 shower 02 mirror
03 chopstick 04 toothbrush
05 glasses 06 Brush
07 use

TRAINING ❸ p. 17

01 명 02 명 03 명 04 동
05 명 06 동 07 명 08 명
09 break, 동 10 shower, 명
11 brush, 동 12 plate, 명

해석
09 유리는 쉽게 깨진다.
10 나는 매일 샤워한다.
11 머리를 너무 세게 빗지 마라.
12 테이블 위에 쿠키가 담긴 접시가 하나 있다.

방에 있는 물건

옷&의복

TRAINING ❶ p. 19

01 bookshelf 02 dolls
03 cover, blanket 04 box
05 dry 06 lamp, desk
07 air conditioner 08 computer
09 chair 10 wet
11 wall 12 lock, drawer
13 pillows, bed 14 fan
15 toys 16 closet

TRAINING ❶ p. 23

01 old, clothes 02 jeans
03 new, shoes 04 pants
05 ring 06 button
07 gloves, scarf 08 boots
09 shirt, tie 10 ring
11 pocket 12 socks
13 skirt 14 dress
15 wear, jacket 16 sweater

TRAINING ❷ p. 20

01 drawer 02 desk
03 closet 04 blanket
05 lock 06 cover
07 wet

TRAINING ❷ p. 24

01 boots 02 gloves
03 button 04 shoes
05 ring 06 wear
07 new

TRAINING ❸ p. 21

01 명 02 명 03 동 04 명
05 동 06 명 07 형 08 명
09 chair, 명 10 lock, 동
11 dry, 형 12 lamp, 명

해석

09 의자에 앉아 주세요.
10 누가 서랍을 잠갔니?
11 옷들이 이제 말랐다.
12 책상 위에 램프가 하나 있다.

TRAINING ❸ p. 25

01 형 02 명 03 명 04 명
05 형 06 형 07 명 08 동
09 scarf, 명 10 wear, 동
11 ring, 명 12 tie, 명

해석

09 그녀는 스카프를 목에 두르고 있었다.
10 나는 청바지와 티셔츠 입는 것을 좋아한다.
11 James는 결혼반지를 끼고 있다.
12 아빠는 직장에 넥타이를 매고 가신다.

가족

TRAINING ❶ p. 27

01 family	02 brother
03 grandfather	04 husband, wife
05 uncle	06 live
07 cousin	08 father
09 aunt	10 son, daughter
11 introduce	12 grandmother
13 parents	14 sister
15 together	16 mother

TRAINING ❷ p. 28

01 daughter	02 sister
03 family	04 grandparents
05 introduce	06 live
07 together	

TRAINING ❸ p. 29

01 명	02 명	03 동	04 명
05 부	06 명	07 명	08 동
09 Aunt, 명		10 together, 부	
11 husband, 명		12 introduce, 동	

해석

09 Alice 이모는 우리 엄마의 언니이다.
10 집에 같이 가자.
11 그들은 남편과 아내로서 함께 살았다.
12 내 남동생을 소개할게.

Review Test 01-05 p. 30

A 01 use	02 together
03 introduce	04 clean
05 new	06 blanket

해석

01 한국인들은 젓가락과 숟가락을 사용한다.
02 Lucy와 나는 학교에 함께 간다.
03 네게 우리 언니를 소개할게.
04 그는 매일 자신의 집을 청소한다.
05 너의 새 옷이 너에게 잘 어울린다.
06 그녀는 아기에게 담요를 덮어 주었다.

B 01 clean, clothes	02 lamp, desk
03 lock, door	04 break, plate
05 mirror, wall	06 dirty, room

C 01 치마	02 남편	03 에어컨
04 지붕	05 서랍	06 양말
07 아들	08 베개	09 벽장
10 단추	11 냉장고	12 chair
13 sweater		14 umbrella
15 cousin		16 window
17 knock		18 jacket
19 family		20 toothbrush
21 brother		22 kitchen

D 01 Brush, 동	02 wet, 형
03 daughter, 명	04 wear, 동
05 bathroom, 명	06 Dry, 동

해석

01 하루에 세 번 칫솔질해라.
02 비에 내 머리가 젖었다.
03 Jessica는 아들 둘과 딸 하나가 있다.
04 내 남동생은 안경을 쓴다.
05 욕실 좀 사용해도 될까요?
06 이 수건으로 네 머리를 말려라.

학교

TRAINING ❶ p. 33

01 test	02 teacher
03 class	04 friend
05 grade	06 write, blackboard
07 learn	08 lesson
09 homeroom	10 enter
11 classmate	12 do, homework
13 elementary	14 teach
15 read	16 classroom

TRAINING ❷ p. 34

01 class	02 homework
03 grade	04 blackboard
05 teach	06 learn
07 read	

TRAINING ❸ p. 35

01 명	02 동	03 명	04 동
05 명	06 형	07 명	08 동
09 friend, 명		10 lesson, 명	
11 do, 동		12 classroom, 명	

해석
09 Jake는 내 가장 친한 친구이다.
10 나는 매일 피아노 레슨을 받는다.
11 너는 네 숙제를 했니?
12 학생들은 교실에 있다.

학용품

TRAINING ❶ p. 37

01 textbook	02 crayon
03 pencil case	04 sharp
05 thin, notebook	06 borrow, pen
07 pencil	08 thick, dictionary
09 glue, paper	10 book
11 diary	12 eraser
13 scissors	14 calendar
15 bag	16 ruler

TRAINING ❷ p. 38

01 scissors	02 bag
03 calendar	04 dictionary
05 thick	06 sharp
07 borrow	

TRAINING ❸ p. 39

01 명	02 형	03 동	04 형
05 명	06 명	07 형	08 명
09 textbook, 명		10 borrow, 동	
11 paper, 명		12 thin, 형	

해석
09 여러분의 교과서 50쪽을 펴세요.
10 너는 세 권의 책을 빌릴 수 있다.
11 그 남자아이는 종이를 자르고 있다.
12 어떤 책들은 얇고 작다.

TRAINING ❶　　　　　　p. 41

01 quiz	02 story
03 art	04 correct
05 music	06 ask
07 sentence	08 math
09 subject	10 understand
11 answer, question	12 repeat
13 example	14 study, science
15 fail, exam	16 practice

TRAINING ❶　　　　　　p. 45

01 tennis	02 basketball, player
03 soccer	04 baseball, bat
05 sweat	06 football
07 gym	08 volleyball, team
09 sport	10 table tennis, game
11 ready	12 join
13 skate	14 change
15 badminton	16 stadium

TRAINING ❷　　　　　　p. 42

01 answer	02 subject
03 example	04 exam
05 repeat	06 practice
07 understand	

TRAINING ❷　　　　　　p. 46

01 game	02 player
03 badminton	04 stadium
05 join	06 skate
07 sweat	

TRAINING ❸　　　　　　p. 43

01 형	02 동	03 동	04 명
05 동	06 명	07 동	08 명
09 ask, 동		10 fail, 동	
11 answer, 명		12 study, 동	

TRAINING ❸　　　　　　p. 47

01 명	02 명	03 형	04 명
05 동	06 명	07 동	08 명
09 bat, 명		10 gym, 명	
11 ready, 형		12 sport, 명	

해석
09 선생님께서는 나에게 질문을 하셨다.
10 그는 또 시험에 떨어졌다.
11 내 질문에 대한 답을 찾아라.
12 나는 매일 수학을 공부할 것이다.

해석
09 Jaden은 야구 방망이를 가지고 있다.
10 우리는 체육관에서 농구를 한다.
11 선수들은 경기할 준비가 되었다.
12 내가 가장 좋아하는 운동은 수영이다.

써먹기 단어 | 10
운동 경기

TRAINING ❶ p. 49

01 fair
02 coach
03 champion
04 win, match
05 cheer
06 watch, marathon
07 medal
08 lose, race
09 captain
10 point
11 score, goal
12 rules
13 victory
14 train
15 prize
16 speed

TRAINING ❷ p. 50

01 prize
02 captain
03 rule
04 match
05 watch
06 score
07 cheer

TRAINING ❸ p. 51

01 명 02 동 03 동 04 명
05 형 06 동 07 명 08 명
09 lose, 동
10 victory, 명
11 train, 동
12 coach, 명

해석

09 나는 그 경기에서 지고 싶지 않다.
10 한국팀은 승리를 거두었다.
11 그녀는 올림픽팀을 훈련시킨다.
12 그는 한국 축구 국가대표팀의 감독이다.

Review Test 06-10 p. 52

A 01 teach 02 paper
03 ask 04 player
05 diary 06 lose

해석

01 그녀는 중학교에서 수학을 가르친다.
02 그 남자아이는 종이를 자르고 있다.
03 선생님께서는 나에게 질문을 하셨다.
04 축구팀은 11명의 선수로 구성된다.
05 너는 일기를 쓰니?
06 나는 그 경기에서 지고 싶지 않다.

B 01 do, homework 02 baseball, bat
03 borrow, pencil
04 elementary, school, student
05 lose, soccer, game
06 answer, question

C 01 준비된 02 교과서 03 달력
04 지우개 05 이해하다 06 문장
07 주장 08 두꺼운 09 배구
10 과목 11 배우다 12 scissors
13 fair 14 enter
15 race 16 repeat
17 science 18 basketball
19 example 20 gym
21 thin 22 dictionary

D 01 exam, 명 02 watch, 동
03 correct, 형 04 join, 동
05 rule, 명 06 read, 동

해석

01 나는 오늘 수학 시험이 하나 있다.
02 우리는 TV로 배구 경기를 보았다.
03 정답을 고르세요.
04 그 농구 선수는 새 팀에 합류했다.
05 경기의 규칙을 따르세요.
06 나는 매일 숙제를 하고 책을 읽는다.

얼굴&몸

외모

TRAINING 1 p. 55

01 big, eyes	02 face
03 nose	04 hand
05 leg	06 long, neck
07 finger	08 teeth
09 mouth	10 shoulder
11 lips	12 short
13 ear	14 small, feet
15 arm	16 head, toe

TRAINING 2 p. 56

01 arm	02 hand
03 shoulder	04 nose
05 feet	06 small
07 short	

TRAINING 3 p. 57

01 명	02 명	03 형	04 명
05 명	06 명	07 형	08 명
09 finger, 명		10 long, 형	
11 mouth, 명		12 big, 형	

해석
09 그녀는 칼에 손가락을 베였다.
10 기린은 매우 긴 목을 가지고 있다.
11 음식이 내 입 안에서 살살 녹았다.
12 코알라는 작은 발과 큰 귀를 가지고 있다.

TRAINING 1 p. 59

01 lovely	02 curly
03 blue	04 tall, slim
05 silver	06 weak
07 beauty	08 fat
09 gray	10 ugly
11 red	12 beautiful, white
13 pretty	14 green
15 young, handsome	16 strong

TRAINING 2 p. 60

01 blue	02 silver
03 beauty	04 young
05 fat	06 beautiful
07 curly	

TRAINING 3 p. 61

01 형	02 명	03 형	04 형
05 명	06 형	07 형	08 형
09 white, 형		10 tall, 형	
11 hair, 명		12 green, 형	

해석
09 하얀 눈이 나무들과 집들을 뒤덮었다.
10 그 농구선수는 매우 키가 크다.
11 나는 매일 머리를 감는다.
12 Kate는 귀여운 녹색 스웨터를 입고 있다.

건강

감정

TRAINING ❶ p. 63

01 hurt	02 healthy, body
03 die	04 cold
05 rest	06 headache
07 cough	08 health
09 life	10 medicine
11 have, fever	12 dead
13 sick	14 care
15 mind	16 stomachache

TRAINING ❶ p. 67

01 get, angry	02 look, excited
03 crazy	04 thank
05 upset	06 love
07 sad	08 serious
09 hate	10 afraid
11 fine	12 feel
13 cry	14 happy
15 glad	16 worry

TRAINING ❷ p. 64

01 headache	02 life
03 medicine	04 mind
05 hurt	06 care
07 sick	

TRAINING ❷ p. 68

01 love	02 Thank
03 worry	04 feel
05 afraid	06 angry
07 excited	08 sorry

TRAINING ❸ p. 65

01 형	02 명	03 형	04 동
05 명	06 동	07 형	08 명
09 fever, 명		10 die, 동	
11 health, 명		12 have, 동	

TRAINING ❸ p. 69

01 동	02 형	03 형	04 동
05 형	06 동	07 형	08 형
09 glad, 형		10 look, 동	
11 worried, 형		12 cry, 동	

해석
09 그는 고열(높은 열)이 있다.
10 많은 사람이 자동차 사고로 죽는다.
11 운동은 당신의 건강에 좋다.
12 나는 복통이 있다.

해석
09 나는 너를 다시 만나게 되어 정말 기뻐.
10 너는 슬퍼 보여. 무슨 일 있니?
11 나는 이 시험에 대해 걱정된다.
12 너는 왜 울고 있니?

사람&성격

TRAINING ❶ p. 71

01 honest, man	02 child
03 fun	04 smart
05 baby	06 kind, person
07 kid	08 fun
09 careful	10 polite, boy
11 gentleman, lady	12 friendly
13 brave, girl	14 woman
15 funny	16 people

TRAINING ❷ p. 72

01 baby	02 people
03 boy	04 friendly
05 polite	06 brave
07 funny	

TRAINING ❸ p. 73

01 명	02 명	03 형	04 명
05 형	06 명	07 형	08 명
09 lady, 명		10 smart, 형	
11 careful, 형		12 child, 명	

해석

09 Elly는 노부인을 도와드렸다.
10 개는 영리한 동물이다.
11 가위를 사용할 때 조심해라.
12 Dan은 세 살짜리 아이가 있다.

A	01 health		02 fever
	03 worried		04 mouth
	05 careful		06 hair

해석

01 운동은 당신의 건강에 좋다.
02 그는 고열(높은 열)이 있다.
03 나는 이 시험에 대해 걱정된다.
04 음식이 내 입 안에서 살살 녹았다.
05 가위를 사용할 때 조심해라.
06 그녀는 검은색 머리와 파란 눈을 가지고 있다.

B	01 look, beautiful	02 have, headache
	03 get, angry	04 short, curly
	05 strong, leg	06 honest, person

C	01 키가 큰, 높은		02 약
	03 용감한		04 죽다
	05 위, 배		06 걱정하다
	07 사랑스러운		08 예의 바른, 공손한
	09 어깨	10 상냥한, 친절한	
	11 날씬한	12 long	13 mind
	14 weak	15 smart	16 white
	17 thank	18 rest	19 pretty
	20 cold	21 serious	22 hate

D	01 people, 명	02 young, 형
	03 feel, 동	04 excited, 형
	05 hurt, 동	06 hand, 명

해석

01 많은 사람들이 콘서트에 왔다.
02 그는 젊고 잘생겼다.
03 너는 언제 행복하다고 느끼니?
04 그녀는 여행에 대해 신이 나 보인다.
05 너는 다리를 다쳤니?
06 정답을 알면 손을 드세요.

하루&시간

TRAINING ❶ p. 77

01 date, time	02 future
03 yesterday, afternoon	
04 noon	05 minutes
06 tonight	07 good
08 night	09 seconds
10 early, morning	11 past
12 late	13 hours
14 tomorrow, evening	
15 present	16 today

TRAINING ❷ p. 78

01 hour	02 afternoon
03 future	04 present
05 tomorrow	06 tonight
07 late	

TRAINING ❸ p. 79

01 명	02 명	03 부	04 명
05 형	06 명	07 명	08 부
09 good, 형		10 minute, 명	
11 late, 형		12 yesterday, 부	

해석

09 나에게 좋은 생각이 있어.
10 그 버스는 5분마다 온다.
11 나는 학교에 지각했다.
12 나는 어제 축구를 했다.

일주일

TRAINING ❶ p. 81

01 last, Thursday	02 Saturday
03 day	04 this, Friday
05 Monday	06 weeks
07 Wednesday	08 twice
09 weekend	10 next, Tuesday
11 busy	12 picnic
13 now	14 meet, once
15 that	16 Sunday

TRAINING ❷ p. 82

01 weekend	02 week
03 Sunday	04 picnic
05 busy	06 twice
07 Next	

TRAINING ❸ p. 83

01 명	02 형	03 부	04 명
05 부	06 형	07 명	08 형
09 day, 명		10 meet, 동	
11 once, 부		12 that, 형	

해석

09 그 체육관은 하루에 24시간 연다.
10 우리 오늘 몇 시에 만날까요?
11 나는 일주일에 한 번 수영하러 간다.
12 저쪽에 있는 저 남자를 봐.

TRAINING ❶ p. 85

01 year	02 during
03 January	04 then
05 April	06 October
07 May	08 before, September
09 March	10 December
11 every, month	12 July, November
13 February	14 later
15 August	16 after

TRAINING ❶ p. 89

01 laugh	02 birthday, party
03 ninth	04 third
05 cake	06 gift
07 first	08 sixth
09 age	10 surprise
11 candles	12 tenth
13 invite	14 second
15 fourth	16 celebrate

TRAINING ❷ p. 86

01 January	02 month
03 March	04 December
05 then	06 every
07 during	

TRAINING ❷ p. 90

01 candle	02 surprise
03 age	04 gift
05 celebrate	06 invite
07 laugh	

TRAINING ❸ p. 87

01 명	02 전	03 명	04 부
05 명	06 전	07 명	08 명
09 later, 부		10 every, 형	
11 year, 명		12 August, 명	

TRAINING ❸ p. 91

01 명	02 형	03 동	04 명
05 동	06 형	07 명	08 형
09 cake, 명		10 surprise, 동	
11 third, 형		12 birthday, 명	

해석
09 나중에 봐!
10 나는 매일 아침 그 개를 산책시킨다.
11 그는 1년 동안 영어를 공부했다.
12 우리는 매년 8월 15일에 그날을 기념한다.

해석
09 우리는 큰 생일 케이크가 필요해.
10 엄마는 나를 선물로 놀라게 하셨다.
11 그 사무실은 3층에 있다.
12 내 생일은 다음 달이다.

일상&빈도

TRAINING ❶ p. 93

01 run	02 wait
03 always, wake	04 drive
05 wash	06 usually
07 bite, nails	08 sleep
09 exercise	10 bath
11 bad, habit	12 moment
13 often	14 sometimes
15 stop	16 help

TRAINING ❷ p. 94

01 bath	02 nail
03 drive	04 sleep
05 help	06 often
07 sometimes	

TRAINING ❸ p. 95

01 동	02 형	03 동	04 동
05 명	06 동	07 부	08 동
09 wake, 동		10 habit, 명	
11 usually, 부		12 moment, 명	

해석

09 너는 몇 시에 일어나니?
10 좋은 건강은 좋은 습관으로부터 온다.
11 Cathy는 보통 학교에 지각한다.
12 잠시만 기다려주시겠습니까?

A		
01 good		02 later
03 day		04 twice
05 third		06 wait

해석

01 나에게 좋은 생각이 있어.
02 나중에 봐!
03 그 체육관은 하루에 24시간 연다.
04 나는 한 달에 두 번 영화 보러 간다.
05 그 사무실은 3층에 있다.
06 잠시만 기다려주시겠습니까?

B		
01 wake, late		02 every, minute
03 stop, bad, habit		04 surprise, party
05 meet, once, week		06 early, morning

C		
01 항상, 언제나		02 미래
03 나이		04 달리다, 뛰다
05 초	06 웃다	07 바쁜
08 (이빨로) 물다		09 선물
10 과거	11 씻다	12 exercise
13 last		14 tonight
15 celebrate		16 tomorrow
17 nail		18 weekend
19 help		20 present
21 birthday		22 before

D		
01 late, 형		02 often, 부
03 drive, 동		04 picnic, 명
05 hour, 명		06 every, 형

해석

01 나는 학교에 지각했다.
02 너는 얼마나 자주 운동하니?
03 아빠는 항상 조심해서 운전하신다.
04 이번 주 토요일에 소풍 가자.
05 우리는 그를 한 시간 동안 기다렸다.
06 Ben은 매일 운동한다.

장소

위치

TRAINING 1 p. 99

01 airport	02 hospital
03 store	04 bakery
05 museum	06 find, drugstore
07 zoo	08 build, factory
09 building	10 library
11 church	12 post office
13 company	14 theater
15 pool, park	16 restaurant

TRAINING 1 p. 103

01 area	02 behind
03 top, hill	04 on, ground
05 here	06 in
07 between	08 around, field
09 in front of	10 end
11 there	12 over
13 grass	14 middle
15 corner	16 next to

TRAINING 2 p. 100

01 library	02 bakery
03 post office	04 company
05 building	06 build
07 find	

TRAINING 2 p. 104

01 corner	02 grass
03 top	04 there
05 over	06 behind
07 around	

TRAINING 3 p. 101

01 명	02 명	03 명	04 명
05 명	06 명	07 동	08 명
09 museum, 명		10 find, 동	
11 restaurant, 명		12 theater, 명	

TRAINING 3 p. 105

01 명	02 전	03 전	04 명
05 전	06 명	07 전	08 명
09 area, 명		10 here, 부	
11 end, 명		12 between, 전	

해석

09 우리는 토요일에 과학박물관에 방문했다.
10 너는 어디에서 네 가방을 찾았니?
11 우리 가족은 레스토랑에서 저녁 식사를 했다.
12 저쪽에 영화관이 하나 있다.

해석

09 여러분은 이 지역에서 사진을 찍을 수 없습니다.
10 이쪽으로 와서 이것 좀 봐!
11 그 은행은 거리 끝에 있다.
12 우리 집은 학교와 공원 사이에 있다.

쇼핑

TRAINING ❶ p. 107

01 expensive	02 shop
03 price	04 choose, cheap
05 market	06 free
07 sell	08 supermarket
09 pick	10 clerk
11 pay	12 close
13 town	14 line
15 department store	16 sale

TRAINING ❷ p. 108

01 clerk	02 sale
03 buy	04 pay
05 sell	06 close
07 free	

TRAINING ❸ p. 109

01 명	02 동	03 명	04 형
05 명	06 동	07 명	08 동
09 line, 명		10 expensive, 형	
11 choose, 동		12 open, 형	

해석
09 사람들이 줄을 서서 기다리고 있다.
10 그는 언제나 비싼 옷을 입는다.
11 당신은 사이즈와 색깔을 고를 수 있습니다.
12 그 슈퍼마켓은 하루에 24시간 열려 있다.

은행

TRAINING ❶ p. 111

01 spend, money	02 copy
03 rich	04 collect, coins
05 save	06 bank
07 enough	08 exchange
09 gold	10 count
11 waste	12 poor
13 divide	14 need, wallet
15 add	16 bill

TRAINING ❷ p. 112

01 coin	02 money
03 wallet	04 waste
05 count	06 exchange
07 enough	

TRAINING ❸ p. 113

01 동	02 명	03 동	04 형
05 명	06 형	07 명	08 동
09 spend, 동		10 dollar, 명	
11 bank, 명		12 Add, 동	

해석
09 너는 하루에 돈을 얼마나 쓰니?
10 이 책의 가격은 7달러이다.
11 그는 은행에서 돈을 빌렸다.
12 모든 숫자를 함께 더해라.

식당

TRAINING ① p. 115

01 meat	02 chicken, soup
03 spicy	04 dishes
05 chef	06 hamburger
07 beef	08 sugar, salt
09 order, pizza	10 meal
11 pork	12 waiter
13 bake, pie	14 oil
15 salty	16 cookies

TRAINING ② p. 116

01 meat	02 waiter
03 beef	04 order
05 bake	06 spicy
07 Salty	

TRAINING ③ p. 117

01 명	02 명	03 형	04 명
05 명	06 동	07 명	08 명
09 chef, 명		10 bake, 동	
11 chicken, 명		12 salty, 형	

해석

09 나의 삼촌은 한국에서 최고의 요리사이다.
10 우리는 Leon을 위해 생일 케이크를 구웠다.
11 John은 프라이드치킨을 좀 주문했다.
12 이 수프는 매우 뜨겁고 짜다.

Review Test 21-25 p. 118

A
01 restaurant	02 bake
03 free	04 area
05 spend	06 choose

해석

01 우리 가족은 레스토랑에서 저녁 식사를 했다.
02 우리는 Leon을 위해 생일 케이크를 구웠다.
03 나는 무료 콘서트 표를 얻었다.
04 여러분은 이 지역에서 사진을 찍을 수 없습니다.
05 너는 하루에 돈을 얼마나 쓰니?
06 당신은 사이즈와 색깔을 고를 수 있습니다.

B
01 order, pizza	
02 next to, museum	
03 buy, cookie	04 save, money
05 find, drugstore	06 close, store

C
01 모으다, 수집하다	02 극장
03 식사 04 수영장	05 나누다
06 시장 07 풀; 잔디	08 비싼
09 낭비하다 10 병원	11 가격
12 field 13 open	14 factory
15 pay	16 company
17 need	18 ground
19 airport	20 wallet
21 cheap	22 there

D
01 enough, 형	02 library, 명
03 dish, 명	04 sell, 동
05 around, 전	06 close, 형

해석

01 너는 충분한 돈을 가지고 있니?
02 그녀는 새 학교 도서관을 좋아한다.
03 나는 매일 설거지한다.
04 그 가게는 아동복을 판다.
05 사람들이 탁자 둘레에 앉아 있다.
06 우리의 새집은 학교와 가깝다.

써먹기 단어 | 26
취미

TRAINING ❶ p. 121

01 hobby	02 play, piano
03 guitar	04 listen
05 puzzle	06 favorite, activity
07 interested	08 sing
09 drums	10 camera
11 picture	12 dance
13 fishing	14 violin
15 like, movies	16 kite

TRAINING ❷ p. 122

01 movie	02 guitar
03 picture	04 hobby
05 listen	06 play
07 fish	

TRAINING ❸ p. 123

01 명	02 동	03 명	04 동
05 명	06 명	07 형	08 명
09 interested, 형		10 activity, 명	
11 like, 동		12 piano, 명	

해석
09 나는 음악 듣는 것에 관심 있다.
10 요리 수업은 재미있는 활동이다.
11 나의 언니는 영화 보는 것을 좋아한다.
12 그 남자아이는 피아노를 연주하고 있다.

써먹기 단어 | 27
동화&소설

TRAINING ❶ p. 125

01 king	02 dream
03 god	04 novel
05 palace	06 giant
07 angel	08 cartoon, character
09 hero	10 ghost
11 forever	12 imagine
13 crown	14 queen
15 begin, adventure	16 create

TRAINING ❷ p. 126

01 ghost	02 dream
03 crown	04 cartoon
05 hero	06 imagine
07 dream	08 begin

TRAINING ❸ p. 127

01 명	02 명	03 부	04 명
05 명	06 명	07 동	08 명
09 adventure, 명		10 create, 동	
11 novel, 명		12 palace, 명	

해석
09 그 이야기에서 왕자는 모험을 떠난다.
10 그는 셜록 홈스라는 등장인물을 만들어냈다.
11 Rachel은 소설을 읽고 있다.
12 왕은 궁전에 산다.

TRAINING 1 p. 129

01 visit, Korea	02 arrive
03 city	04 Germany
05 China	06 travel, world
07 Italy	08 capital, France
09 stay, hotel	10 India
11 America	12 leave
13 village	14 country
15 England	16 Japan

TRAINING 2 p. 130

01 city	02 China
03 capital	04 arrive
05 travel	06 stay
07 visit	

TRAINING 3 p. 131

01 명	02 동	03 명	04 동
05 명	06 명	07 명	08 동
09 leave, 동		10 village, 명	
11 country, 명		12 visit, 동	

해석
09 우리는 아침 일찍 출발할 것이다.
10 그들은 작은 마을에서 살았다.
11 러시아는 세계에서 가장 큰 나라이다.
12 나는 지난주에 할머니를 방문했다.

TRAINING 1 p. 133

01 passport	02 seat
03 trip	04 fantastic, holiday
05 pilot	06 board
07 vacation	08 engine
09 ticket	10 perfect, service
11 tour	12 tourists
13 wing	14 guide
15 journey	16 fly

TRAINING 2 p. 134

01 trip	02 schedule
03 passport	04 tourist
05 fly	06 guide
07 board	

TRAINING 3 p. 135

01 형	02 명	03 명	04 명
05 명	06 동	07 형	08 명
09 passport, 명		10 pass, 동	
11 holiday, 명		12 trip, 명	

해석
09 여권과 비행기 표를 보여주시겠어요?
10 비행기는 건물 위로 지나갔다.
11 나는 제주에서 최고의 휴일을 보냈다.
12 중국 여행은 어땠니?

써먹기 단어 | 30
캠핑

TRAINING ❶

01 map	02 backpack
03 tent	04 hungry, thirsty
05 outdoor	06 camping
07 sticks	08 group
09 food	10 hide
11 carry	12 dig, hole
13 pot, fire	14 climb, mountain
15 bring	16 camp

TRAINING ❷
p. 138

01 backpack	02 map
03 pot	04 stick
05 bring	06 camp
07 thirsty	

TRAINING ❸
p. 139

01 명	02 동	03 명	04 동
05 명	06 명	07 동	08 형
09 hole, 명		10 hungry, 형	
11 fire, 명		12 climb, 동	

해석

09 그 개는 정원에 구멍을 하나 팠다.
10 저 배고파요. 저녁 식사는 뭐예요?
11 불을 조심해라.
12 우리는 산꼭대기까지 올라갔다.

Review Test 26-30
p. 140

A	
01 trip	02 hungry
03 activity	04 interested
05 novel	06 visit

해석

01 중국 여행은 어땠니?
02 저 배고파요. 저녁 식사는 뭐예요?
03 요리 수업은 재미있는 활동이다.
04 나는 음악 듣는 것에 관심 있다.
05 Rachel은 소설을 읽고 있다.
06 나는 지난주에 할머니를 방문했다.

B	
01 travel, world	02 fly, France
03 like, movie	
04 climb, mountain	05 play, guitar
06 arrive, Korea	

C		
01 영웅	02 여권	03 취미
04 마을	05 떠나다, 출발하다	
06 모험	07 숨기다; 숨다	
08 나라, 국가		09 완벽한
10 배낭	11 영원히	12 bring
13 stay	14 violin	15 pot
16 begin	17 listen	18 capital
19 food	20 vacation	
21 dream	22 sing	

D	
01 city, 명	02 thirsty, 형
03 board, 동	04 favorite, 형
05 picture, 명	06 imagine, 동

해석

01 서울은 매우 큰 도시이다.
02 등산 후에, 나는 매우 목이 말랐다.
03 지금 비행기에 탑승해 주시기 바랍니다.
04 크리스마스는 내가 가장 좋아하는 휴일이다.
05 여기서 사진을 찍어도 될까요?
06 여러분은 이야기의 결말을 상상할 수 있습니다.

TRAINING ❶ p. 143

01 stage	02 role
03 film	04 popular, song
05 wish	06 wonderful
07 act	08 magic, show
09 finish	10 excellent, actress
11 wonder	12 start
13 humorous	14 actor
15 comedy	16 amazing, musical

TRAINING ❷ p. 144

01 comedy	02 role
03 actor	04 show
05 wonder	06 popular
07 amazing	

TRAINING ❸ p. 145

01 명	02 명	03 형	04 명
05 형	06 동	07 형	08 명
09 act, 동		10 magic, 명	
11 start, 동		12 wonderful, 형	

해석

09 그녀는 그 영화에서 연기를 매우 잘했다.

10 내 남동생은 마법을 믿는다.

11 그 영화는 몇 시에 시작하나요?

12 우리는 그 콘서트에서 아주 멋진 시간을 보냈다.

TRAINING ❶ p. 147

01 welcome	02 hall
03 memories	04 contest
05 event	06 joy
07 balloon	08 exciting, festival
09 interesting	10 marry
11 gather	12 enjoy, concert
13 band	14 prepare, card
15 album	16 wedding, march

TRAINING ❷ p. 148

01 concert	02 wedding
03 event	04 contest
05 welcome	06 enjoy
07 marry	

TRAINING ❸ p. 149

01 명	02 형	03 명	04 명
05 명	06 동	07 명	08 명
09 exciting, 형		10 hall, 명	
11 prepare, 동		12 festival, 명	

해석

09 그 쇼는 매우 흥미진진했다.

10 사람들이 콘서트홀에서 음악을 즐기고 있다.

11 우리는 너를 위해 선물을 준비했어.

12 우리 마을에는 여름 축제가 있다.

TRAINING ❶ p. 151

01 truck	02 ship
03 happens	04 ride, motorcycle
05 subway	06 take, taxi
07 boat	08 safe, way
09 train	10 bus
11 way	12 burning
13 bicycle	14 car, accident
15 dangerous	16 news

TRAINING ❷ p. 152

01 ship	02 way
03 train	04 news
05 accident	06 ride
07 burn	

TRAINING ❸ p. 153

01 명	02 동	03 명	04 명
05 명	06 형	07 명	08 명
09 subway, 명		10 happen, 동	
11 safe, 형		12 take, 동	

해석
09 지하철이나 버스를 타고 가자.
10 그 사고는 어디에서 일어났나요?
11 이것은 정말로 안전한 차이다.
12 나를 집에 데려다줄래?

TRAINING ❶ p. 155

01 go, west	02 down
03 turn, left	04 up
05 cross, road	06 south
07 right	08 far, away
09 sign	10 east
11 straight	12 come
13 move, down	14 street
15 north	16 return

TRAINING ❷ p. 156

01 road	02 east
03 move	04 turn
05 return	06 far
07 down	

TRAINING ❸ p. 157

01 명	02 부	03 명	04 부
05 동	06 부	07 형	08 명
09 move, 동		10 right, 형	
11 cross, 동		12 sign, 명	

해석
09 나는 지금 내 손가락들을 움직일 수가 없다.
10 나는 보통 내 오른손을 사용한다.
11 길을 건널 때 조심해라.
12 저쪽에 있는 도로 표지판이 보이시나요?

써먹기 단어 | 35
우편&전화

TRAINING ❶ p. 159

01 receive, letter	02 send, mail
03 voice	04 name, address
05 call	06 postcard
07 say	08 deliver
09 chat	10 reply
11 tell	12 envelopes, stamps
13 record	14 speak
15 dialogue	16 note

TRAINING ❷ p. 160

01 mail	02 voice
03 dialogue	04 send
05 deliver	06 speak
07 chat	

TRAINING ❸ p. 161

01 명	02 동	03 명	04 동
05 명	06 동	07 명	08 동
09 tell, 동		10 address, 명	
11 reply, 동		12 letter, 명	

해석
09 내가 그녀에게 그 소식을 알려줄게.
10 당신의 이름과 주소를 적어 주세요.
11 그는 내 이메일에 답장을 보내지 않았다.
12 나는 선생님께 감사 편지를 썼다.

p. 162
Review Test 31-35

A	01 move	02 tell
	03 happen	04 start
	05 contest	06 exciting

해석
01 저를 위해 이 상자를 옮겨 주세요.
02 내가 그녀에게 그 소식을 알려줄게.
03 그 사고는 어디에서 일어났나요?
04 그 영화는 몇 시에 시작하나요?
05 내 남동생은 노래자랑 대회에서 우승했다.
06 그 쇼는 매우 흥미진진했다.

B	01 turn, right	02 ride, bicycle
	03 popular, actor	04 cross, street
	05 send, letter	06 enjoy, concert

C	01 주소	02 축제	03 똑바로
	04 역할	05 흥미로운, 재미있는	
	06 봉투	07 위험한	
	08 돌아오다, 돌아가다	09 놀라운	
	10 사고	11 배달하다	12 way
	13 receive		14 stage
	15 prepare		16 call
	17 safe		18 finish
	19 name		20 event
	21 subway		22 gather

D	01 voice, 명	02 show, 동
	03 far, 부	04 news, 명
	05 marry, 동	06 road, 명

해석
01 그는 우리에게 조용한 목소리로 말했다.
02 표를 보여주시겠어요?
03 나는 여기에서 멀리 떨어진 곳에 산다.
04 당신에게 좋은 소식이 있어요.
05 나와 결혼해 줄래?
06 도로에 차들이 많다.

음식&식사

수&양

TRAINING ❶
p. 165

01 noodles
02 egg, salad
03 drink, coffee
04 sweet
05 milk
06 bread
07 eat, breakfast
08 delicious, sandwich
09 dessert
10 cheese
11 dinner
12 tea
13 honey
14 lunch
15 rice
16 butter

TRAINING ❶
p. 169

01 many
02 a little
03 hundred
04 few
05 half
06 each
07 vegetables
08 all
09 some, snacks
10 full
11 fruit
12 much
13 little
14 empty, basket
15 fill
16 a few

TRAINING ❷
p. 166

01 rice
02 dinner
03 milk
04 honey
05 breakfast
06 drink
07 eat

TRAINING ❷
p. 170

01 vegetable
02 half
03 snack
04 much
05 few
06 empty
07 Each

TRAINING ❸
p. 167

01 명 02 명 03 형 04 명
05 명 06 동 07 명 08 명
09 sweet, 형 10 drink, 동
11 delicious, 형 12 dessert, 명

TRAINING ❸
p. 171

01 형 02 형 03 명 04 형
05 명 06 형 07 형 08 형
09 fill, 동 10 all, 형
11 full, 형 12 little, 형

해석

09 저 사탕은 매우 달다.
10 차나 커피를 드시겠어요?
11 저녁은 아주 맛있었다.
12 디저트로 이 초콜릿케이크를 먹어봐.

해석

09 100명의 사람들이 방을 채웠다.
10 나는 파티에 온 내 모든 친구들에게 고마워.
11 바구니는 사과로 가득 차 있다.
12 나는 집 앞에서 작은 새 한 마리를 보았다.

과일&채소

TRAINING ❶ p. 173

01 potato	02 cucumber, carrot
03 bean	04 fresh, strawberries
05 nuts	06 bananas
07 apple, pear	08 watermelon, juice
09 onion	10 grapes
11 sour	12 tomato
13 corn	14 lemons
15 orange	16 pumpkin

TRAINING ❷ p. 174

01 watermelon	02 strawberry
03 potato	04 nut
05 carrot	06 sour
07 fresh	

TRAINING ❸ p. 175

01 명	02 명	03 명	04 형
05 명	06 형	07 명	08 명
09 sour, 형		10 cucumber, 명	
11 bean, 명		12 fresh, 형	

해석
09 이 오렌지는 신맛이 난다.
10 나의 부모님은 뒷마당에서 오이를 키우신다.
11 그 커피콩은 달콤한 초콜릿 같은 냄새가 난다.
12 그 제빵사는 매일 아침 신선한 빵을 굽는다.

농장동물&곤충

TRAINING ❶ p. 177

01 worms	02 spider
03 goose	04 horse
05 feed, pigs	06 goats
07 mosquito	08 farm
09 butterfly	10 cow's
11 hen	12 rabbit
13 bee	14 ducks
15 ant	16 catch, mouse

TRAINING ❷ p. 178

01 hen	02 butterfly
03 Duck	04 farm
05 sheep	06 catch
07 feed	

TRAINING ❸ p. 179

01 명	02 명	03 명	04 명
05 명	06 명	07 동	08 명
09 ant, 명		10 feed, 동	
11 spider, 명		12 cow, 명	

해석
09 여왕개미는 20년까지 살 수 있다.
10 오늘 아침에 개에게 먹이를 줬니?
11 나비 한 마리가 거미줄에 걸렸다.
12 매일 아침, 그녀는 자신의 젖소에서 나온 신선한 우유를 즐긴다.

야생동물&애완동물

TRAINING ❶ p. 181

01 tail	02 cute, squirrels
03 cats	04 bear
05 hunt	06 dog
07 giraffe	08 turtles
09 want	10 kangaroo
11 deer	12 wolf, fox
13 elephant	14 parrot, pet
15 animals	16 wild

TRAINING ❷ p. 182

01 animal	02 bird
03 squirrel	04 turtle
05 giraffe	06 pet
07 hunt	08 want

TRAINING ❸ p. 183

01 동	02 명	03 명	04 형
05 명	06 명	07 형	08 명
09 tail, 명		10 kangaroo, 명	
11 wild, 형		12 want, 동	

해석

09 원숭이는 긴 꼬리를 가지고 있다.
10 새끼 캥거루는 주머니 안에서 산다.
11 숲에는 많은 야생동물이 있다.
12 그녀는 자신의 생일선물로 자전거를 원한다.

Review Test 36-40 p. 184

A

01 sweet	02 few
03 full	04 wild
05 cucumber	06 spider

해석

01 저 사탕은 너무 달다.
02 그 공원에는 나무가 거의 없다.
03 바구니는 사과로 가득 차 있다.
04 숲에는 많은 야생동물이 있다.
05 나의 부모님은 뒷마당에서 오이를 키우신다.
06 나비 한 마리가 거미줄에 걸렸다.

B

01 empty, basket	
02 fresh, watermelon, juice	
03 rabbit, pet	04 drink, milk
05 feed, animal	06 eat, dinner

C

01 약간의, 몇몇의	02 다람쥐
03 당근 04 쌀; 밥	05 채소
06 각각의, 각자의	07 사냥하다
08 디저트, 후식	09 모기
10 옥수수	11 벌레, 작은 곤충
12 fruit 13 cute	14 noodle
15 lunch 16 fill	17 butterfly
18 delicious	19 bread
20 all 21 tail	22 many

D

01 catch, 동	02 much, 형
03 farm, 명	04 breakfast, 명
05 want, 동	06 sour, 형

해석

01 나의 고양이는 쥐 잡는 것을 잘한다.
02 서둘러! 우리는 시간이 많이 없어.
03 Tina의 가족은 농장에서 산다.
04 나는 아침 식사로 햄과 달걀을 먹었다.
05 내 남동생은 개를 키우고 싶어 한다.
06 포도가 약간 신맛이 난다.

TRAINING ❶ p. 187

01 forest	02 sea
03 jungle	04 rocks, soil
05 lakes, ponds	06 cave
07 nature	08 river
09 valley	10 land
11 stone	12 wood
13 mud	14 discover, island
15 native, plants	16 deserts

TRAINING ❶ p. 191

01 sand	02 lie, beach
03 swim	04 put on, hat
05 relax	06 whales
07 wave	08 sail, ocean
09 sandcastle	10 dolphin
11 peaceful	12 take off, sunglasses
13 view	14 sandals
15 shark	16 deep

TRAINING ❷ p. 188

01 rock	02 pond
03 cave	04 sea
05 forest	06 soil
07 plant	08 discover

TRAINING ❷ p. 192

01 shark	02 sunglasses
03 view	04 sand
05 swim	06 put on
07 relax	

TRAINING ❸ p. 189

01 명	02 동	03 명	04 명
05 형	06 명	07 명	08 명
09 desert, 명		10 native, 형	
11 mud, 명		12 wood, 명	

TRAINING ❸ p. 193

01 명	02 명	03 동	04 명
05 형	06 동	07 명	08 명
09 Dolphin, 명		10 beach, 명	
11 take off, 동		12 peaceful, 형	

해석

09 그들은 사막에서 길을 잃었다.
10 그녀의 모국어는 스페인어이다.
11 그의 신발은 진흙투성이였다.
12 종이는 나무로 만들어진다.

해석

09 돌고래들은 창의적이고 영리하다.
10 Nate는 해변에서 모래성을 쌓았다.
11 실내에서는 모자를 벗어주시기 바랍니다.
12 우리는 자연에서 평화로운 시간을 즐겼다.

하늘&꽃

날씨&계절

TRAINING ❶ p. 195

01 sun	02 bright, star
03 winds	04 flower
05 rose	06 rain, falls
07 dark, sky	08 lilies
09 moon	10 tree
11 rainbow	12 sunflower, seeds
13 grow	14 tulips
15 leaves	16 clouds

TRAINING ❷ p. 196

01 moon	02 flower
03 tree	04 cloud
05 grow	06 fall
07 bright	

TRAINING ❸ p. 197

01 명	02 명	03 동	04 명
05 형	06 명	07 명	08 명
09 rainbow, 명		10 wind, 명	
11 dark, 형		12 grow, 동	

해석
09 나는 비가 온 뒤에 무지개를 봤어!
10 강한 바람이 불고 있다.
11 여러분은 어두운 하늘에서 별을 볼 수 있습니다.
12 우리는 우리 농장에서 많은 채소를 재배한다.

TRAINING ❶ p. 199

01 foggy	02 clear
03 warm, sunny	04 so, hot
05 snowy	06 windy
07 freezes	08 rainy, season
09 stormy	10 fall
11 weather	12 cool
13 summer	14 spring, sunshine
15 winter	16 cloudy

TRAINING ❷ p. 200

01 weather	02 autumn
03 sunshine	04 hot
05 cool	06 rainy
07 cloudy	

TRAINING ❸ p. 201

01 형	02 명	03 형	04 동
05 명	06 형	07 형	08 형
09 spring, 명		10 windy, 형	
11 winter, 명		12 so, 부	

해석
09 우리는 내년 봄에 씨앗을 심을 것이다.
10 오늘은 바람이 불고 추웠다.
11 겨울에는, 많은 아이들이 감기에 걸린다.
12 오늘 날씨가 너무 덥다.

환경 보호

TRAINING ① p. 203

01 air, pollution 02 Earth
03 gas
04 protect, environment
05 smoke 06 turn on
07 plastic 08 destroy
09 throw away, garbage
10 turn off 11 water
12 harmony 13 recycle
14 pick up, trash 15 switch
16 try

TRAINING ② p. 204

01 harmony 02 trash
03 pollution 04 turn on
05 protect 06 try
07 recycle

TRAINING ③ p. 205

01 명 02 동 03 명 04 동
05 명 06 명 07 동 08 명
09 smoke, 동 10 Earth, 명
11 destroy, 동 12 plastic, 형

해석
09 이 지역에서 담배를 피우지 마시오.
10 지구를 구하기 위해 에너지를 아끼자!
11 그 화재는 빌딩 세 채를 파괴했다.
12 나는 비닐로 된 봉지를 사용하는 것을 그만뒀다.

Review Test 41-45 p. 206

A 01 grow 02 native
 03 take off 04 destroy
 05 so 06 view

해석
01 우리는 우리 농장에서 많은 채소를 재배한다.
02 그녀의 모국어는 스페인어이다.
03 실내에서는 모자를 벗어주시기 바랍니다.
04 그 화재는 빌딩 세 채를 파괴했다.
05 오늘 날씨가 너무 덥다.
06 우리는 바다 전망이 있는 방을 원합니다.

B 01 protect, nature 02 put on, hat
 03 plant, seed
 04 throw away, garbage
 05 bright, start
 06 warm, spring, sunshine

C 01 노력하다; 시도하다 02 재활용하다
 03 대양, 바다 04 항해하다
 05 환경 06 발견하다 07 골짜기, 계곡
 08 어두운, 캄캄한 09 쓰레기
 10 평화로운 11 조화, 화합
 12 summer 13 leaf
 14 season 15 wood 16 desert
 17 clear 18 beach 19 weather
 20 freeze 21 island 22 lie

D 01 relax, 동 02 pollution, 명
 03 deep, 형 04 moon, 명
 05 rainy, 형 06 forest, 명

해석
01 너는 앉아서 휴식을 취해야 해.
02 중국의 대기 오염은 매우 심각하다.
03 깊은 물에 들어가지 마라.
04 달은 지구 주위를 돈다.
05 어떤 사람들은 비가 오는 날씨를 싫어한다.
06 그녀는 숲속을 걷는 것을 즐긴다.

감각&묘사

TRAINING ❶ p. 209

01 high	02 easy
03 touch	04 slow
05 sound, simple	06 noisy
07 quick	08 hear, loud
09 see	10 fast
11 quiet	12 taste, great
13 noise	14 difficult
15 low	16 terrible, smell

TRAINING ❷ p. 210

01 smell	02 noise
03 taste	04 sound
05 easy	06 quiet
07 difficult	

TRAINING ❸ p. 211

01 동	02 형	03 형	04 부
05 명	06 동	07 부	08 형
09 touch, 동		10 terrible, 형	
11 quick, 형		12 hear, 동	

해석
09 더러운 손으로 눈을 만지지 마!
10 그 쓰레기는 정말로 끔찍한 냄새가 난다.
11 우리는 빠른 답변이 필요합니다.
12 너는 그 소식을 들었니?

모양&정도

TRAINING ❶ p. 213

01 wide	02 color
03 gate	04 round, shape
05 cut	06 light
07 side	08 large, size
09 huge	10 narrow, stairs
11 heavy	12 draw
13 triangle, square	14 paint
15 make	16 circle

TRAINING ❷ p. 214

01 square	02 gate
03 light	04 Draw
05 paint	06 narrow
07 large	

TRAINING ❸ p. 215

01 명	02 명	03 형	04 명
05 명	06 동	07 형	08 형
09 wide, 형		10 shape, 명	
11 make, 동		12 light, 형	

해석
09 그녀는 넓은 강을 헤엄쳐 건넜다.
10 그 수영장은 원 모양이었다.
11 너는 어떻게 그 탁자를 만들었니?
12 저는 가벼운 코트를 찾고 있어요.

TRAINING ❶ p. 217

01 stand	02 raise
03 hurry	04 kick, ball
05 roll	06 jump
07 shut	08 throw
09 hold	10 sit
11 swings, slides	12 shake, bottle
13 push	14 shout
15 lift	16 hit

TRAINING ❶ p. 221

01 nice, design	02 bridge
03 fix	04 useful
05 garden	06 hard, floor
07 near, station	08 home
09 mix	10 elevator
11 ceiling	12 house
13 style	14 bench
15 traffic	16 soft

TRAINING ❷ p. 218

01 swing	02 slide
03 shake	04 throw
05 stand	06 hurry
07 Raise	08 hold

TRAINING ❷ p. 222

01 garden	02 floor
03 traffic	04 fix
05 design	06 soft
07 tired	

TRAINING ❸ p. 219

01 동	02 동	03 동	04 명
05 동	06 동	07 동	08 동
09 kick, 동		10 shout, 동	
11 bottle, 명		12 shut, 동	

TRAINING ❸ p. 223

01 명	02 형	03 전	04 명
05 동	06 부	07 명	08 동
09 station, 명		10 house, 명	
11 useful, 형		12 hard, 부	

해석
09 그 축구 선수는 공을 찼다.
10 여러분은 도와달라고 소리치거나 119에 전화해야 합니다.
11 우리는 환경을 위해 빈 병들을 모으고 있다.
12 문 좀 닫아 줄래?

해석
09 다음 역에서 기차에서 내리세요.
10 Hanks 씨는 자신의 부인을 위해 그 집을 지었다.
11 이 책에는 유용한 정보가 있다.
12 저희는 이 문제를 바로잡기 위해 열심히 일하고 있습니다.

써먹기 단어 | 50
직업

TRAINING ❶ p. 225

01 farmer	02 scientist
03 famous, singer	04 doctor, nurse
05 cook	06 police officer
07 job	08 designers, models
09 become, lawyer	10 president
11 driver	12 writer
13 firefighter	14 artists
15 dentist	16 musician

TRAINING ❷ p. 226

01 Firefighter	02 cook
03 designer	04 singer
05 job	06 police officer
07 famous	08 become

TRAINING ❸ p. 227

01 형	02 명	03 명	04 명
05 동	06 명	07 명	08 명
09 model, 명		10 cook, 동	
11 musician, 명		12 writer, 명	

해석

09 Alex는 이 패션쇼의 모델이다.
10 나는 내 친구들을 위해 요리하는 것을 좋아한다.
11 그 재즈 뮤지션은 노래를 연주했다.
12 그는 동화책 작가였다.

Review Test 46-50 p. 228

A

01 useful	02 shape
03 cook	04 tired
05 touch	06 kick

해석

01 이 책에는 유용한 정보가 있다.
02 그 수영장은 원 모양이었다.
03 나는 내 친구들을 위해 요리하는 것을 좋아한다.
04 봄에, 우리는 쉽게 피곤하다고 느낀다.
05 더러운 손으로 눈을 만지지 마!
06 그 축구 선수는 공을 찼다.

B

01 draw, circle	
02 hear, loud, noise	03 taste, great
04 throw, ball	05 fix, elevator
06 become, famous, singer	

C

01 자르다	02 외치다, 소리치다
03 둥근, 원형의	04 일, 직장, 직업
05 간단한, 단순한	06 계단
07 들어 올리다	08 쉬운
09 부드러운, 푹신한	
10 시끄러운, 떠들썩한	11 다리
12 writer 13 station	14 quiet
15 wide 16 huge	17 dentist
18 scientist	19 push
20 slow 21 narrow	22 heavy

D

01 hurry, 동	02 large, 형
03 Firefighter, 명	04 Raise, 동
05 floor, 명	06 difficult, 형

해석

01 우리는 서둘러야 해. 우리는 시간이 많이 없어.
02 우리 침실에는 큰 벽장이 있다.
03 소방관들이 화재에서 사람들을 구했다.
04 질문이 있으면 손을 들어 주세요.
05 사무실은 4층에 있다.
06 우리의 지난 시험은 어려웠다.

TRAINING ❶ p. 231

01 review, list	02 work, office
03 information	04 file
05 solve	06 speech
07 meeting	08 focus
09 report	10 soon
11 course	12 print
13 business	14 check, again
15 until	16 set, place

TRAINING ❶ p. 235

01 only, problem	02 reason
03 strange	04 stupid, mistake
05 advice	06 lead
07 keep, promise	08 mean
09 fault	10 nervous
11 believe	12 excuse
13 true	14 facts
15 handle, matter	16 secret

TRAINING ❷ p. 232

01 office	02 place
03 information	04 check
05 solve	06 focus
07 soon	

TRAINING ❷ p. 236

01 matter	02 fault
03 excuse	04 mean
05 keep	06 nervous
07 true	

TRAINING ❸ p. 233

01 명	02 명	03 부	04 명
05 동	06 명	07 동	08 명
09 meeting, 명		10 work, 동	
11 list, 명		12 until, 전	

TRAINING ❸ p. 237

01 형	02 명	03 형	04 명
05 동	06 명	07 명	08 동
09 believe, 동		10 fact, 명	
11 promise, 동		12 stupid, 형	

해석

09 그들은 내일 회의가 있다.
10 그는 레스토랑에서 일한다.
11 나는 내가 가장 좋아하는 책들의 목록을 만들었다.
12 그는 다음 주까지 사무실에 없을 것이다.

해석

09 너는 그 소식을 믿을 수 있니?
10 고양이에 관한 몇몇 흥미로운 사실들을 배워봅시다.
11 엄마는 나에게 새 신발을 사주시기로 약속하셨다.
12 나는 어리석은 실수를 했다.

써먹기 단어 | 53
생각&대화

TRAINING ❶　　　　　　　　　　p. 239

01 think
02 important, plan
03 both
04 sure
05 agree, opinion
06 communicate
07 share, ideas
08 wrong
09 know
10 talk
11 guess
12 remember
13 discuss
14 forget
15 hope
16 give

TRAINING ❷　　　　　　　　　　p. 240

01 plan
02 opinion
03 Think
04 agree
05 remember
06 share
07 Both

TRAINING ❸　　　　　　　　　　p. 241

01 동　　02 동　　03 형　　04 동
05 명　　06 동　　07 동　　08 동
09 know, 동　　　10 idea, 명
11 sure, 형　　　12 discuss, 동

해석
09 나는 그녀의 이름을 모른다.
10 내게 좋은 아이디어 좀 줄래?
11 너는 이 계획에 대해 확신하니?
12 Evan은 자신의 친구들과 계획을 논의했다.

써먹기 단어 | 54
세계&문화

TRAINING ❶　　　　　　　　　　p. 243

01 different, culture
02 flag
03 foreign
04 heart
05 gestures
06 chance
07 traditional
08 follow, same
09 modern
10 accept
11 smile
12 war, peace
13 fight
14 global
15 killed
16 human, history

TRAINING ❷　　　　　　　　　　p. 244

01 history
02 chance
03 gesture
04 follow
05 accept
06 different
07 human

TRAINING ❸　　　　　　　　　　p. 245

01 형　　02 동　　03 명　　04 명
05 형　　06 명　　07 형　　08 동
09 kill, 동　　　10 foreign, 형
11 culture, 명　　12 traditional, 형

해석
09 많은 사람이 전쟁에서 죽었다.
10 그녀는 외국으로 여행가는 것을 정말 좋아한다.
11 Leo는 한국 문화에 대해 배우고 싶어 한다.
12 한복은 전통적인 한국의 의상이다.

과학

TRAINING ❶ p. 247

01 energy	02 put, robot
03 step	04 heat
05 pieces	06 real
07 control, well	08 trouble
09 power	10 space, rocket
11 lucky	12 other
13 let	14 spaceship, engineer
15 yet	16 astronaut

TRAINING ❷ p. 248

01 space	02 power
03 trouble	04 engineer
05 piece	06 control
07 real	

TRAINING ❸ p. 249

01 명	02 명	03 형	04 동
05 명	06 명	07 부	08 명
09 astronaut, 명		10 well, 부	
11 other, 형		12 let, 동	

해석

09 그 우주 비행사들은 우주에서 10일간 보낼 것이다.
10 그 기술자들은 로켓을 매우 잘 만들었다.
11 그 우주선에는 다른 문제점들이 있다.
12 그들은 사람들에게 과학의 중요성을 알게 할 것이다.

Review Test 51-55 p. 250

A		
	01 agree	02 believe
	03 foreign	04 discuss
	05 real	06 matter

해석

01 나는 너의 의견에 동의해.
02 너는 그 소식을 믿을 수 있니?
03 그녀는 외국으로 여행가는 것을 정말 좋아한다.
04 Evan은 자신의 친구들과 계획을 논의했다.
05 어떤 로봇들은 진짜 인간처럼 보인다.
06 너에게 무슨 일 있니?

B		
	01 traditional, culture	02 keep, promise
	03 stupid, mistake	04 check, list
	05 share, idea	06 control, robot

C		
	01 비밀	02 충고, 조언
	03 곤란, 문제	04 다른
	05 의사소통을 하다	06 현대의, 현대적인
	07 잘못	08 중요한
	09 받아들이다, 인정하다	10 우주 비행사
	11 문제; (시험 등의) 문제	12 opinion
	13 reason 14 space	15 again
	16 history 17 office	18 meeting
	19 place	20 remember
	21 piece	22 strange

D		
	01 information, 명	02 nervous, 형
	03 mean, 동	04 Think, 동
	05 chance, 명	06 engineer, 명

해석

01 우리는 정보를 수집하고 공유한다.
02 나는 시험 때문에 무척 긴장된다.
03 이 단어는 무엇을 뜻하나요?
04 결정하기 전에 신중히 생각해라.
05 제게 기회를 주시겠어요?
06 그녀는 우주선 기술자가 되고 싶어 한다.

중학 서술형이 만만해지는 문장연습

쓰작 ^{중학}^{영어} 시리즈
쓰기 + 작문

교과서 맞춤형 **본 책** + 탄탄해진 **워크북** + 맞춤형 **부가자료**

내가 **쓰**는 대로 **작**문이 완성된다!

① 중학 교과서 진도 맞춤형 내신 서술형 대비

② 한 페이지로 끝내는 핵심 영문법 포인트별 정리 + 문제 풀이

③ 효과적인 3단계 쓰기 훈련 :
순서배열 → 빈칸 완성 → 내신 기출

④ 최신 서술형 100% 반영된 문제와 추가 워크북으로 서술형 완벽 대비

⑤ 13종 교과서 문법 분류표·연계표 등 특별 부록 수록

쎄듀

쎄듀 초·중등 커리큘럼

	예비초	초1	초2	초3	초4	초5	초6
구문		천일문 365 일력 \| 초1-3 교육부 지정 초등 필수 영어 문장		초등코치 천일문 SENTENCE 1001개 통문장 암기로 완성하는 초등 영어의 기초			
문법				초등코치 천일문 GRAMMAR 1001개 예문으로 배우는 초등 영문법			
			왓츠 Grammar		Start (초등 기초 영문법) / Plus (초등 영문법 마무리)		
독해			왓츠 리딩 70 / 80 / 90 / 100 A / B 쉽고 재미있게 완성되는 영어 독해력				
어휘				초등코치 천일문 VOCA&STORY 1001개의 초등 필수 어휘와 짧은 스토리			
		패턴으로 말하는 초등 필수 영단어 1 / 2		문장 패턴으로 완성하는 초등 필수 영단어			
ELT	Oh! My PHONICS 1 / 2 / 3 / 4 유·초등학생을 위한 첫 영어 파닉스						
		Oh! My SPEAKING 1 / 2 / 3 / 4 / 5 / 6 핵심 문장 패턴으로 더욱 쉬운 영어 말하기					
		Oh! My GRAMMAR 1 / 2 / 3 쓰기로 완성하는 첫 초등 영문법					

	예비중	중1	중2	중3
구문		천일문 STARTER 1 / 2		중등 필수 구문 & 문법 총정리
문법		천일문 GRAMMAR LEVEL 1 / 2 / 3		예문 중심 문법 기본서
		GRAMMAR Q Starter 1, 2 / Intermediate 1, 2 / Advanced 1, 2		학기별 문법 기본서
		잘 풀리는 영문법 1 / 2 / 3		문제 중심 문법 적용서
		GRAMMAR PIC 1 / 2 / 3 / 4		이해가 쉬운 도식화된 문법서
			1센치 영문법	1권으로 핵심 문법 정리
문법+어법			첫단추 BASIC 문법·어법편 1 / 2	문법·어법의 기초
문법+쓰기		EGU 영단어&품사 / 문장 형식 / 동사 써먹기 / 문법 써먹기 / 구문 써먹기		서술형 기초 세우기와 문법 다지기
				올씀 1 기본 문장 PATTERN 내신 서술형 기본 문장 학습
쓰기		거침없이 Writing LEVEL 1 / 2 / 3		중등 교과서 내신 기출 서술형
		중학 영어 쓰작 1 / 2 / 3		중등 교과서 패턴 드릴 서술형
어휘		천일문 VOCA 중등 스타트/필수/마스터		2800개 중등 3개년 필수 어휘
		어휘끝 중학 필수편 중학 필수어휘 1000개		어휘끝 중학 마스터편 고난도 중학어휘 +고등기초 어휘 1000개
독해		ReadingGraphy LEVEL 1 / 2 / 3 / 4		중등 필수 구문까지 잡는 흥미로운 소재 독해
		Reading Relay Starter 1, 2 / Challenger 1, 2 / Master 1, 2		타교과 연계 배경 지식 독해
		READING Q Starter 1, 2 / Intermediate 1, 2 / Advanced 1, 2		예측/추론/요약 사고력 독해
독해전략			리딩 플랫폼 1 / 2 / 3	논픽션 지문 독해
독해유형			Reading 16 LEVEL 1 / 2 / 3	수능 유형 맛보기 + 내신 대비
			첫단추 BASIC 독해편 1 / 2	수능 유형 독해 입문
듣기		Listening Q 유형편 / 1 / 2 / 3		유형별 듣기 전략 및 실전 대비
		쎄듀 빠르게 중학영어듣기 모의고사 1 / 2 / 3		교육청 듣기평가 대비